현대의
고딕
스타일

현대의 고딕 스타일
contemporary gothic

초판인쇄 2013년 3월 18일
초판발행 2013년 3월 25일

지은이 캐서린 스푸너
옮긴이 곽재은

펴낸이 김진수
펴낸곳 도서출판 사문난적

출판등록 2008년 2월 29일 제313-2008-00041
주소 서울시 강서구 염창동 268번지
전화 편집 02-324-5342 영업 02-324-5358
팩스 02-324-5388

ISBN 978-89-94122-31-1 03600

현대의 고딕 스타일

contemporary gothic

캐서린 스푸너 지음 | 곽재은 옮김

사문난적

* 일러두기

본문에 언급된 영화, 비디오, TV시리즈 등은 혼선을 피하기 위해 가급적 국내 출시 제목을 따랐다. 특히 TV시리즈〈Buffy the Vampire Slayer〉의 경우는 MBC에서〈미녀와 뱀파이어〉, 케이블 방송 Ntv에서는 〈버피와 뱀파이어〉라는 제목으로 각각 방영되었는데, 본문에서는 〈버피와 뱀파이어〉쪽을 택했다.

부재하는 실재성

십 년도 전일까. 검붉은 색의 립스틱이 유행한 적이 있었다. 누구나 알다시피 여기 이 나라에서 유행의 자기장을 벗어나기란 지금만큼이나 그 때도 쉽지 않은 것이어서, 현관문을 열고 나가 하루 종일 만나는 여자들의 입술 색깔이 보여준 것은 거의가 다 죽은 핏빛이다시피 했다. 어쩌란 말이냐! 화장품 매장을 들어가도 유행하지 않는 색상의 립스틱은 아예 찾아보기조차 힘들었던 것을. 소비문화의 압제에 맞서기 위해 결연히 안료를 모아다가 집에서 손수 '저항-색상' 립스틱을 만들어 바르고 다닐 만큼 의식 있고 재주까지 뛰어난 젊은이는 내 주변에 없었다. 어른들은 기겁을 했다. 어느 할머니는 나라에 망조가 들었다고 혀를 차기도 했다. 몇 년 뒤 또 다른 할머니는 그 때 처자들이 하나같이 입술에 시커먼 칠을 하고 다니는 바람에 IMF가 왔다고도 했다. 어깨너머로 우연히 들었던 그 말에 나는 등골이 오싹했었다. 그렇게까지 싫어할 수도 있구나……. 죽은 핏빛 입술들이 단체로 둥둥 떠서 주술의식을 벌이러 가는 풍경이 떠오르면서, 할머니, 불쾌하셨다면 죄송해요, 괜히 나는 속으로 그렇게 중얼거렸다.

물론 그 때 그 젊은이들은 그 어두운 핏빛을 본인의 의지로 선택하지도 않았고 저 할머니가 진즉에 간파하셨던 그 함축도 알지 못했다. 아니, 심지어 몰랐으니까 발랐을 것이다. 그래서 가장 싱싱한 생체, 생의 에너지가 가장 충만한 개체들이 단체로 죽음의 표식을 입술에 얹고 다니는 일이 가능했을지 모른다. 유행의 함축을 알 필요가 있을까? 유행이란 밀려오는 파도처럼 '올라타면' 되는 표면일 뿐이다.

몇 초 후에 이 파도가 꺼질 것이라던가, 파도 아래는 텅 빈 허공이라던가, 아님 사실 거기에 탯줄이 달렸고 그 탯줄 끝에는 묵직한 내용이 운명처럼 들러붙어 있다는 사실을 굳이 알 필요가 있을까? 어쨌든 그 사이 유행은 홀연 지나가버린다. 유행의 문법은 그것이 아니니까. 그러니 요즘처럼 지겨울 만큼, 나이보다 '어린 얼굴'을 강조하며 과잉된 생 에너지를 찬양하는 것만큼이나, 광고매체는 십 년 전 그 때도 호들갑떨며 불길한 죽음의 함축을 잘도 떠벌렸었다. 그리고 당연히 그 때 나는 '네가 무슨 고스 족이라고, 허연 얼굴에 자줏빛 입술이냐'고 묻는 심각한 사람도 만나지 못했다. 적과 아군을 구별하지 않는 껍데기의 위력이란. 만세!

아니, 나라고 이 피상적이고 생각 없는 표면과 껍데기를 마냥 신봉하는 건 아니다. 하지만 이 발칙하고 경박한 '표면'은 표면이기 때문에 할 수 있는 요상한 뒤틀기가 있다. 그래서 때론 겁나고, 때론 얄밉다. 묵직한 내용을 동반하지 않는 표피란 왕이나 광대처럼 무치한 족속이기 때문에 배를 잡고 킬킬거리게 만들다가도 시퍼런 칼날로 살점을 도려내는 봉변을 주고, 변덕이 나면 종이쪽 같은 제 판막을 뒤집어 안팎을, 위아래를 혼동시키기도 한다. 안이든 밖이든 어디든 들러붙으면 제 것이 되는 이 경계는 시간 축이든 공간 축이든 전후좌우가 따로 없다. '현재'도 헐거워지고 '여기'도 헐거워진다. 할머니가 그처럼 저주에 가까운 말씀을 하셨던 것도 산 사람이 죽은 사람의 낯빛을 하고 돌아다니는 꼴이 풍기는 혼동 때문이었을 것이다. 질서의 붕

괴라니! 구토를 유발하고도 남았다. 다만, 어지간한 일에는 놀라지 않을 할머님들이시라 그 함축을 읽고도 섬뜩한 충격을 받는 대신 '망조'라는 그윽한 진단을 내리는 것으로 대체하셨을 터이다.

하지만 재미있는 것은 산 자의 낯과 그 위에 덧씌워진 죽은 자의 외양 사이에 가로놓인 보일 듯 말 듯한 미묘한 거리이다. 죽은 자의 외양을 취한다고 실제로 죽는 건 아니니까. 껍데기 따위가 설마 어떤 대단한 주술성을 가졌겠는가. 이 책의 저자 캐서린 스푸너는 고딕이란 어디든 들러붙을 수 있지만, 그것에 '참여'만 할 뿐 결코 그것과 동질화되지는 않는다고 말한다. 그 미묘한 차이, 죽지 않은 자들이 죽은 자인 양 위장하려는 그 모호한 충동 속에, 살지도 못하고 죽지도 못하는 고딕은 살고 있다. 그리고 귀신과 유령 이야기를 내치기는커녕 끊임없이 듣고 싶어 하는 우리들, 가상공간 속에서 괴물들과 전투를 벌이거나 괴기와 판타지 소설을 읽느라 밤을 새우는 우리들도 그 안에 있으며, MBC 시트콤 〈안녕, 프란체스카〉의 무심하고도 엽기적인 말투를 (드물긴 하지만) 따라하고 (역시 많지 않지만) 이 드라큘라 가족의 코스프레를 했던 청소년들과 외로움을 노래하는 음울한 고스 메탈에서 위안을 찾는 젊은이들, 또래의 '밝은' 문화를 벗어나 어두운 골방에서 자신만의 세계에 틀어박힌 오타쿠, 컴퓨터광들도 그 안에 있다. '원본'이란 없고 언제나 처음부터 다른 무언가의 재활용이며 모방으로 정의된 고딕은, 내용부재의 콤플렉스를 극복이나 하려는 듯 무엇이든, 그러니까 부정되고 부인된 온갖 것들, 넘치거나 모자라서 낯이

아닌 밤, 삶이 아닌 죽음의 세계로 강등 당했던 모든 것들에게 입과 손을 달아준다. 그러니 잠시 이해받지 못한 괴짜들, 햇빛에 닿으면 살갗이 타버릴 것 같은 연약한 영혼들을 쫓아내고 굳이 이 밀실을 폐쇄할 이유가 있을까?

네 살갗이 튼튼해질 때까지 함께 기다려보자, 너의 살은 왜 연약하니, 라며 프랑켄슈타인 박사의 온 몸을 꿰맨 괴물, 백짓장 같은 낯빛의 드라큘라, 칼 든 처키가 소름끼치는 목소리로 말한다. 고딕은 이렇게 인간의 고통과 불안, 해결되지 못한 과거의 상처를 현재 속에서 '함께' 이야기할 수 있는 언어가 된다. 저자 스푸너가 읽어낸 고딕의 윤리적 함축도 바로 여기에 있다. "유령은 어느 면에서 망자를 기리는 사회적 비판을 가능케 해준다. 고딕이 지금도 여전히 타당하다는 것을 증명하는 이보다 더 강력한 주장은 없을 것이다." 그러니 다만 이 센 척하는 괴물들을 보고 눈을 부라리지 마시길. 아무 일도 없다. 동종요법의 백신들이 병을 일으키진 않는다. 괴짜들은 병의 환상을 앓다가 현실을 긍정하러 귀환할 것이다. '현재를 살라'가 행복을 부르는 주문인 것은 맞지만, 그 현재는 와야 할 순간에, 모든 조건이 무르익고 극복해야 될 상처가 극복된 순간에, 더 이상 부활해야할 어두운 과거가 없는 순간에 제 스스로 걸어와 우리와 함께 할 것이다.

2008년 가을과 겨울 사이에서
옮긴이 씀

차례

◆

옮긴이의 말 5

서문 부활하는 고딕 11

1 모조 고딕 43

2 그로테스크한 신체 83

3 십대 악마들 123

4 고딕 쇼핑 175

결론 고딕의 종말? 215

서문

부 . 활 . 하 . 는 . 고 . 딕 .

고트 족, 고딕풍, 고딕 | 고딕의 정의 | 천년의 종말. 순수의 종말 |
고딕의 변용 | 현대의 고딕

부활하는 고딕

2002년 겨울 어느 날, 크리스마스 쇼핑을 하던 길에 나는 동네상가에서 한시적으로 달력만 판매 중이던 어느 상점에 들르게 되었다. 강아지, 고양이, 육감적인 미녀, 데이비드 베컴David Beckem, 비어즐리Beardsley, 프로방스 풍경사진 등으로 시끌벅적한 그 사이에는 간단히 '고딕' 이라고만 이름이 붙은 달력 하나도 끼어 있었다. 자세히 살펴보니 그 달력은 르네상스 시대에서 19세기 후반 사이의 서양회화들을 선별하여 환상 또는 죽음이라는 주제로 묶어 놓은 것이었다. 나의 흥미를 끌었던 것은 '고딕' 이 일반대중에게 판매할 만한 개념—또는 적어도 일정규모의 틈새시장—이 되었다는 사실뿐 아니라, 어림잡아 '고딕' 취향에 해당할 만한 것들로 선택받은 이미지들의 종류였다. 달력은 매우 유명한 화가들(고야Goya, 뭉크Munc, 세잔)과 그에 비해 다소 덜 알려진 화가들(에블린 드 모건, 루이스 웰던 호킨스Louis Welden Hawkins, 헨리 싱글턴Henry Singleton)을 한데 모아 놓았다. 히지만 대단한 화문적 소신을 지닌 미술사학자의 보증이 없다면 이 화가들 가운데 그 자체로 '고딕' 예술가로 불릴 만한 사람은 거의 없지 싶었다. 그럼에도 한꺼번에 놓고 본다면 무덤과 해골, 기괴한 이미지들의 이 집합이야말로—적어도 나

에게는 그리고 아마도 이 달력의 목표시장 고객에게는—고딕이란 무엇인가를 가장 정확하게 포착한 것이 아닐까 싶었다.

현대 서구문화에서 고딕은 온갖 예상치 못한 구석에 숨어 있다. 고딕 내러티브는 마치 악성 바이러스처럼 문학이라는 독방을 떠나 자신을 가뒀던 경계들을 두루 가로질러 퍼져 나갔고, 그럼으로써 패션과 광고는 물론 대중문화가 동시대 사건들을 구성하는 방식 일반에 이르는 거의 모든 종류의 미디어를 감염시켰다. 닉 케이브와 록그룹 큐어The Cure의 로버트 스미스Robert Smith는 평론가들의 찬사를 몰고 다니는 단골 기사거리, 중산층 취향의 표본이 되었는가 하면, 언제부터인가 미디어를 점유하기 시작한 십대 '고스 족'은 영국의 인기 텔레비전 일일드라마〈코로네이션 스트리트Coronation Street〉의 고정배역들로 출현하기까지 한다. 그러나 누구나 대번에 알아볼 수 있는 것이 고딕이라 생각될지는 몰라도—우리는 모두 흡혈귀와 그를 따르는 어둠의 무리들이 지닌 특징에 대해서는 나름 훤히 꿰뚫고 있는 아마추어 반 헬싱Van Helsing들이다—어째서 고딕이 현대 들어 이처럼 대단한 인기를 누리는지, 또는 우리 시대에 등장한 고딕은 어떤 의미를 지니는 지에 대해 질문해 본 사람은 거의 없을 것이다. 현대의 고딕을 이해하려는 사람들은 으레 상투적인 답안에 의존하려는 경향이 있다. 예컨대 2000년을 전후하여 팽배했던 밀레니엄 증후군도 그 대표적인 사례일 것이며, 현대 세계에는 공포가 일상화됨으로써 그에 대한 둔감함마저 야기되었다는 우려 역시 그 중 하나이다(이것은 마르키 드 사드가 최초로 이 가설을 내놓은 1790년대까지 거슬러 오를 만큼 유서 깊은 주장이다).**1**

그러나 고딕에는 종말론적 우울이나 값싼 스릴러물을 훨씬 넘어

1. Marquis de Sade, 'Extracts from "Idee sur les romans"', trans. Victor Sage in *The Gothick Novel: A Casebook*, ed. Victor Sage (Basingstoke, 1990), p. 49.

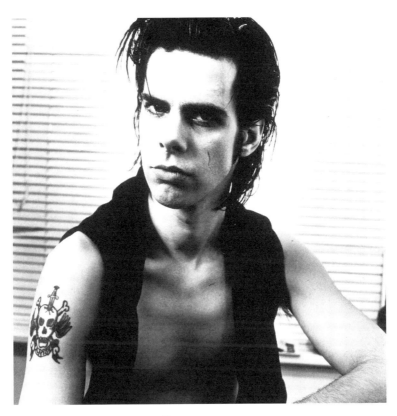

현대의 고딕 아이콘 닉 케이브Nick Cave, 1993.

서는 그 이상의 것이 있다. 고딕 작품들은 고딕 소설이 최초로 대중의
사랑을 받았던 18세기와 19세기에 그랬던 것만큼이나 현대문화에도
절묘하게 맞아떨어지는 수많은 주제들을 다룬다. 이를테면 과거의 흔
적과 그로 인한 현재의 고통, 자아의 지극히 일시적인 또는 분열적인
본성, 특정 민족이나 개인을 괴물 또는 '타자'로 구성하는 것, 변형되
거나 기괴한 또는 병든 신체에 대한 집착 등이 그것이다. 어쩌면 고딕
은 현대의 관심사를 표현하는 데 더할 나위 없이 적합하다는 바로 그
이유 때문에 이처럼 널리 퍼져 나갔을지 모른다. 고딕이 사회적 불안

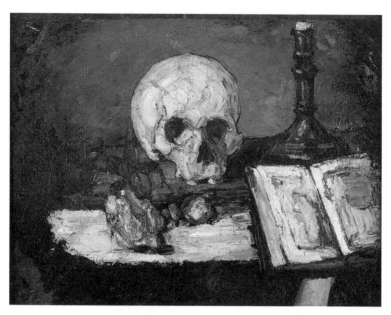

폴 세잔Paul Cézanne, 〈해골과 촛대Skull and Candlestick〉, 1866, 캔버스에 유채(부분).

을 직접적으로 반영한다는 생각은 다소 멀리해야 마땅할지 모르지 만─의도적으로 공포와 불안을 조성하기 위한 장르인 고딕은 관객의 기대심리에 철저히 부응하기 때문에 인간의 보다 깊고 내밀한 두려움 을 조명하기에는 지나치게 자의식적이다─ 대신 그 불안들과 다양하 게 그리고 많은 경우 아주 정교한 방식으로 끈끈한 유대를 형성하고 있는 것만은 틀림없다. 고딕은 개인과 집단의 불안 모두에 대해 이야 기할 수 있는 어휘와 사전을 제공하는 것이다.

이처럼 고딕이 현대문화의 광범위한 영역에 포진하고 있다면, 그 최초의 발원지를 묻는 것은 중요한 일이 아닐 수 없다. 고딕은 어느 날 갑자기 완성되고 성숙한 형태로 등장하여 근대인의 애용품이 되었 던 것은 아니다. 고딕에게는 오랜 세월에 걸쳐 변화되고, 발전하며, 복합적인 의미의 층위를 획득해 온 역사가 있었다. 하나의 장르로서

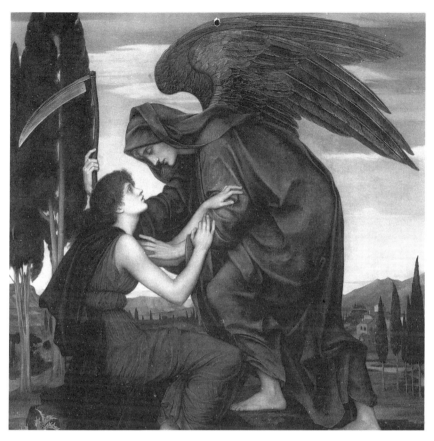

에블린 드 모건Evelyn De Morgan, 〈죽음의 천사*The Angel of Death*〉, 1890, 캔버스에 유채(부분). 세잔과 드 모건이 2003년도 고딕 달력 속에서 양식적 병렬을 이루고 있다.

고딕은 역사적 배경을 통해 그리고 진행 중의 내러티브를 비집고 현재 속으로 끼어든 과거와 깊은 관련이 있다. 빅터 세이지와 앨런 로이드 스미스의 말을 빌자면, 고딕은 '사라지는 데 대한 과거 특유의 기부감을 표현할 수 있는 완벽한 익명의 언어'이다.[2] 하지만 고딕은 자신의 과거와도 깊은 관련을 맺으며, 다른 역사들, 친숙한 이미지와 이

2. Victor Sage and Allan Lloyd-Smith, eds, *Modern Gothic: A Reader* (Manchester, 1996), p. 4.

야기 구조 그리고 상호 텍스트적인 암시 등에 자기 참조적인 방식으로 의존한다. 만약 모든 종류의 문학과 영화가 이 점에서는 마찬가지라고 말한다면, 특히 고딕은 자신의 본성에 대해 좀더 강한 자의식을 가지고 있으며 제 스스로의 전통이라는 죽은 살을 뜯어 먹고 사는 존재라고 덧붙여 말할 수 있을 것이다.

고딕은 망자의 귀환과 귀향이라면 무엇이든 애착을 보이는 장르적 특성에 부합하게도 자신의 전 역사를 통틀어 언제나 부활이라는 형식을 취해왔다. 예컨대 18세기와 19세기 고딕 복고주의자들이 회고했던 중세건축의 시기 역시 암흑시대 어느 북유럽 종족의 이름을 본 따 명명된 것이었으므로 고딕 복고운동 자체만큼이나 '최초'가 아니었다. '원본' 고딕이란 없다. 그것은 항상 다른 어떤 것의 재생이다. 실제로, 부활 개념에 대한 고딕의 이러한 의존이야말로 중세의 고딕 성당은 물론이거니와 18세기 말 소설의 점잔빼는 유령들과 신경쇠약 직전의 여주인공들로부터 시작된 길고 먼 길을 거쳐 오늘날 이처럼 다양한 모습으로 만개한 고딕을 이해할 수 있는 수단이 될지 모른다.

부활이란 새로운 생명을 얻는 것이다(또는 새로운 생명을 '주는' 것이다). 고딕 소설의 단골 독자들이라면 잘 알다시피, 이 망자의 귀환은 고딕 내러티브의 주요 골자를 이룬다. 하지만 프랑켄슈타인 박사의 괴물이 그랬듯 부활한 존재들이 죽기 전과 동일한 모습을 갖기란 쉽지 않다. 여기서의 부활이란 과거 형태의 판에 박은 반복이 아니라 그것의 재차용과 재창조를 함축하는 것으로 볼 수 있다. 그런 의미에서 현대의 고딕 담론들은 과거의 고딕 전통과 이어진 끈을 놓지 않으면서도 이따금 전적으로 다른 영역의 문화적 의제들을 표현하는 것으로 이해할 수 있을 것이다. 내가 우연히 발견했던 고딕 달력(물론 구입해서 서재에 걸어 두었다)도 이를 말해주는 훌륭한 사례가 된다. 달력의 이미

지들은 완전히 다른 맥락에서 재정리되고 재배열되는 과정을 통해 새로운 정체성을 부여받아 다시 태어났다. 양식이나 역사적 운동 대신 주제가 분류의 기준이 된 탓에 세잔의 전위적인 후기인상주의 작품 〈해골과 촛대〉는 에블린 드 모건의 보수적인 후기 라파엘 전파前派 작품 〈죽음의 천사〉와 외관상 아무런 충돌도 일으키지 않은 채 나란히 그리고 만족스럽게 자리할 수 있었다. 이렇듯 시대적 감각을 교란시키며 현대인의 취향에 호소하는 옛 창작물을 통해 과거를 약탈하는 과정은 18세기의 고딕 소설가 앤 래드클리프Ann Radcliffe가 섹스피어와 밀턴을 자유롭게 인용했던 것이나, 호레이스 월폴Horace Walpole이 '고딕 올가미' 라는 모욕적인 언사까지 들었던 자신의 저택 스트로베리 힐을 꾸미기 위해 중세 골동품을 수집했던 것과 유사하다. 하지만 현대에 들어 부활한 고딕은 말끔히 사전 포장되고, 틈새시장을 겨냥하며, 그 의미도 복합적인 층위들에서 결정된다. 게다가 고딕 달력이라는 것 자체도 사실 역설적인 측면이 있다. 만약 고딕이 본질적으로 망령의 출몰이나 되풀이를 통해 과거가 현재 속으로 유입되는 현상에 관한 것이라면, 그것은 과거에 일어났던 일이 아니라 언제나 앞으로 일어날 사건만을 지시하는 달력의 순행적인 시간표와 가장 기묘한 동거를 하고 있는 셈이다(달력이 진정한 의미에서 고딕적인 것이 되려면 난해한 상징으로 뒤덮이고 곰팡이와 쥐의 공격을 받아 몇 군데쯤 판독이 불가능해진 상태로 나의 사후에 다시 발견되어야 한다).

고트 족, 고딕풍, 고딕

'고딕' 이라는 용어는 A.D. 5세기 로마 문명을 몰락시켰던 북유럽 민족들을 지칭하는 표현으로 처음 등장한 이래 오랜 역사를 가지고

있다. 고트 족은 고유의 발달된 문화와 뛰어난 마상기술을 지니고 있었지만 국가를 이루지 못하고 떠돌아 다니는 유목민족이라는 특성 때문에 후대인들에게는 다만 로마 문명이 이룩한 문화적 업적을 무력으로 뒤엎은 야만인, 미개한 민족으로만 비춰졌다. 이 같은 도식화는 미개와 문명, 야만과 문화라는 편리한 이분법을 탄생시켰고, 다시 이것은 '고딕'이라는 단어가 역사적으로 이해되어온 방식을 구조화했다. 비록 오늘날 우리가 '고딕'이라는 말을 쓰면서 5세기 고트 족을 가리키는 경우는 드물지만, 고딕을 이성의 철저한 전복으로 이해했던 근대인들의 관념 근저에는 이 유목민족이 서구인들 사이에서 인류 역사상 가장 위대했던 문명 중 하나로 일컬어지는 것을 무참히 유린했다는 인식이 자리한다.

'고딕'이라는 표현은 17세기 영국에서 중세 교회건축의 양식을 회고적으로 묘사하기 위한 수단으로 다시 등장했다. 중세의 성당은 고전주의 양식의 말끔한 직선과 곡선을 없애고 뾰족한 아치, 기괴한 각도와 과장된 형태, 괴물모양의 홈통주둥이, 길고 뻣뻣한 인물형상, 정교한 세부묘사 등으로 건물을 치장했다. 샤르트르 대성당이나 요크 성당 같은 건축물에서 발견되는 하늘을 찌르는 첨탑과 회중석은 그 안으로 들어온 사람들에게 영적 고양을 고취시켰으며 건축적으로는 신의 영광을 상징했다. 고트 족 자신처럼 고딕 양식은 북유럽의 가장 큰 특징이었고, 지중해 연안 국가들의 보다 고전주의적 뿌리나 비잔틴적 미감과는 확연히 차별화되는 문화적 감수성을 보여주었다. 어느 면에서, 이처럼 야성적이고 환상적인 형태들을 통해 고전주의의 전복이 일어났다는 사실은 옛 고트 족의 야만성이 로마 문명을 파괴했던 역사를 되풀이한다는 점에서 최초의 고딕 복고이기도 했다.

고딕 건축은 르네상스를 거치는 동안 잠시 세인의 관심 밖으로 밀

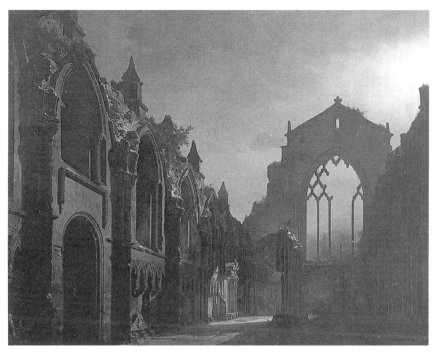

몽환적인 폐허: 중세 고딕 건축, 고딕 복고의 감수성. 루이 다게르Louis Daguerre, 〈홀리루드 사원Holyrood Chapel〉, 1825, 유화.

려났지만, 17세기와 18세기로 접어들자 '고딕풍'이라는 용어가 다시금 호고주의자antiquarian들 사이에서 새로운 의미를 부여받게 되었다. 그들에게 '고딕풍'은 영국 특유의 문화적 전통―중세의 업적 속에 구현된 정치적 자유와 진보주의의 전통―을 상징하는 것으로 전용될 수 있었다. 고딕이 연상시키는 반고전주의적인 함축들은 자긍심의 원천으로 재해석되었고, 로마제국의 식민화에 맞섰던 영국인 고유의 정체성을 상징하게 되었다. 이러한 재평가의 결과, 지방 대지주들의 저택에는 중세 고딕 양식이 부활하게 되었고 이는 지주들이 자기 소유의 건물과 토지에 이데올로기적 의미를 부여하려들었기 때문인 것으로 풀이된다. 고딕은 이렇게 세속화되었고, 휘그 파의 정치색에 물들었다.

하지만 18세기 후반 고딕 소설의 등장과 함께 고딕의 이데올로기
적인 의미는 또다시 굴절을 겪는다. 그리고 이후 백 년에 걸쳐 고딕과
결부될 서로 확연히 다른 두 가지 의미들이 발전하기 시작했다. 한편
으로, 고딕은 기사들이 지배했고 사회질서와 종교적 신앙이 확고했던
전설적인 중세 브리타니아를 상징했다. 그런가 하면 그것은 마침내
축복받은 계몽주의가 도래하고 더불어 인류가 과학과 이성의 혜택을
누리기 이전, 야만과 봉건주의가 판치던 시대를 가리키는 단어가 되
기도 했다. 이 별개의 두 가지 충동은 반동과 진보, 토리 파와 휘그 파,
복고취미와 원형proto 근대성의 구분으로 정치화되었다. 또한 이것들
은 역시 매우 다른 두 가지 예술 흐름, 다시 말해 18세기와 19세기 건
축과 회화의 고딕 복고운동 그리고 고딕 소설의 선정적인 내러티브를
탄생시켰다. 이 두 가지 예술적 경향은 동일한 명칭과 사람들이 중세
에 대해 느끼는 매력 때문에 간혹 (그리고 어쩌면 당연히) 혼선이 빚
어지는 수모를 겪기도 했다. 그렇지만 매튜 루이스Matthew Lewis의 『수도
사The Monk』(1976) 같은 소설들이 가톨릭의 위선으로 점철되고 종교재
판과 사탄의 제물에 대한 공포로 몸을 떨었던 중세 스페인을 묘사했
다면, 어거스터스 퓨진Augustus Welby Pugin이 설계한 영국 국회의사당
(1835-68)은 중세를 산업화에 휩쓸리기 전 영국 땅에 영적인 순수와 사
회적 통합이 가능했던 시대, 그 나라가 고딕 성당이라는 가장 위대한
건축적 업적을 성취할 수 있었던 시대로 찬미하며 동경했다. 그러므
로 고딕은 태생적으로 분열되어 있다. 크리스 볼딕이 말했듯, ''고
딕'이라는 용어와 관련된 가장 큰 골칫거리는 문학적 고딕이 사실은
반反고딕이라는 사실이다.' **3**

3. Chris Baldick, 'Introduction', in *The Oxford Book of Gothic Tales*, ed. C. Baldick
(Oxford, 1992), pp. xi-xxiii (p. xiii).

고딕 건축의 가장 두드러진 특징은 상승하는 선—천국을 향해 치솟은 뾰족한 아치—이다. 이것은 19세기 고딕 복고주의자들에게 초월적이고 영적인 양식, 정치뿐만 아니라 신앙까지도 담아낼 수 있었던 양식이었다. 퓨진이 당시 건축물 가운데 솔즈베리 대성당, 링컨 성당, 요크 성당의 아치와 첨탑을 본뜨려 했던 반면, 독일의 나자렛 파와 영국의 라파엘 전파前波가 중세 화가들의 양식적 순수함으로 돌아가려 했고 윌리엄 모리스William Morris가 실내 디자인에 장인정신의 가치를 회복하려 했던 것은 이러한 맥락에서였다. 그러므로 빅토리아 시대의 고딕 복고운동은 현대의 고딕 영화와 고딕패션 화보 촬영에 유용한 장소를 풍부하게 제공했을지는 몰라도 데이비드 펀터가 '공포의 문학'4 이라고 부른 것과는 아주 희박한 근친성 밖에 지니지 못한다. 러스킨Ruskin과 퓨진은 과거의 횡포를 간접체험하고 싶었던 것이 아니라 산업화된 현재의 그로데스크함들로부터 도망치고 싶었던 것이다. 한 가지 흥미로운 사실은 고딕 복고주의 회화와 건축의 주요 시장 가운데 하나가 부유한 신흥자본가들이었다는 점이다. 이것은 고딕 복고주의가 과거의 영광스러운 모습을 그토록 재현하고자 했음에도 불구하고 사실은 세계를 바라보는 명백히 근대적인 방식이었음을 시사한다.

이에 반해, 현대미술은 고딕 복고운동이 아니라 고딕 소설이라는 또 다른 전통으로 돌아가 예술적 영감의 원천을 찾았다. 고딕적인 표현양식을 애용하는 신디 셔먼Cindy Sherman이나 레이첼 화이트리드Rachel Whiteread, 더글러스 고든, 제이크와 다이노스 채프먼 형제Jake and Dinos Chapman, 쌍둥이자매 제인과 루이스 윌슨Jane and Louise Wilson, 그레고리 크루드슨Gregory Crewdson 같은 현대 미술가들이 관심을 보이는 주제는 영

4. David Punter, *The Literature of Terror: A History of Gothic Fictions from 1765 to the Present Day* (London, 1996).

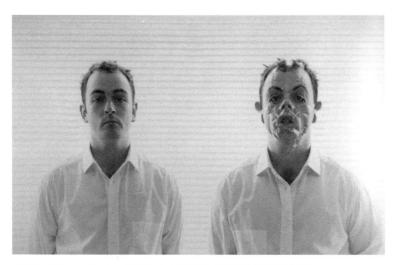

더글러스 고든Douglas Gordon, 〈괴물Monster〉, 1996-97, 채색 나무 프레임에 컬러 사진.

적 초월이나 역사적 노스탤지어가 아니라 고딕 소설의 전형적인 모티브인 유령과 감금이다. 신디 셔먼의 경우, 가면과 신체부위 모형을 이용하여 가상의 역사적 인물을 그로테스크하게 재창조하거나 오싹한 시나리오를 바탕으로 인형과 의료용 마네킹을 연출하여 찍은 사진들은 신체적 혐오와 그것을 겉으로 드러난 '복장'으로 대체하는 것 사이에 자리하는 고딕 특유의 긴장을 다룬다. 레이첼 화이트리드의 〈집House〉(1993)은 폐기처분된 빅토리아 시대의 테라스 내부를 석고를 이용하여 원형 그대로 뜬 작품으로, 그곳을 이용했던 사람들의 역사가 스민 건축적 구조물을 환기시킴과 아울러 그 역사가 이미 사라진 것임을 함축하기도 한다. 더글러스 고든의 비디오 및 사운드 설치작업은 루이스 스티븐슨Robert Louis Stevenson과 제임스 호그James Hogg의 맹아기 고딕 소설의 자취를 강하게 풍긴다. 그리고 이중성과 분열된 영혼에 대한 스코틀랜드 고딕 문학의 집착을 한껏 과장시켜 표현했다. 제인과 루이스 윌슨의 비디오 작품들은 비워진 군사산업시설 공간을 촬영

하여 냉전의 망령들을 불러냈고, 텅 빈 영국 국회의사당을 소재로 정
치권력의 상징과 공간들을 추적하는 한편 퓨진의 고딕 건축 이상주의
와 고딕 소설 및 고딕 영화 전통의 어두운 감수성을 절묘하게 결합한
다. 마찬가지로, 캐시 드 몽쇼의 호사스럽게 세공된 조각작품들은 고
딕 건축의 장식적인 형태들을 빌어 그 위에 인체의 내장형태와 살갖
의 질감을 입힘으로써 인간의 온갖 비밀스러운, 그리고 어쩌면 잔인
할지 모를 욕망의 세계를 포착했다.

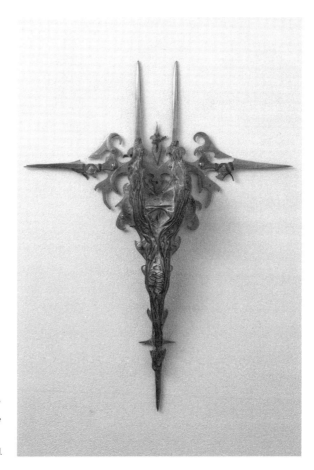

캐시 드 몽쇼Cathy
de Monchaux,
〈날씨가 걱정되나요?
Worried About the
Weather?〉, 1995,
황동, 구리, 가죽, 석회.

고딕의 정의

　문학적 고딕에 대한 가장 만족스러운 정의가 등장한 곳은 크리스 볼딕이 편집을 맡은『옥스퍼드 고딕 설화사전』의 서문이다. 볼딕에 의하면 고딕 문학은 '공간적으로는 갇혀 있다는 폐소공포의 느낌, 시간적으로는 대물림이라는 끔찍한 감정'을 반드시 포함해야 하며 '이 두 차원은 서로를 강화하며 몰락을 향해 치닫는 진저리치는 추락'을 형상화한다.[5] 고딕 소설에서, 과거는 몸서리쳐지는 위력을 안고 귀환한다. 죽은 자가 무덤에서 일어나 산 자의 어깨에 찬 손을 얹는다. 이 소름끼치는 시나리오는 다시 신체적 감금과 이어진다. 고딕 문학의 18세기에는 둥근 천정으로 이어진 지하미로와 고문실, 19세기에는 낡은 저택 내부의 거미줄처럼 얽힌 비밀통로와 다락방, 그리고 20세기에는 인간의 심장과 뇌를 보관한 방들이 있었다. 물론 21세기의 고딕 영화와 소설 속에는 이따금 고딕에 관한 빛나는 통찰을 보여주곤 하는 에밀리 디킨슨이 '유령을 보기 위해 반드시 방이 필요한 것은 아니다'라고 했던 것처럼, 과거의 상처를 지닌 무서운 망령들이 반드시 건축적 무대에만 국한되지 않는다. 대신 그것들은 정신 자체를 일종의 감옥으로 만든다.[6] 이를테면 토니 모리슨Toni Morrison의『빌러비드Beloved』(1988)는 도망친 노예들을 신체적 속박에서는 풀려났지만 심리적 상처로부터는 자유롭지 못한 사람들로 그렸다. 비평가들의 지적처럼 현대의 고딕 작품들이 가장 애착을 보이는 수사법은 스티븐 킹Steven King의『샤이닝The Shining』(1997)이 보여주듯 어린 시절에 받은 학대에 대한 억

5. Baldick, *Oxford Book of Gothic Tales*, p. xix.

6. Emily Dickinson, 'No. 670', in *The Complete Poems*, ed. Thomas H. Johnson (London, 1975), p. 333.

압된 기억이다. 에드거 앨런 포가 그렸던 '어서 가'의 저택이 결국에는 무너져 호수 속으로 가라앉았듯, 정신이라는 감옥 역시 반복되는 심리적 긴장 속에 점차 와해되다가 궁극적으로는 신경쇠약과 광기로 종말을 맞는다.

따라서 고딕 문학에 등장하는 과거는 공포, 반드시 풀어야할 억울함, 반드시 쫓아내야 할 사악함의 장소이다. 고딕 복고양식의 건축물과는 달리 그곳은 향수나 이상주의가 깃들지 않는다. 과거는 현재의 목을 조이며 개인과 사회의 진보와 발전, 전진을 훼방한다. 브램 스토커Bram Stoker의 『드라큘라Dracula』(1897) 백작이 품은 귀족적인 혈통 또는 흡혈욕은 타자기와 축음기, 기차시간표, 최신 범죄이론을 망라한 온갖 것들의 도움을 받아 자신의 사악한 계획을 퇴치하려는 근대의 냉정한 젊은이들을 위협한다. 그런가 하면, 많은 고딕 작품들이 취하는 거리두기기법(초기 고딕 소설들은 대부분 로버트 마일즈가 중세와 맹아 계몽주의의 사이의 '고딕적인 접점'이라 불렀던 것을 배경으로 삼았던 반면, 현대의 고딕 소설들은 주로 빅토리아 시대를 배경으로 한다)은 우리가 이런 공포들을 과거로 축출하고 계몽된 우리의 현재를 자각하며 안심할 수 있음을, 그래서 과거의 짜릿한 횡포를 즐기고픈 욕망에 마음 놓고 탐닉해도 무방함을 속삭인다.[7] 크리스 볼딕과 로버트 미갤이 「고딕 비평」이라는 걸출한 논문을 통해 지적했던 바대로, 고딕은 두드러지게 부르주아적인 형식이며 그것의 가치는 주로 '길들여진 인도주의'에 있다.[8] 그들은 '중산층이 다른 사회계급보다 숙면을 취할 수 있다는 근거도 충분하지만 흡혈귀 선집을 뒤적이고 나면 숙면을 방해받는나는 증거

7. Robert Miles, *Gothic Writing, 1750-1820: A Genealogy* (London and New York, 1993).

8. Chris Baldick and Robert Mighall, 'Gothic Criticism', in *A Companion to the Gothic*, ed. David Punter (Oxford, 2000), pp. 209-28(p. 227).

도 없다' 고 주장한다.[9] 아마도 중산층은 안전하게 고딕 문학을 생산하는 유일한 문화일 것이다. 때문에 1차 세계대전과 1960년대 초 사이 정치적, 경제적 불안정이 엄습했던 시기에 고딕 문학은 기근을 겪을 수밖에 없었다.

고딕적인 방식으로 과거를 허구화하고픈 욕망은 겉으로 보기에 고딕과는 일절 상관이 없을 듯한 여러 가지 상황들에서도 발견된다. 예를 들어 나는 2003년 런던 로열아카데미에서 개최한 '아즈텍' 전을 보러 갔었다. 훌륭한 평가를 받았던 이 전시는 14세기에서 16세기 사이 중앙 아메리카 문명의 유물 수백 점을 최초로 한데 모아놓은 것이었다. 현대 서구인의 시각으로 볼 때 아즈텍 인들은 인간번제를 비롯한 온갖 으스스한 의식을 서슴지 않았던 잔혹하고 폭력적인 집단이었다. 유물들은 관람자들이 보기에는 모골이 송연할 수밖에 없는 것들이 많았고, 피부를 벗기고 팔다리를 자른 인체나 오싹한 설화를 그림으로 묘사해 놓은 것들이 대부분을 차지했다. 전시장 안에 운집한 인파(엄청난 대중적 인기를 모은 전시였다) 사이를 돌아다니던 나는 관람객들이 나누는 대화 속에서 아즈텍 문화의 잔인성이 충격적이며 역겹다는 언급을 몇 차례나 들었다. 스페인이 이 문명을 멸망시킨 것은 축복이었다고까지 말하는 여성도 있었다. 신문 비평란이나 텔레비전 단골 명사들의 입에서 으레 듣곤 했던 표현이었다.

그러나 16세기의 스페인이야말로 실제로는 종교재판과 마녀사냥, 투우, 잔인무도한 공개처형으로 얼룩졌던 장소였다. 그래서 중세 스페인은 정확히 18세기 고딕 소설의 소재, 매튜 루이스의 『수도사』같은 소설들의 원색적인 배경이 되었다. 루이스에게 가톨릭의 잔인성은 주인공의 강간이나 모친살해, 근친상간, 악마숭배, 시체애호, 유혈살

9. Ibid., p. 226.

인뿐 아니라 어린 소녀를 강제로 수도원에 입소시키거나 맹세를 어긴 사람을 고문하고 감금하는 등의 제도화된 잔인성까지 아우르는 온갖 악행이 번성할 수 있는 자극적인 모태가 되었다. 물론 루이스에게 이 모든 것들은 역사적 실재의 반영이라기보다 선정성 농후한 판타지에 불과했을 테지만, 그와 그의 프로테스탄트 독자들이 중세 후기 가톨릭 스페인을 혐오스러운 타자로 구성하고 그것을 통해 자신들의 근대성과 계몽주의를 확인받았던 방식은 아즈텍 문명에 대한 21세기 현대인들의 반응과 상당한 유사성을 지닌다. 아즈텍 인들이나 그들의 문명 자체는 결코 고딕적이지 않지만—둘은 완전히 다른 재현체계에 속한다—전시를 보러온 관객들이 그것을 고딕적인 것으로 탈바꿈시켰다. 곧, 우리가 인간성의 집단적 진보를 자축하는 순간에조차 짜릿한 전율을 유발하는 과거의 공포가 된 것이다. 이라크(사실상 우리에게 또 다른 야만정권이나 다름없는)와의 명분 없는 유혈전쟁을 치르기 직전이던 당시, 공포를 역사적 내러티브의 판타지로 치환시킨 이 심적 거리두기는 특히나 더욱 방어적으로 느껴졌다. 어쩌면 민간인 사살, 자살폭탄, 그리고 미디어 조작이라는 지금의 우리 현실이야말로 아즈텍 문명의 고도로 제의화된 전쟁이나 심오하게 상징적인 번제의식보다 훨씬 덜 '문명화' 된 것일지 모른다. 야만적인 문화는 응당 타자에 의해 식민화되고 '문명화' 되어야 한다는 식의 논리는 자연스레 영국과 미국의 전쟁정책을 정당화하고 지지하는 근거로 작용했다. 여기서 고딕은 특별한 종류의 문화적 작용을 하는 듯하다. 다시 말해 서구문화가 자신의 공포를 이국적이고 멀찍이 떨어진 타자로 치환시킴으로써 자신이 안전하다고 느끼기 위한 수단이 되는 것이다.

천년의 종말, 순수의 종말

'아즈텍' 전과 관련하여 나의 눈길을 끌었던 것은 이 전시가 『중심가의 악몽*Nightmare on Main Street*』의 저자 마크 에드먼슨[10]을 비롯한 수많은 비평가들이 '고딕 문화'로 정의하기 시작한 것의 실체를 생생하게 보여 주었다는 점에 있다. 최근의 고딕 연구자들은 고딕 소설의 패턴들이 그간 우리에게 가장 익숙했던 유형의 소설형태와 결별하고 다양한 문화를 관통하며 자기 복제되고 있다는 징후를 감지하기 시작했다. 고딕이라는 용어를 무차별적으로 사용하는 것—이 같은 비평은 환원주의로 빠질 위험이 있다—은 물론 경계의 대상이지만, 21세기로의 전환을 즈음한 수십 년 사이 고딕적인 내러티브가 대중문화와 학문분야 모두에서 두각을 나타냈던 것은 부정할 수 없는 사실이다. 1974년 안젤라 카터가 그녀의 음울하고 에로틱한 단편집 『불꽃놀이*Fireworks*』에 붙인 후기에서 했던 말처럼 '우리는 고딕의 시대에 살고 있다.'[11] 또한 그녀는 이미 제목에서부터 1960년대의 히피 이상주의를 반어적으로 꼬집었던 전작 『사랑*Love*』(1971)을 통해 1960년대가 남긴 암울한 기운을 파헤치며 특히 고딕적인 시대정신을 포착하고자 한 바 있다. 반反주인공 미술대학생 애너벨*Annabel*은 표현의 자유에 대한 꿈이 무산된 순간 정신 이상이 왔고 급기야 자살을 했다.

앞에서도 이야기했듯 인간 삶의 어두운 부분—죽음, 범죄, 광기, 도착, 강박적 욕망, 초자연적인 것과 비의적인 것—에 대한 집착은 때로 '팽 드 시에클', 다시 말해 세기말적인 현상이라는 꼬리표가 붙여

10. Mark Edmunson, *Nightmare on Main Street: Angels, Sadomasochism and the Gothic* (Cambridge, MA. 1997).

11. Angela Carter, *Burning Your Bodies: Collected Short Stories* (London, 1995), p. 460.

졌다. 그리고 그것은 '팽 드 밀레니움', 즉 천년기의 종말이 오면 정점에 달할 수밖에 없을 것이라고도 말해졌다. 비평가들은 1790년대, 1890년대, 그리고 마지막으로 1990년대에 나타난 일련의 고딕적 행태들—소설, 미술, 문화적 데카당스—에 주목한다. 가령 데이비드 펀터는 고딕은 마치 '새로운 장을 넘기려는 시도 자체가 불가피하게 과거의 그림자를 불러내는 것이라도 되는 양 세기의 전환과 아주 특별한 관련'이 있다고 말한다.[12] 마르키 드 사드에 따르면 프랑스 혁명의 여진 속에서 지쳐 널브러진 대중은 앤 래드클리프와 매튜 루이스의 소설을 읽으며 초자연적인 것에서 재미를 찾았다. '지난 4년에서 5년 사이 자신이 불행하지 않다고 느꼈던 사람은 한명도 없었으며 문필로 이름을 떨치던 그 시대에 그들을 묘사할 수 있었던 작가 역시 한명도 없었다. 결국 작품에 흥미를 부여하기 위해 지옥에 도움을 요청할 수밖에 없었다.'[13] 19세기 말에는 비평가 일레인 쇼월터가 '성적 무질서'로 규정했던 것이 흡혈귀의 야간활동, 도리언 그레이와 지킬 박사의 타아alter ego, '은둔자' 하이드 씨의 사례와 같은 인간욕망의 어두운 구석을 탐닉하려는 경향으로 이어졌다.[14] 새로운 천년기로의 진입이 목전으로 다가온 즈음에는 특히 크리스토프 그루넨버그를 비롯한 많은 사람들이 고딕에 대한 관심의 부활을 이 시대의 고유한 특징으로 지목하기 시작했다. '지금의 고딕적인 분위기는 이미 그것이 상업적으로 이용된 패션과 연예오락현상이 된 것만큼이나 세기말의 지속적

12. David Punter, 'Introduction: Of Apparitions', in *Spectral Readings: Towards a Gothic Geography*, ed. Glennis Byron and David Punter (Basingstoke, 1999), pp. 1-10 (p. 2).

13. Marquis de Sade, 'Extracts from "Idee sur les romans"', p. 49.

14. Elaine Showalter, *Sexual Anarchy: Gender and Culture at the Fin-de-Siecle* (London, 1992); Robert Louis Stevenson, *The Strange Case of Dr Jekyll and Mr Hyde and Other Stories* (London, 1992), p. 109.

인 정신적 공허를 나타내는 징후이다.' **15**

하지만 우리 문화가 고딕에게 보여 온 애정에는 밀레니엄 증후군으로만 치부할 수 없는 어떤 측면들이 있다. 무엇보다, 고딕 작품이 세기말이 다가올 때마다 엄청나게 급증한다는 공식은 상당히 과장된 것이다. 이 같은 양상에 들어맞지 않는 고딕 텍스트들은 무수히 많다. 20세기만 해도 가령 모리에Daphne du Maurier의 『레베카Rebecca』(1938)나 1920년대 독일 표현주의의 공포영화 걸작들, 그리고 1930년대와 1940년대 할리우드 유니버설 스튜디오에서 제작된 영화들이 있었다. 지금껏 창작된 가장 영향력 있는 고딕 소설 가운데 두 편인 브론테 자매와 에드거 앨런 포의 19세기 작품 역시 이런 양상을 거부하며, 메리 셸리Mary Shelly의 『프랑켄슈타인Frankenstein』과 찰스 매튜린Charles Maturin의 『방랑자 멜모스Melmoth, the Wanderer』 역시 각각 1818년과 1820년에 출판되었다. 게다가 고딕에 대한 사랑은 새 천년으로 접어들고 난 지금에도 여전히 전혀 수그러들 기미가 보이지 않는다. 패션 잡지들은 계속해서 '고딕의 재림'을 선포하고 있으며, 새로운 세기로 넘어온 다음 생산된 고딕 작품의 목록에는 현재까지 새러 워터스Sarah Waters의 베스트셀러 『핑거스미스Fingersmith』(2002), 거대예산 흡혈귀영화 〈블레이드 2Blade II〉(2002), 〈블레이드 3Blade Trinity〉(2004), 〈언더월드Underworld〉(2004), 〈반 헬싱Van Helsing〉(2004) 등이 올라와 있다. 20세기 말과 새 천년 그리고 그 이후에 벌어질지 모르는 현상들(이를테면 밀레니엄 버그라던가 사이비종교집단들의 집단자살 같은)에 대응하는 미디어의 대단한 호들갑은 대중들 사이에 즐길만한 암울함을 찾는 욕구가 엄청나게 퍼져있음을 방

15. Christoph Grunenberg, 'Unsolved Mysteries: Gothic Tales from *Frankenstein* to the Hair-Eating Doll', in *Gothic: Transmutations of Horror in Late Twentieth-Century Art*, ed. Christoph Grunenberg (Boston, MA, 1997), pp. 212-160.

중했다. 아놀드 슈워제네거Arnold Schwarzenegger가 최후의 적, 세상의 종말을 염원하는 사탄과 일전을 치렀던 〈엔드 오브 데이즈End of Days〉 같은 영화들은 입장료 수익 면에서는 선전했지만, 진정한 의미의 불안보다는 차라리 미디어의 허풍을 부연설명한 것에 지나지 않아 보였다.

현대의 고딕, 20세기 말과 21세기 초의 고딕 작품들을 특징짓는 것은 임박한 종말의 개념이 아니라 서로 매우 독립적인 세 가지 요소이다. 현대의 고딕은 자신의 본성에 대한 새로운 자의식을 갖고 있다. 고딕은 전 지구적인 소비문화의 발달로 인해 전에 없던 수준의 대량생산과 대량배급 그리고 관객의 달라진 의식수준과 조우하게 되었고, 갑갑한 골방의 문턱들을 훌쩍 뛰어넘어 거의 모든 종류의 매체 속에 흡수되었다. 현대의 고딕은 지구의 종말이 아니라 순수성의 종말에 집착한다. 고딕은 그 첫발을 내딛던 순간부터도 이미 알만큼 알고 자의식 강한 장르—괴짜 골동품애호가 호레이스 월폴에 의해 인위적으로 탄생했고 첫 작품들이 나온 것과 거의 동시에 패러디가 등장했던— 였지만, 프로이트와 마르크스, 페미니즘을 거치면서 예전의 고딕 소설가들에게는 찾아볼 수 없던 성적이고 정치적인 자의식을 획득했다. 고딕은 이백 년에 걸친 시간 동안 몇 번이고 부활하면서 호레이스 월폴이 상상할 수 있었던 것 이상의 아이러니들을 두툼하게 축적했고, 그 결과 오늘날의 독자들에게 『오트란토 성The Castle of Otranto』(1764)의 어설픔은 이제 정겨워 보일 정도이다. 더불어 고딕은 이제 주류시장과 틈새시장의 구분을 막론하고 상업화되었다. 더 이상 그것은 영화와 소설에 국한되지 않고 패션, 가구, 컴퓨터 게임, 청년문화, 그리고 광고에까지 등장한다. 고딕은 항상 대중적 매력을 지니고 있었지만, 지금과 같은 경제적 환경을 만나면서 거대산업의 외양마저 갖추게 된 것이다. 무엇보다, 고딕은 팔린다.

사실 이것은 딱히 새로운 양상만은 아니다. 고딕은 언제나 상업문화와 긴밀한 친분을 맺어 왔다. 고딕 소설의 등장은 클러리의 설명처럼 계몽주의와 밀접한 관련이 있다. 계몽주의야말로 유령의 존재에 대한 믿음을 내던지고 유령을 오락거리로 전환시킬 수 있었던 유일한 사회였기 때문이다. 그럼에도, 망령과 미신에 관한 소름끼치는 이야기는 문학이 교훈적이어야 한다는 계몽주의의 요구와 상반되는 것이었으므로 초자연적인 내용을 담은 이 소설들은 무절제, 과잉의 견지에서만 생각되는 지나친 사치품으로 자리매김 되었다.[16] 하지만 문학작품을 시장이라는 측면에서만 본다면 고딕 소설은 엄청난 성공이었다. 앤 래드클리프의 소설들은 1790년대 당시로서 경이적인 판매 실적을 올렸고, 매튜 루이스의 『수도사』는 첫 출간된 이후 4년 동안 무려 다섯 차례나 재판에 들어갔던 '문제작'이었다. 1860년대에 윌키 콜린스Wilkie Collins가 래드클리프 풍의 공상소설을 빅토리아 시대의 입맛에 맞추어 수정해서 내놓은 작품 『흰옷을 입은 여인The Woman in White』은 왈츠에서 여성용 모자 보닛에 이르는 끼워팔기상품의 홍수를 낳았다. 조르주 뒤 모리에George Du Maurier의 『트릴비Trilby』(1894)는 고딕적인 악당 스벵갈리Svengali를 앞세워 19세기 베스트셀러 소설의 반열에 올랐고, 트릴비 신발, 사탕, 비누, 소시지, 음악회, 파티, 그리고 그 유명한 트릴비 모자를 비롯한 무수한 종류의 상품과 행사에 활용되었다. 고딕 로망스 그리고 그 뒤를 이은 범죄소설과 선정소설 같은 장르들은 특히 인기를 누렸다. 특히 중산계급 미혼여성과 이후 19세기의 하인과 여점원들을 중심으로 이루어졌던 고딕 소설의 열광적인 소비는 도덕적 해이와 신경과민 같은 지나친 홍분증세를 조장한다는 비난을 받았다. 시작 단계부터 고딕 문학은 대중오락이라면 덮어놓고 폄훼하

16. E.J. Clery, *The Rise of Supernatural Fiction, 1762-1800* (Cambridge, 1995).

려드는 문화적 엘리트주의자들의 비평적 속물성의 표적이 되었다. 그러나 20세기 말에 이르러 주변성과 위반성에 대한 비평적 관심이 대두하자 엘리트주의의 대세는 역전 당하고 만다. 고딕은 오히려 문화적 엘리트에 대항하는 공공연한 무기로 쓰일 수 있다는 잠재성 때문에 대유행을 맞았다. 고딕이 제공하는 금단의 전율은 사실 저속한 전율과 완전히 다른 것은 아니었지만, 지식층의 주목을 끄는 데는 한몫을 톡톡히 한 듯했다. 갑자기 고딕은 정치적으로 올바른 것이 되었다. 여성과 비이성애 섹슈얼리티에 대한 높은 관심 속에서 그것은 페미니스트와 퀴어 이론가들의 지지를 받았고, 일반대중의 읽을거리가 되었으며, 식민지주의의 죄책감을 파헤치고 털어낼 수 있는 공간이 되었다. 고딕은 텍스트적 전복을 위한 이상적인 공간이 된다. 하지만 그럼에도 그것은 여전히 우리가 스스로의 계몽을 물화物貨시키는 수단이다.

지식층의 고딕 애호는 주류 대중문화 전반에 광범위하게 퍼진 고딕에 대한 기호에서도 반영된다. 이 말은 어쩌면 역설처럼 들릴지 모른다. 행복의 추구에 바쳐진 문화, 인종통합과 평등이 소프트 드링크와 레저복의 판매촉진을 위해 쓰이는 단골 문구가 된 곳에서 어떻게 사악함과 죽음, 파멸과 혼란, 심리적 불안을 환기시키는 장르가 단순한 소수취향이나 아방가르드적인 전복, 언더그라운드 문화취향 이상의 것이 될 수 있는가? 하지만 많은 현대 비평가들은 바로 이런 시각에서 고딕을 조명하고 싶어 한다. 그들에게 고딕은 전복적인 잠재력을 지닌 주변적 장르이며 향락주의에 빠진 우리 사회의 어두운 무의식적 욕망들을 드러내고 해부하는 형식이다. 하지만 인기 호러물 작가 스티븐 킹의 작품들은 미국에서도 베스트셀러 반열에 든다. 앤 라이스Ann Rice의 흡혈귀 연대기도 그리 오래된 이야기가 아니다. 자칭 '적그리스도 슈퍼스타' 마릴린 맨슨Marilyn Manson의 고딕 색채 농후한

앨범들은 전 세계에서 수백만 장 이상이 팔려 나갔고, 네오고딕 밴드 에반에센스Evanescence는 2003년 여름 영국에서 음악순위 정상자리를 4주간이나 지켰다. 텔레비전에서는 스미르노프 보드카에서 에리얼 세제에 이르는 각종 상품을 팔기 위해 고딕 이미지가 동원된다. 〈나이트메어A Nightmare on Elm Street〉(1984)나 〈양들의 침묵Silence of the Lambs〉(1990), 〈드라큘라Bram Stoker's Dracula〉(1992), 〈뱀파이어와의 인터뷰Interview With the Vampire〉(1994), 〈스크림Scream〉(1996) 같은 영화들이 천문학적인 관객몰이에 성공한 것은 말할 것도 없고, 사악한 악한들—프레디 크루거Freddie Krueger, 한니발 렉터Hannibal Lecter, 레스타 Lestat—은 유흥가의 반反영웅이 되었다. 세기가 바뀔 즈음 가장 유명했던 텔레비전 시리즈 가운데 하나는 〈미녀와 뱀파이어Buffy the Vampire Slayer〉였고, 이것은 속편 〈앤젤Angel〉과 〈미녀 마법사 사브리나Sabrina the Teenage Witch〉 〈참드Charmed〉 같은 유사 시리즈들과 함께 십대를 중심으로 새로이 일기 시작한 어두운 측면에 대한 관심을 나타내는 것이었다. 20세기 말의 고딕은 주류 연예오락물의 소재로 단단한 입지를 굳혔다.

고딕의 변용

이 밖에도 현대의 고딕 복고는 어떤 식으로 18세기, 19세기의 고딕 복고와 연결될 수 있을까? 이백 년이라는 시간을 거치는 동안 고딕 소설은 당연히 불가피한 변화를 겪었다. 고딕은 공상과학소설이나 탐정소설 같은 다른 장르들을 탄생시켰다. 그리고 문학운동, 사회적 압력, 역사적 조건 등과 서로 영향을 주고받으며 보다 다양하고 정의도 느슨한 내러티브적 관습과 문학적 수사들의 집합체가 되었다. 알래스테어 파울러가 주장하길, 문학적 고딕은 '고딕 로망스' 라는 하나

의 독자적인 '장르'로서 출발했지만 이 최초의 형식은 '그것보다 수명이 긴 고딕적 양식을 낳았다.' 달리 말해 문학적 고딕은 단호하게 자신의 목적만을 진술하는 것이 아니라, 해양모험소설(『아서 고든 핌의 모험The Narrative of Arthur Gordon Pym』), 심리소설(『디도의 신음Titus Groan』), 범죄소설(『에드윈 드루드Edwin Drood』), 단편소설, 영화 스크립트 같은 다양하고 상이한 유형의 텍스트에 두루 적용될 수 있는 보다 융통성 있는 기술 수단이 된 것이다.[17] 하나의 텍스트는 고딕적일 수도, 동시에 여러 가지 다른 것일 수도 있다. 예컨대 〈엑스파일The X-Files〉은 고딕 양식의 탐정연재물이지만 공상과학과 음모이론, 형사물의 요소 역시 포함한다. 역사적으로 텍스트들이 단 한번이라도 하나의 장르에 속한 적이 있었냐는 자크 데리다의 반문이 떠오르는 대목이다. 오히려 그는 텍스트가 장르에 '참여한다'고 주장한다.[18] 참여란 완전한 동일화를 수반하지 않는다. 단지 그 장르와 관련이 있음을 암시할 뿐이다.

따라서 고딕적인 모티브나 이야기 구조, 이미지 등은 결코 어떤 의미에서도 그 자체로 고딕적이라 할 수 없는 다양한 맥락—팝 음악에서 광고에 이르는—에서 충분히 등장할 수 있을지 모른다. 그럼에도 이런 주제들과 모티브는 의도적으로 고딕적인 것을 회상하고 18세기에 고딕 문학이 등장했을 때 그랬던 것처럼 그것과 암묵적인 대화를 나눈다. 그것들은 전통적으로 이해되어 왔던 방식의 고딕을 교묘하게 수정할 수도 있고, 최초의 고딕 창작자들이 가졌던 목적과는 완전히 다를, 어쩌면 철저히 상반될지도 모를 목적을 위해 고딕을 전용할 수도 있다. 아니면 프랑켄슈타인 박사의 괴물이나 드라큘라 성 같은 관습적 이미지로

17. Alastair Fowler, *Kinds of Literature: An Introduction to the Theory of Genres and Modes* (Oxford, 1982), p. 109.

18. Jacques Derrida, 'The Law of Genre', trans. Avital Ronell, *Glyph* 7 (1980), pp. 202-29.

부터 공포나 숭고를 불러일으키는 힘을 제거시켜 심지어 그것을 '탈고 딕화' 할지도 모른다. 하지만 어떤 경우이든 이 이미지와 내러티브들은 무엇보다 우선 고딕을 환기시킴으로써만 그 의미를 구축할 수 있다.

햄러윈 축제 때 상점을 가득 메우는 어린이용 장난감이 좋은 예이다. 호박모양의 플라스틱 등, 야광유령, 귀여운 박쥐인형 등은 대부분 대량생산된 공산품들로 절대 사람을 겁주거나 하지 않는다. 감정을 불러일으킨다고 해봐야 기분 좋은 웃음 정도가 고작이다. 이 장난감들은 길들여졌고, 우스우며, 하찮다. 아이들의 놀이를 위한 소도구에 불과하다. 그렇지만 고무박쥐는 래드클리프나 루이스의 소설과도 연결되는 매우 아이로니컬한 측면도 있다. 공포를 주도록 대상과 재료에서 풍기는 값싸고 익숙한 인상 사이에 개입하는 독특한 긴장이 그것이다. 고딕 소설에서는 언제나 소도구들이 내러티브를 이어가는 경향이 있다. 이브 세즈윅의 주장처럼, 평론가들이 그토록 자주 경시해 온 고딕 문학의 '하찮은' 표면들이야말로 사실은 고딕의 가장 흥미진진한 효과들이 발휘되는 곳 가운데 하나이다.[19] 세즈윅에게 고딕은 깊이의 부정과 표면—얼굴보다는 가면, 베일보다는 베일 아래 놓인 것, 위장되는 것보다는 위장하는 것—의 고수에 관한 것이다. 연출된 악행, 움직이는 초상화, 흐느끼는 조각상 그리고 초자연적이고 거대한 갑옷이 등장했던 호레이스 월폴의 『오트란토 성』의 화려하고 기괴한 연극성은 이렇게 현대의 햄러윈 축제라는 시끌벅적한 상업적 호기 속에서 고스란히 되풀이된다.

표면, 시각적 화려함, 수행성에 대한 이러한 강조는 어쩌면 현대 문화와 최상의 궁합을 이루는 것처럼 보일지 모른다. 앨런 로이드 스

19. Eve Kosofsky Sedgwick, *The Coherence of Gothic Conventions*, revd edn (London, 1986).

미스가 지적했듯, '포스트모더니즘에 관한 담론과 고딕 전통에 초점을 둔 담론에서 발견되는 특징들 사이에는 몇 가지 놀라운 유사성이 있'으며, 그 가운데 하나가 바로 '깊이 없는 이미지가 지배하는 표면의 미학'의 두드러짐이다.[20] 그러나 이것이 부정하기 힘든 틀림없는 사실이긴 해도 현대의 많은 고딕 작품들에는 내면성을 추구하려는 상반되는 충동 역시 존재하는 듯 보인다. 18세기와 19세기의 고딕이 낭만주의의 '어두운 면'으로, 낭만주의의 어두운 충동을 탐닉할 수 있고 낭만주의의 억압이 배출될 수 있는 공간으로 보여 왔다면, 21세기에는 낭만주의가 오히려 고딕의 그림자 분신이 되어버린 듯하다. 여러 낭만주의적 흐름에서 발견되는 충만, 내면성과 깊이에 대한 욕망은 수많은 현대 고딕 작품 속에서도 모습을 드러낸다. 예를 들어 제인 캠피언Jane Campion 감독의 영화 〈피아노Piano〉(1992)는 벙어리 여인의 자아탐색과 의상의 성애학을 함께 펼쳐 보였다. 마찬가지로, 큐어의 세 번째 앨범 〈믿음Faith〉(1981)은 심장을 옭죄는 실존적 불안과 강화된 의미의 수행성을 결합시켜 고스 하위문화 내부에 만연한 보다 일반적인 긴장, 다시 말해 복장을 통해 표출되는 수행적 정체성과 진정한 (그리고 때로는 고뇌를 동반하는) 자아표현 사이의 긴장을 다시 한번 되풀이했다. 고딕이나 낭만주의는 서로에게 종속적인 것이 아니라 차라리 동일한 유형의 관념에서 발전되어 나온, 또는 동일한 텍스트 안에 공존하는 쌍둥이 충동들로 보는 편이 더 적절해 보인다. 고딕은 몇몇 낭만주의 작품의 외부에서 또는 그 내부에서 힘을 발휘하는 일종의 압력이지만, 반대로 낭만주의적 흐름과 관련된 충만성과 자기실현에의 요구 역시 끊임없이 고딕 안에서 분출된다.

20. Allan Lloyd-Smith, 'Postmodernism/Gothicism', in *Modern Gothic: A Reader*, ed. Sage and Lloyd-Smith, pp. 6-19 (pp. 6, 8).

현대의 고딕

앞으로 우리는 현대문화 속에 등장한 고딕을 연구하는 몇 가지 흐름과 그 각각의 대표적인 특징들을 살펴보게 될 것이다. '모조 고딕'은 고딕이 언제나 가짜—특히 가짜 역사—에 관한 것이었음을 이야기한다. 호레이스 월폴의 스트로베리 힐은 웨스트민스터 사원의 고대무덤들을 본 딴 벽난로가 설치된 가짜 고딕 성이었다. 월폴의 고딕 소설 『오트란토 성』은 중세 필사본의 흉내를 낸다. 가짜에 대한 이러한 집착은 현대문화 전반에 퍼져 있는 것으로, 특히 보드리야르의 시뮬라크라 이론 속에서 가장 인상적으로 발견된다. 영화 〈블레어 위치*The Blair Witch Project*〉(1998)나 마크 다니엘레브스키Mark Z. Danielewski의 소설 『잎으로 만든 집*House of Leaves*』(2000) 같은 작품들은 위조하기의 본성과 단편적인 조각, 그리고 독자들이 그것에 부여하는 해석의 과정에 대해 질문한다. 그리고 시뮬라시옹으로서의 흡혈귀는 고딕적 공간을 포스트모던 형태로 재구성할 때뿐 아니라 마이클 앨머레이다Michael Almereyda 감독의 영화 〈나쟈*Nadja*〉(1995)에서도 시뮬라시옹으로서의 흡혈귀가 등장한다.

'그로테스크한 신체'는 서커스단의 돌연변이 남자와 여자에서 성혼에 이르기까지 신체를 통해 드러난 고딕의 면모를 추적할 것이다. 현대의 문화생산물은 그로테스크함, 비천함, 그리고 신체의 인위적인 확대에 유독 집착한다. 이 같은 현상은 군터 폰 하겐스Gunter von Hagens 박사의 냉담한 시체들에서 캐서린 던Katherine Dunn의 소설 『기괴한 사랑*Geek Love*』에 재등장한 카니발리즘, 그리고 영성으로 복귀한 조엘 피터 위트킨Joel-Peter Witkin의 사진에 이르는 광범위한 영역에 걸쳐 있다. 기형적인 것에 대한 집착은 부분적으로는 수행적 정체성 개

념―스스로를 괴짜, 괴상한 자아로 재정립하기―과 또 부분적으로는 몸의 신체성을 점점 탈신체화되어 가는 정보사회 속에 몸의 신체성을 재각인하려는, 일견 모순적으로 보이는 시도를 기초로 한다.

'십대 악마들' 은 십대들의 사랑을 받게 된 장르로서의 고딕을 검토한다. 고딕은 여기서 달짝지근한 소년 밴드와 조작된 '걸 파워Girl Power' 에 대응하는 해독제가 된다. TV시리즈 〈미녀와 뱀파이어〉(1997-2003)와 영화 〈진저 스냅Ginger Snaps〉(2000) 같은 새로운 유형의 십대용 고딕 작품에서는 소년 소녀들이 희생자가 아니라 거꾸로 악마로 분하는 경우가 더 비일비재하다. 고딕에 정통한 관객들은 공포물의 관습을 훤히 알고 있으므로 '슬래셔' 영화와 십대 영화의 관습들로 장난을 치는 〈스크림Scream〉 시리즈나 〈패컬티The Faculty〉(1998) 등의 영화를 보면서 기꺼이 기존의 관습이 새로운 아이러니들에 봉착하는 것을 즐긴다. 그리고 이 아이러니들 속에서 '왕따' 아이는 자신의 소외를 있는 그대로 수긍하고 괴상함을 멋으로 승화시킬 줄 아는 역할로 다시 쓰이면서 관객을 매료시킨다. 이것은 고딕과 현대 소비문화의 맞물림을 탐색하는 이 책의 마지막 장 '고딕 쇼핑' 으로 연결된다. 조지 로메로 George Romero 감독의 영화 〈시체들의 새벽Dawn of the Dead〉(1979)에서 뮤잭 유선 음악방송을 배경으로 텅 빈 쇼핑몰을 넋 나간 듯 어슬렁거리던 좀비들이 끝도없이 불어나던 장면에서 함축하는 바처럼, 어쩌면 대량 마케팅이 필연적으로 요구하는 복제형식 속에는 선천적으로 고딕적인 무언가가 내재해 있는지 모른다. 이 마지막 장은 광고, 패션, 판촉 활동에 동원된 고딕을 조명한다. '고딕은 팔린다' 라는 주장을 중심으로, 서구 소비주의의 담론들이 고딕 담론을 어떤 식으로 재활용하는가를 따라가 볼 것이다.

마지막으로, 이 책은 우리 시대의 고딕을 독해하기 위한 입체적인

방법을 찾고자 한다. 고딕은 우리 안에 억압된 불안들의 단순한 총합
이 아니다. 자신의 오스카상 수상작 〈볼링 포 콜럼바인Bowling for
Columbine〉(2002)에서 미국의 작가이자 영화감독인 마이클 무어Michael
Moore는 현대의 미국이 두려움의 문화에 빠져 있다고 말한다. 미국 시
민들은 심지어 정부가 적극적으로 제국주의 정책을 해외로 펼치고 있
는 순간에조차 개인과 국가의 안전이 목전에서 위협받고 있다는 뉴스
들의 융단폭격을 끊임없이 받는다. 물론, 미국은 곳곳에 편재한 미국
제 문화생산물을 통해 여러 서구 국가들에 막대한 영향력을 행사해
왔다. 하지만 예컨대 비평가 마크 에드먼슨이 그랬던 것처럼 고딕이
란 이 '공포의 문화'에 대한 반응이라고 간단히 말하기 보다는, 원래
부터 흥미진진한 두려움을 생산해왔던 고딕 문학과 고딕 영화의 내러
티브가 유사한 (항상 그만큼 흥미진진하다는 보장은 없지만) 효과를 내기 위
해 다른 종류의 담론들에 전용되고 있다고 차라리 주장해야 할 것이
다. 고딕은 우리가 어떤 사건이 발생할 때마다 미디어가 조장하는 두
려움 속으로 후퇴할 것이 아니라 그 두려움과 불안에 관해 함께 이야
기할 수 있는 언어와 담론 집합을 제공한다. 이 책은 이 언어 또는 담론
들의 집합이 현대문화 안에서 작동하는 몇 가지 방식들을 추적해볼
것이다.

1

모.조.고.딕.

흉내내기 | 가짜 역사, 가짜 텍스트 | '이 책은 당신을 위한 것이 아니다' | 부재의 공간 | 흡혈귀의 지형들

1
모조 고딕

흉내내기

런던의 이어리 펍Eerie Pub Co은 고딕을 테마로 한 술집 체인으로 가고일이나 거품이 부글대는 시험관, 비밀문이 달린 가짜 책꽂이같이 화려하고 과장된 고딕풍 실내장식으로 유명하다. 이곳에 가면 '7대 죄악'을 주제로 만든 칵테일이나 관모양접시에 담겨 나오는 감자 칩을 주문할 수도 있고 화장실에서는 미리 녹음된 등골 오싹한 웃음소리를 들을 수도 있다. 이어리 펍 체인의 술집들이 모여 있는 웨스트엔드 지구의 특성상 손님은 관광객이나 사무직 종사자가 주를 이루지만, 양복을 빼입은 무리 사이로 간혹 고스 족이나 흡혈귀 마니아들이 끼어 있는 것을 발견할 때도 있다. 몇몇 지점들, 예컨대 옥스퍼드서커스 근방의 벤 크라우치스 태번Ben Crouch's Tavern 같은 곳은 런던 역사의 어두운 측면과 다소나마 관련이 있지만 마블아치 부근의 말보로 헤드Malborough Head 같은 곳의 고딕 분위기는 순전히 장식용에 지나지 않는다.

이어리 펍은 아일랜드 테마 술집 또는 라스베이거스나 디즈니랜드에 있는 같은 유형의 술집들처럼 여가생활에서도 스타일을 찾고자

하는 추세의 일부로 볼 수 있다. 아일랜드 테마 술집이 실제 아일랜드에 있는 경험을 제공할 수 없듯이 고딕 테마의 술집에서 고딕을 제대로 체험할 수 있기란 만무하다. 글러터니Gluttony에 들어가 그 집 간판의 의미처럼 실컷 폭식을 할 수 있고 화장실 문을 열다가 난데없이 터져 나오는 천둥소리에 심장이 덜컥 내려앉을 일도 가능할 것이다. 그렇지만 최종적으로 남는 인상은 짓궂은 장난 정도이며, 이것은 영국 전역의 술집 어디에서나 겪는 일과 별반 다르지 않다. 하지만 그럼에도 이어리 펍은 가령 아일랜드 테마 술집과는 달리 자신의 테마와 상당히 독특한 관계 속에 있다. 확실히, 아일랜드는 사회적, 정치적 의미가 결부된 고유의 문화적 정체성을 지닌 사람들이 사는 실제 장소이다. 아일랜드 테마 술집은 비록 실제 아일랜드에 있는 술집을 찾았을 때의 진정성에는 못하겠지만, 그 나라를 상징하는 다양한 상징과 표상들을 통해 흐릿하게나마 그 문화적 정체성을 제공한다. 물론, 이런 방식을 통해 과연 '진정한' 정체성이 구축될 수 있겠냐고 반문한다면, 아일랜드 테마 술집 슬라우Slaugh에서 마시는 맥주 한잔이 아일랜드 서부의 골웨이에서 기네스를 마시는 충만한 경험에 턱없이 모자란다는 사실을 부정할 수는 없을 것이다.

반면, 고딕에는 원본이 없다. 서문에서 주장했듯이 고딕은 줄곧 부활의 형태를 취해왔고 그 각각은 매번 예전 것을 판타지 화한다. 하나의 형식으로서 고딕은 언제나 위조에 관한 것이었다. 흔히 최초의 고딕 소설로 일컬어지는 호레이스 월폴의 『오트란토 성』(1764)은 저자가 우연히 발견한 중세 필사본을 번역해서 출판한 것인 양 흉내를 낸다. 소설에 영감을 주었다는 트워커넘의 저택, 스트로베리 힐은 가짜 고딕 성이다. 그 안의 정교한 실내장식은 이책 저책 속의 그림들을 본따서 만들었고 공예용 딱딱한 종이로 일부를 채워 넣은 것도 있다. 제

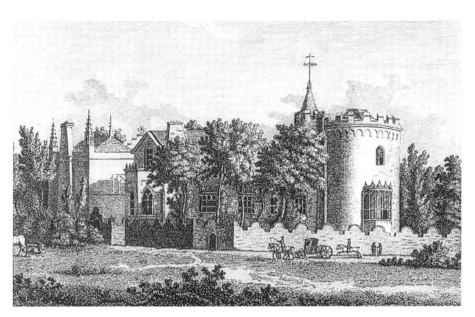

트위커넘의 스트로베리 힐. 18세기 판화.

럴드 호글은 '모조품' 또는 '모조품의 유령' 이야말로 고딕 문학에 없어서는 안 될 요소라고 주장한다. 초기 고딕 소설이 베꼈던 중세는 '원래의' 중세가 아니라 르네상스식으로 재현된 중세였다. 그는 이렇게 설명한다.

그러므로 18세기의 '고딕 복고' 전반에서 '관습적인' 또는 '자연적인' 의미의 자취는 그 자취의 모조품에게 기호의 참조지점자리를 내주게 된다. 초상화나 벽에 걸린 투구, 눈으로 직접 보는 것이 아니라 그림으로 묘사된 풍경('픽처레스크' 한 것), 중세 '고딕'을 묘사한 책 속의 삽화들, 셰익스피어 희곡의 공연 또는 출판, '진짜' 인 척 하는 복제품(고딕풍 가짜 폐허에서 제임스 맥퍼슨James Macpherson이 '오시안Ossian' 이라는 가공의 인물을 내세워 창작한 시들에 이르는), 또는 특히 월폴의 스트로베리 힐에 있는 것들처럼 원래 상

태와 아주 다르게 재조립되어버린 고대 건축물의 파편들, …… 따라서 네오고딕은 이미 허깨비가 된 과거의 유령을, 그래서 이미 가짜인 것, 이미 텅 비고 죽은 것이나 다름없는 것을 다시 베끼는 일에 사로잡혀 있다.1

호글에게 있어 '모조품의 유령'은 과거의 이데올로기들에 대한 향수 그리고 상품자본주의 체계 안에서 문화교류와 이윤추구를 위해 옛 상징들의 속박을 풀고 그 내용을 비워내려는 행위 사이쯤에 있다. 그런가 하면 산업사회와 후기산업사회 생산양식으로의 이행을 겪는 사이 이 모조품 유령화의 과정은 장 보드리야르가 이론화했던 궤도, 곧 산업생산단계를 거쳐 시뮬라시옹 단계로, 다시 '의사산업양식에조차 뿌리내리지 못하며 다른 기호들을 지시하는 기호들의 극실재'2로 진행되는 과정을 밟는다. 호글은 브램 스토커의 『드라큘라』(1897)에서 이 과정의 초기 사례를 발견한다.

(이 흡혈귀는) 트란실바니아를 떠나기 전에 '런던 인명록'에서 '법령집'에 이르는 온갖 문서들을 몽땅 읽어 치움으로써 영국을 소비하려 든다. 이것은 그가 파고들고자 하는 영국인들을 그들의 옛 자아에 대한 '흡혈귀'적인, 속 빈 이미지들로 바꾸고, 자신 역시 '(그의)기록을 담은 자료 더미들'속에서 조금씩 '읽히고' 실체가 비워지는 일에 착수하기 위해서이다. 그러나 그 자료들 가운데 '진짜 문서는 거의 없다시피 하다.' 그것들은 문서의 주제만큼이나 흡혈귀를 닮은 '타이핑 원고 뭉치'에 불과하다.3

1 Jerrold Hogle, 'The Gothic Ghost of the Counterfeit and the Progress of Abjection,' in *A Companion to the Gothic,* ed. David Punter (Oxford, 2000), pp. 293-304 (p. 298).

2 Ibid. 또한 Jean Baudrillard, *Simulation,* trans. Foss, Paul Pattron and Philip Beitchman (New York, 1983), p. 83.

앨런 로이드 스미스는 다음과 같은 주장을 펼친다. 곧, 현대의 고딕 작품들에서 모조품은 처음부터 포스트모던 패스티시와 결합되어 특유의 공허성, '본래 고딕의 유령화'를 이루었다는 것이다.[4] 싸구려 공포영화의 클리셰들을 본 딴 고딕풍 장식의 이어리 펍은 모조품의 유령의 유령이다. 로이드 스미스의 말처럼 '고딕의 유산the Gochic heritage 은 고딕적인 유산Heritage Gothic이 된다. 단지 예전 것이라는 이유 하나만 으로 합법화된 새로운 관습적 수사인 것이다'.[5]

E. J. 클러리가 볼 때 월폴의 저택은 하나의 '테마 공원'이다. 어쩌면 그것은 이어리 펍의 직계 조상이라고 보아도 무방할 것이다.[6] 이 저택은 복잡한 신생 소비 이데올로기의 단면을 보여준다. 월폴은 현대 영국 문화에서 가장 큰 시장력 중에 하나이자 BBC 방송국의 〈방을 바꿔요Changing Rooms〉 같은 프로그램이 더더욱 일조하고 있는 실내 디자인 열풍을 가장 먼저 실천에 옮긴 인물 가운데 하나로 간주될 수 있다. 실제로, 〈방을 바꿔요〉에 출연하는 디자이너 로렌스 르웰린 보웬Laurence Llewellyn-Bowen은 유사한 종류의 다른 프로그램 시리즈 〈취향 Taste〉에서 고딕을 주제로 특별 방송을 하던 날 월폴에게 찬사를 보냈다. 물론 그 방송은 고딕 디자인을 어떻게 가정집 욕실에 활용할 것인가를 보여주는 내용이었다. 고딕은 이제 선택할 수 있는 라이프스타일 가운데 하나가 되었다. 이어리 펍인가 아이리시 펍인가? 고딕 조명인가 도시적 미니멀리즘 조명인가?

따라서 이어리 펍은 아이리시 펍과 결코 같은 시각에서 보아선 안

3. Hogle, 'The Gohic Ghost of the Counterfeit', p. 300, Bram Stoker, *Daradula*, ed. Maurice Hindle (Lonodn, 1993), pp. 31, 486가 인용됨.

4. Allan Lloyd-Smith, *American Gothic Fiction* (London and New York, 2004), p. 126.

5. Ibid.

6. E. J. Clery, *The Rise of Supernatural Fiction, 1762-1800* (Cambridge, 1995), p. 76.

된다. 이어리 펍은 한 때 (아마도) 진정한, 진짜 경험이었던 무언가를 '파는' 것이 아니라 철저히 가짜, 재활용, 장식으로서의 고딕과 접촉하고 있다. 하지만 한편으로 이 술집들은 어느 면에서 장 보드리야르가 이야기한 디즈니랜드의 기능과 유사한 역할을 하고 있다.

> 디즈니랜드는 스스로가 '실제' 국가, '실제' 미국 전체라는 사실을 감추기 위해 존재한다. …… 디즈니랜드는 자신을 제외한 나머지 세계가 실재한다고 믿도록 하기 위해 가상의 공간으로 제시되지만, 사실 디즈니랜드를 둘러싼 로스앤젤레스와 미국 전체는 더 이상 실재가 아니며 극실재와 시뮬라시옹의 질서에 속해 있다.[7]

이어리 펍은 '원래의' 고딕이 진짜였다는 환상을 만들어 내는 기능을 한다. 이 술집들은 자신들의 미학적 전범이 된 기괴한 공포영화나 아니면 반대로 이 영화들이 참조했던 문학작품들에 대한 향수를 불러일으킨다. 앞서 스미스가 이야기했던 것처럼, 이 '고딕적인 유산'은 자신이 모방하는 '고딕의 유산'의 속 빈 강정처럼 보인다. 그렇지만 보드리야르에게 있어 미국은 실재가 '더 이상' 아닐 뿐이다. 반면 고딕은 처음부터 실재가 아니었다. 고딕은 낭만주의나 모더니즘 이데올로기와는 달리 시뮬라시옹의 질서에 집어삼켜지는 것에 결코 저항하지 않는다. 모조품으로서의 본성이 이미 이러한 움직임을 보여주었고 나아가 그것을 환영하기까지 하기 때문이다. '모조 고딕'이라는 개념 자체가 일종의 모순형용이다. 이미 항상 스스로를 흉내내고 있는 것을 흉내낼 수는 없기 때문이다.

7. Baudrillard, *Simulation*, p. 25.

중요한 것은 이 때의 모조하기는 개념이 패러디를 함축한다는 사실이다. 고딕과 패러디는 언제나 절친한 동반자였다. 고딕 문학의 첫 국면은 그 즉시 제인 오스틴Jane Austen의 『노생거 수도원Northanger Abbey』(1818)과 토마스 러브 피콕Thomas Love Peacock의 『악몽 수도원Nightmare Abbey』(1818)등을 비롯한 공공연한 패러디 작품들을 부추겼고, 그런가 하면 『오트란토 성』이나 『수도사』같은 초기 작품들은 자신에게 내재된 익살적인 요소를 강하게 의식한 나머지 섹스피어의 비극을 모방하는 장면에 일부러 희극적인 에피소드들을 끼워 넣기도 했다. 좀더 최근에는 〈먼스터 가족The Munsters〉과 〈아담스 패밀리The Addams Family〉에서 (그 자체로도 이미 패러디 영화인 〈스크림〉을 패러디한) 〈무서운 영화Scary Movie〉에 이르는 영화와 텔레비전 시리즈 그리고 팀 버튼Tim Burton 감독 영화의 거의 대다수가 이 전통을 계승했다. 가령 영화 〈슬리피 할로우Sleepy Hollow〉(1999)는 의식적인 과잉연기, 과장된 배경, 엉성한 특수효과(목 없는 유령 '호스맨'은 영화 후반부에서 점점 더 우스꽝스러워진다) 등의 면에서 (의도와 상관없이 우습기 일쑤였던) 로저 코먼Roger Corman 감독과 해머 스튜디오의 1960년대 공포영화에 빚지고 있다. 이러한 특징들은 영화에 누를 끼치는 것이 아니라 오히려 그 매력의 일부, 영화 속 고딕성의 한 부분이 되었다. 〈슬리피 할로우〉는 자신이 특정한 전통 내에 위치하고 있음을 인식하고 또 표시함으로써 유머와 공포를 결합할 수 있게 된다. 호스맨이 주인공 이카보드 크레인Ichabod Crane을 쫓는 시퀀스는 익살극의 요소(이카보드가 나뭇가지에 걸려 마차에서 떨어지는 등의)와 진지한 긴장에 함께 녹아 있다. 그러나 〈슬리피 할로우〉는 자신이 점잖게 패러디하고 있는 그 양식에 대한 충성이 철저하기 때문에 마냥 경쾌한 조롱으로 빠지지는 않는다. 대신 영화는 고딕이라는 양식 안에 잠재되어 있던 희극성을 밖으로 끌어내는 쪽을 택했다.

나아가 『고딕과 희극적 선회』에서 에이브릴 호너와 수 즐로스닉은 고 딕이 본래부터 가지고 있던 희극적인 본성뿐 아니라 고딕 문학이 지 닌 혼성성 역시 강조한다. '고딕 텍스트를 "정극"과 "희극"으로 나누 는 이분법을 설정하기보다는, 발작적인 웃음이나 완화의 요소를 가진 공포물을 한 축으로, 그리고 세상 무엇도 진지하게 생각하지 않는다 는 노골적인 표시가 드러난 작품들을 다른 한 축으로 하는 널따란 스 펙트럼으로 생각하는 편이 최선일 것이다.'[8] 그들의 주장에 의하면 고딕 작품이 태생적으로 어조변화에 능한 이유는 바로 '진정성' 또는 깊이를 결여했기 때문이다. '사실, 고딕이 비극적인 관점뿐 아니라 희 극적인 관점까지 그토록 쉽게 소화할 수 있는 것은 "표면"에 대한 집 착 때문이다.'[9] 그리고 호너와 즐로스닉이 볼 때 이 희극적 성향은 포 스트모던 시대에 들어 쓰인 고딕 소설들에서 점점 더 두드러지고 있 다. 아닌 게 아니라, 이 두 사람도 방대하게 다루고 있는 '문학적' 고 딕의 작가들은 이제 '순수' 공포물을 거의 쓰지 않는다. 안젤라 카터 Angela Carter, 패트릭 맥그래스Patrick McGrath, 이언 뱅크스Iain Banks, 얼래스데 어 그레이Alasdair Gray는 모두 '희극적 고딕' 양식의 글을 쓰며, 반면 '순 수' 공포물은 스티븐 킹과 같은 '대중' 작가들의 몫으로 남겨졌다. 로 알드 달Roald Dahl의 『마녀들The Witches』(1983)에서 레모니 스니켓Lemony Snicket의 『위험한 대결A Series of Unfortunate Events』(1999~)에 이르는 아동동화에 서도 고딕 복고는 광범위하게 희극적 어휘를 사용하는 추세에 있다.

그러므로 이어리 펍의 화장실에서 계속 틀어주는 그 오싹한 웃음 소리는 기묘한 방식으로 공명된다. 그것은 익살 없는 웃음이다. 그 웃 음 자체가 익살이다. 그리고 그 자체로 사람들에게 웃음을 유발한다.

8. Avril Horner and Sue Zlosnik, *Gochic and the Comic Turn* (Basingstoke, 2005), p.4.

9. Ibid., p. 9.

얼떨결에 깜짝 놀란 자신 때문이든, 화장실 기능과 하등 상관없는 그 얼토당토않음(화장실 유머에 관한 새로운 시도이다)에 기가 막혀서든, 사람들은 배꼽을 잡고 웃는다. 하지만 그들은 화장실 웃음소리 '때문에' 웃은 것이 아니라 그것과 함께 웃은 것이다. 그 웃음은 우리 모두가 연루된 익살이다.

가짜 역사, 가짜 텍스트

이에 비해 제이크와 다이노스 채프먼 형제의 설치미술작품 〈채프먼 가의 수집품*The Chapman Family Collection*〉은 약간 메스꺼운 웃음을 유발한다. 두 사람은 민속박물관에나 있을 법한 '미개한' 가면과 물신처럼 보이는 대상들을 대량으로 모아 작품을 만들었다. 관객들은 먼저 이 대상들이 언뜻 진짜처럼 보인다는 사실에 가장 많이 놀란다. 전통재료로 만들어지고 표면에는 라피아 섬유와 못이 울퉁불퉁 위협적으로 튀어나와 있는 이것들은 군집을 이루어 악마적인 분위기를 발산하며, '미개' 신앙, 부두교, 우상숭배 그리고 소설가 조셉 콘래드Joseph Conrad가 식민주의적 '암흑의 핵심'이라고 일컬었던 서구인의 공포를 불러일으킨다. 하지만 조금 더 자세히 살펴보면 세부형태들이 눈에 들어오기 시작한다. 어떤 것은 로널드 맥도날드의 머리를 하고 있으며 어떤 것은 햄버거 모양을 하고 있다. 악마의 표식처럼 보였던 것도 실은 아치형 두 개를 나란히 붙여 만든 'M' 자를 반복해서 만든 형태임을 알게 된다. 〈채프먼 가의 수집품〉은 전형적인 포스트모던 고딕이다. 작품의 어조를 단정짓기도 쉽지 않고, 작품이 제기하는 질문들은 작품 속에 담긴 그 어떤 대답보다 충격적이다. 이 '고대' 조각들에 서구문화의 가장 값싸고 보편적인 로고를 붙여 상품화하는 것은 혹 악마적 아우라를

희극적으로 걷어냄으로써 충격효과를 감소시키는가, 아니면 반대로 증대시키는가? 전 지구적으로 우리의 무의식에 상표가 찍혀 있다는 생각은 서구인의 영혼에 자리한 야만적인 암흑의 핵심을 떠올릴 때보다 더 소름끼치는가? 맥도널드 상표는 우리가 이 대상들을 보고 느낀 두려움이나 움찔함 같은 진정한 체험을 구제불능상태로 희석시키는가? 여기서 자본주의라는 매몰찬 기구는 사람들을 오싹하게 만드는 요소인가? 맥도널드 사ᄊ가 아이들에게 자사 제품을 팔기 위해 이용하는 걸어 다니는 햄버거와 광대 얼굴들이 조금은 으스스하고 고딕화되어 비쳐진다. 역사 개념—곧 채프먼 집안이 이 물건들을 수십 년, 아니 어쩌면 수백 년에 걸쳐 수집해 왔다는—은 명백한 시대성 교란을 통해 잔뜩 수그러든다. 역사의 무게처럼 보였던 것은 여기서 환영, 정성스레 합주—되고 일부러 폭로—된 가짜가 되어버린 것이다.

가짜 역사만들기는 고딕 문학에서 핵심적인 부분을 차지한다. 앞서 말했듯, 월폴의 『오트란토 성』은 '진짜' 12세기 필사본인 척 흉내를 낸다. 이 '발견된 필사본'은 얼마 안 가 고딕 소설의 관습적 전범이 되었다. 결정적인 순간을 목전에 두고 몰락해야 했던 글쓴이의 운명과 그것을 둘러싼 끔찍한 비밀이 담긴, 하지만 이미 오래 전에 사라져버렸거나 누가 고의로 감춰놓았던 문서가 어느 날 발견된다. 이런 필사본들은 훼손 정도가 심각하거나, 일부분밖에 남지 않았거나, 중요한 정보가 빠져 있는 경우가 허다하다. 화자가 신빙성 없고 불분명할 수도 있다. 그리고 문서가 말하는 내용을 부연설명하거나 반대로 의심쩍어하는 보조 내러티브들을 통해 액자구성형태를 취하는 일도 흔하다. 래드클리프의 『숲의 로맨스』(1791), 찰스 매튜린의 『방랑자 멜모스』(1820), 제임스 호그의 『무죄로 판명된 범죄자의 은밀한 비망록과 고백 The Private Memoirs and Confessions of a Justified Sinner』(1824) 등이 바로 이런 장치들을

십분 활용했던 대표적인 예이다. 그리고 『노생거 수도원』에서 제인 오스틴은 여주인공 캐서린 몰랜드Catherine Morland가 숨겨진 양피지를 우연히 발견하고 잠시 긴장하지만 세탁물 목록에 불과한 것으로 밝혀지는 장면을 넣어 이 관습을 패러디했다. 현대의 작가들도 페미니즘 관점에서 제임스 호그의 작품을 재해석한 엠마 테넌트Emma Tennant의 『사악한 자매The Bad Sister』(1978), 텍스트를 통한 정보전달과 그것의 오류 가능성이라는 주제에 걸맞게 자신의 소설을 14세기 희귀 필사본의 번역으로 설정했던 움베르토 에코Umbert Eco의 『장미의 이름The Name of the Rose』의 경우처럼 이 관습을 놓치지 않았다. 특히 호그와 메리 셸리, 로버트 루이스 스티븐슨의 작품을 고딕적으로 회화시킨 알래스데어 그레이Alasdair Grey의 잘 알려진 소설 『가여운 존재들Poor Things』(1992)은 이 관습을 이용하여 1970년대 스코틀랜드의 문화적, 경제적 빈곤을 풍자한다. 자금부족으로 지역 역사박물관에 들여 놓을 소장품을 구입하지 못하는 보조 큐레이터 마이클 도널리Michael Donnelly가 고층 아파트 재건축을 위해 곧 헐릴 예정인 건물들만을 골라 물건을 훔치고 다니다가 아치볼드 맥캔들리스Archibald McCandless라는 사람이 남긴 비망록을 발견한다. 알래스데어 그레이의 소설은 19세기에 쓰인 듯하지만 원본은 존재하지 않는 각종 서한과 문서들의 짜깁기이다. 마치 브램 스토커가 묘사한 드라큘라처럼 '타이핑 원고뭉치에 불과' 한 것이다.

'발견된 필사본' 이라는 장치는 정보 테크놀로지의 발달과 함께 필연적인 변화를 겪었다. 한편에서는 고성능 워드프로세서 프로그램이 역사상 그 어느 때보다 정확하고 정밀하게 텍스트들을 정리해주지만, 다른 한편으로는 인터넷이라는 복잡한 미로 속을 헤매다가 온갖 운 좋은 발견을 할 수 있는 가능성도 열었다. 이 첨단 테크놀로지가 가짜 역사를 만드는 데 동원되었다는 점에서, 최근의 가장 획기적이

며 영향력 있는 고딕 작품 두 편인 마크 다니엘레브스키의 『잎으로 만든 집』과 대니얼 미릭Daniel Myrick과 에두아르도 산체스Eduardo Sanchez 감독의 영화 〈블레어 위치〉는 하나로 연결된다.

〈블레어 위치〉가 영화 속 공포이야기를 담을 액자 내러티브를 만들기 위해 인터넷을 활용했던 것은 유명하다. 1998년 인터넷을 중심으로 이상한 소문 하나가 퍼져 나가기 시작한다. 학생 세 명이 학교과제를 하기 위해 메릴랜드 주 버킷츠빌 숲에서 그 지역 마녀전설에 관한 영화를 찍다가 실종되었다는 것이다. 학생들은 마지막까지 나타나지 않았고 1년 뒤 그들이 촬영하다 중단된 필름만 발견되었다. 필름 이미지와 관련증거들이 '블레어 위치 프로젝트'라는 이름의 웹 사이트에 올려졌고, 이 일련의 정황들은 원본영상을 다큐멘터리 형태로 재편집하여 공개하지 않을 수 없도록 분위기를 몰아갔다. 아주 교묘하고 당시로서는 혁신적일 수밖에 없었던 인터넷이라는 홍보수단은 이 일종의 현대판 도시괴담의 덩치를 계속 부풀렸고, 순전히 허구에 지나지 않는 영화가 극장에 걸릴 즈음에는 상당한 광풍으로 변해 있었다. 고딕적으로 변용된 마케팅 전략―입소문을 통해 공포기대심리를 확장시키는―의 이 같은 성공은 한 초저예산영화가 애초의 기대치를 훨씬 뛰어넘어 미국에서만 150만 달러의 입장료 수입을 기록하고 심지어 역대 가장 수익성 높은 영화 중 하나로 등극하는 결과마저 낳았다. 영화가 유럽에 당도했을 무렵에는 과대선전기계, 곧 매스컴의 뜨거운 조명이 인터넷을 대신했고 그 결과 '역사상 가장 무서운 영화'를 보려고 한껏 기대감에 부풀었던 관객들은 불가피한 실망감을 안을 수밖에 없었다. 그렇지만 미국에서 첫 상영을 개시했을 때만 해도 여전히 많은 평론가들은 이 영화가 철저히 허구라는 사실을 인식하지 못했던 것 같다. 60년 전의 라디오 방송 프로그램 〈우주전쟁The War of the Worlds〉이 그

랬던 것처럼, 〈블레어 위치〉 역시 실제사건으로 받아들여졌기 때문에 초기 관객들에게 폭발적인 반응을 불러일으킬 수 있었다.

〈블레어 위치〉는 전형적인 고딕 속임수들을 많이 사용한다. 영화는 형언하기 어려운 것을 총천연색 테크니컬러로 전달하는 대신 슬쩍 암시만 함으로써 관객의 상상력을 자극한다. 그것은 18세기의 고딕 소설가 앤 래드클리프라면 흔쾌히 호러horror가 아닌 테러terror라고 불렀을 기법들, 곧 명시적인 공포가 아닌 암시적인 공포를 활용한다.**10** 특수효과나 피를 튀기는 장면도 일절 없으며, 마녀처럼 보이는 대상은 아예 등장조차 하지 않는다. 단지 그림자와 음향효과를 통한 속임수, 배우와 관객이 함께 방향감각을 상실한 데서 느끼는 불길함 등이 영화를 구성하는 전부이다. 만약 이런 체험에 실망을 느꼈다면, 그것은 영화 내러티브가 제공하는 단서와 실마리들을 연결하는 상상력이 부족했기 때문(이거나 아니면 단순히 세부사실들에 주의를 기울이지 않아서)일지 모른다.

그러나 무엇보다 의미심장한 대목은 〈블레어 위치〉가 발견된 필사본이라는 전통과 무관하지 않다는 점이다. 〈블레어 위치〉는 이 관습을 영화 속으로 옮긴다. 여기서의 필사본은 비디오 테이프와 필름—뒤죽박죽이고, 불분명하며, 미완성상태인—이다. 게다가 이것들은 블레어 마을—마녀가 나타나는 유일한 장소지만 영화 속에서는 언급조차 되지 않는—의 마녀 이야기라는 (가공의) 역사를 자세히 설명하고 조사자들이 모았다는 객관적인 '증거'까지 올려놓은 웹 사이트, 그리고 보다 심층적인 부분까지 파고들었던 TV '다큐멘터리' 〈블레어 위치의 저주Curse of the Blair Witch〉(1999)처럼 다양한 매체를 활용한 액자용 자료들의 지원사격을 받았다. 〈블레어 위치〉는 현대판 고딕의

10. Ann Radcliffe, 'On the Supernatural in *Poetry*', in *Gothic Documents: A Sourcebook, 1700-1820*, ed. E. J. Clery and Robert Miles (Manchester, 2000), pp. 163-72.

정수이며, 정보화시대에 맞추어 변용된 발견된 필사본이다. 그것은 한편으로는 실재에 대한 관객의 욕망을 의도적으로 이용하되 다른 한편으로는 아주 부실한 정보만 제공한다. 하지만 역설적이게도 여기서는 수집된 증거의 부실함 자체가 이야기를 '설득력 있게' 만든다. 속편 〈북 오브 섀도우—블레어 위치 2*Book of Shadow: Blair Witch II*〉(2000)는 전편에 비해 희생된 십대 학생들이 겪었을 사건에 대한 정보를 아주 많이 제공했고 그래서 진정성의 환영을 복제하는 데 실패했다. 보드리야르의 시뮬라크라 논리를 따르자면, 블레어의 마녀를 볼 수 있을까 하는 마음으로 실제 마을 버킷츠빌을 찾은 팬들(흥미롭게도 속편은 바로 이 설정에서 이야기를 시작한다)은 속지 않는다. 미디어로 포화된 시대에서 블레어의 마녀라는 가공된 신화는 효과적으로 실재가 되었기 때문이다. 전설은 자체의 생명을 얻었고, 자신을 뒷받침할 사실적인 토대를 필요로 하지 않는다.

'이 책은 당신을 위한 것이 아니다'

현대 테크놀로지는 마크 다니엘레브스키의 『잎으로 만든 집』에서도 유용하게 쓰였다. 원래 인터넷상에 연재되었던 이 소설은 고성능 컴퓨터(그는 300 Mhz G3 프로세서를 사용했다)의 도움이 없었다면 미로처럼 얽히고설킨 내용을 도저히 하나로 풀어내지 못했을 것이다.[11] 『잎으로 만든 집』은 고딕 양식으로 쓰인 현대소설의 백미이며, 고딕 내러티브의 관습들과 클리셰를 한데 모아 놀라운 방식으로 재정리해낸 작품이다. 곳곳에 벌집처럼 산재한 수천 개의 주석, 원서 7백 쪽의 분량을 자랑하는 이 책은 상상을 불허하는 덩치의 문서모음, 텍스트의

11. Mark Z. Danielewski, *House of Leaves* (London, 2001), p.xi.

미로라 할 수 있다. 게다가 이야기 속에서 묘사된 바로 그 집처럼, 소설의 규모 역시 내러티브가 하나의 텍스트 차원에서 다른 텍스트 차원으로 바뀔 때마다 계속 변동되고 달라지는 듯 보인다. 그리고 그 중심에는 포토저널리스트 윌 네이비드슨Will Navidson이 촬영한 다큐멘터리 〈네이비드슨의 기록The Navidson Record〉이 있다. 이것은 네이비드슨 가족이 버지니아 전원—메릴랜드 주 버킷츠빌과 지리적으로 그다지 멀지 않은 곳이다—의 새 집으로 이사한 다음부터 겪게 되는 일련의 이상한 사건들을 담은 기록영상이다. 여행에서 돌아온 네이비드슨 가족은 집 안에 알 수 없는 여분의 방이 하나 있는 것을 발견한다. 치수를 재어봤더니 이상하게도 이 방은 실내 길이가 실외 길이보다 더 큰 듯하다. 집의 크기는 계속 변화를 거듭하다가 급기야 그 내부에 있던 끝을 알 수 없는 방대한 미로가 드러나기에 이른다. 프로이트가 말하는 섬뜩함the uncanny처럼, '친숙한 것'이 낯설어 보이고, 익숙해야 마땅한 것이 익숙하지 않게 된다.

소설 『잎으로 만든 집』의 중심 내러티브는 바로 이 영상에 대해 잠파노Zampanó라는 이름의 노인이 남긴 비평적 해설이다. 이 원고는 노인의 사후에 '편집자' 조니 트루언트Johnny Truant에 의해 발견된다. 하지만 화자 역할을 하는 이 두 사람은 어느 모로 보나 신빙성이 없다. 잠파노는 장님이고(따라서 자신이 비평한 영화를 보았을 리가 없다), 견습생 문신가 트루언트는 병적인 거짓말쟁이처럼 보인다(아이로니컬하게도, '트루언트'는 영어 발음상 '진실한,' '진실'을 의미하는 단어 '트루true'나 '트루스truth'를 연상시키지만 실세로는 '빈둥거리는' '게으른' '무난설근자' '무단결석자' 능을 뜻하는 말이다). 트루언트의 내러티브, 곧 잠파노의 아파트에서 필사본을 발견한 뒤 그것을 편집했고 이어 광증이 발병했다는 이야기는 잠파노의 이야기를 둘러싸는 액자가 되지만, 한편으로는 쉬지 않고 끝도 없이 등

장하는 현학적인 주석들을 통해 주기적으로 그것을 훼방 놓는다. 이 주석들은 똬리를 틀 듯 계속 번져나가다가 기어코 자체적인 생명을 가진 이야기가 되어 버린다. 그 이야기들 가운데 일부는 의도된 허구이고 일부는 소설의 세계 안에서 '진실'이다. 마지막으로, 익명의 '편집자들'이 잠파노의 이야기와 트루언트의 이야기 모두에 주석을 달고, 조니 트루언트의 모친이 서간체 형식으로 쓴 추가 내러티브를 포함한 몇 가지 부록이 첨부된다. 서로 상충하고 모순되는 다양한 출처 때문에 독자들은 자신이 읽고 있는 부분이 허구인지 실재인지 판가름할 수 없어 시종일관 궁금증에 시달린다. 나아가 『마크 다니엘레브스키의 잎으로 만든 집*Mark Z. Danielewski's House of Leaves*』이라고 명명된 책 제목은 저자와 작품 사이의 관습적인 관계에 변화를 야기한다. 다니엘레브스키는 이 책의 저자처럼 보이지 않는다. 오히려 영화감독의 역할과 비슷하게 그것을 제작하고, 연출했다. 작가의 책임범위가 줄어들었다. 작품의 소유권은 주장하지만, 그렇다고 반드시 저작권까지 주장하지는 않는 것이다.

소설의 형식 자체도 내용의 미로 같은 성격을 더욱 가중시켰다. 트루언트를 중심인물로 놓고 본다면, 각주 중 일부는 묘하게도 소설의 중심이야기를 하는 것처럼 읽힌다. 이야기가 진행될수록 텍스트는 붕괴되기 시작하고, 몇몇 쪽에서는 두세 가지 이야기가 서로 다른 세로 단이나 상자 안에서 동시에 펼쳐지기도 한다. 글자가 거꾸로 쓰여 있어 거울에 비춰보아야만 읽을 수 있는 곳이 있는가 하면, 줄을 그어 지워 놓은 문장들도 있다. 어떤 편지는 프랑스어로 쓰여 있고, 어떤 편지는 고생스러운 해독과정을 거쳐야 겨우 읽을 수 있는 암호로 되어 있다. 뒤얽힌 주석들 때문에 독자들은 마치 소설이 묘사한 집 내부의 공간적 혼란상을 반복하기라도 하듯 중간 중간 읽기를 멈추고 책장을 앞으로 또는 뒤로 넘겨 보아야 하고, 가장 손에 땀을 쥐

게 하는 대목에서는 한 페이지마다 단어 하나 또는 구절 하나밖에 써 있지 않기 때문에 실제로도 물리적으로 속도를 높이며 이 부분을 통과해야 한다. 소설의 한 장면에서 월 네이비드슨은 집 안 어두컴컴한 통로에서 길을 잃고 앉아 책을 읽는다. 이 책은 바로 『잎으로 만든 집』이다. 책을 끝까지 읽을 만큼 성냥이 충분치 않았던 그는 읽고 지나간 부분을 찢어 불로 태우기 시작한다. 그리고 마지막 장에 와서 더 이상 태울 종이가 남아있지 않자 그는 한 장 남은 종이의 상단에 불을 붙이고 종이가 타들어 내려오는 동안 재빨리 하단의 내용을 읽는다. 독서가 소진행위로 그려지는 것이다. 책의 지면들은 네이비드슨이 비유적인 의미로 그것을 소진해 가는 동안 문자 그대로의 의미로도 소진된다. 게다가 '잎'에 해당하는 영어 단어 'leaf'는 '지면'을 의미하기도 하므로, 네이비드슨은 『잎으로 만든 집』을 태움으로써 사실상 자기 자신의 집을 태우고 있는 것도 된다. 책/집은 스스로를 소진시키는 인공물이다.

텍스트적인 난맥상을 더 부채질하기라도 하듯, 마크 다니엘레브스키의 누이이자 록스타인 포Poe(고딕 냄새를 진하게 풍기는 이름인)는 같은 시기에 〈유령Haunted〉이라는 제목의 음반을 내놓음으로써 오빠의 작품과 상호 텍스트적인 대위법 구도를 형성했다. 앨범에 실린 곡들은 『잎으로 만든 집』의 초안을 읽고 얻은 영감으로 만들어졌다. 하지만 곡들 가운데는 간접적으로나마 소설의 구체적인 이야기와 연관된 부분도 자주 보이고, 재킷에 적힌 해설에는 (가끔은 당혹스럽게) 해당 내용이 있는 소설의 쪽수가 표시되어 있기도 하다. 게다가 앨범에는 남매의 아버지가 생전에 남긴 육성을 녹음한 테이프의 견본이 포함되어 있다. 비록 〈유령〉은 1980년대와 1990년대의 어느 언더그라운드 '고스' 음악과는 달리 여성작곡가 겸 가수의 음악과 세련된 성인용 대중음악 사

이 어디쯤의 어정쩡한 위치에 있지만, 그럼에도 아이디어와 제작방식의 측면에서 '현대의 고딕' 으로 충분히 불릴 만하다. 이 음반은 유령의 목소리처럼 들리는 아버지의 발언이 암시하는 가족의 비밀뿐 아니라 앨범의 탄생에 결정적인 역할을 했던 그 동반자 텍스트의 흔적에도 함께 붙들려 있다. 종이와 독자 사이의 보이지 않는 경계를 거침없이 가로지르는 그 텍스트의 힘은 잠파노의 이야기와 더불어 나타나는 트루언트의 강박관념중세에서부터, 책읽기의 신체적 체험을 강조하는 텍스트적 수법들에 이르기까지 『잎으로 만든 집』의 꾸준한 주제가 된다. 트루언트가 독자들에게 그들의 시야 저 구석에 끔찍하게도 미노타우로스—또는 무엇이든 트루언트나 소설이 억압하려고 했던 무시무시한 괴물—가 나타났다고 말하는 어느 중요한 대목에서는 그 괴수가 덜컥 텍스트의 미로 밖으로 탈출하여 금방이라도 독자의 현실 속으로 뛰어들 것 같은 팽팽한 긴박감이 연출된다. 마찬가지로, 『잎으로 만든 집』을 읽은 다음에 포의 음악을 들으면 소설의 존재를 암시할 것 같은 형언 불가능한 단어들과 소리에 온통 신경을 곤두세우지 않을 수 없다. 나아가 『잎으로 만든 집』 자체도 무언가에 붙들려 있다. 소설의 후반부에 포의 음악이 유령처럼 등장하는 것이다. 조니 트루언트가 어느 술집으로 들어서자, 밴드는 '나는 5분 반짜리 복도 끝에 살지I live at the end of a five and a half minute hallway' 라는 가사의 노래를 부른다. 이 부분은 〈유령〉에 수록된 가사이자 그 자체로는 잠파노가 해설했던 그 짧은 영상의 제목을 가리키는 표현이기도 하다.[12] 텍스트에 언급된 코러스가 귀에 착착 감겨들기 때문에 특히나 음반을 듣고 나서 소설을 읽게 된 독자는 책을 읽는 내내 포의 유혹적인 멜로디가 자꾸 귓가를 맴돌며 머릿속에서 메아리치는 느낌을 지울 수 없을 것이다.

12. Ibid., p. 512.

쌍방적인 붙들림은 여기서 그치지 않는다. 조니는 공연을 마치고 내려온 밴드를 만나 그 노래에 대해 질문을 던진다. 그러자 그들은 어느 책에서 영감을 얻었다고 대답하면서 놀랍게도 조니의 손에 『잎으로 만든 집』을 건넨다. 그리고 "이 책은 당신의 삶을 바꿔놓을 겁니다"[13] 라는 경고도 덧붙인다. 조니는 이 순간을 이렇게 회상한다.

이미 그들은 잠파노의 글을 놓고 말 같지 않은 소리를 지껄이느라 생면부지의 사람들과 몇 시간을 보냈다. 별의별 주석과 이름, 암호로 뒤덮여 있는 통에 나조차 의식하지 못하고 그냥 베껴 적었지만, 387쪽에 나왔다는 그 타뮈리스에 대해서도 한참을 떠들었다. …… 다음 공연이 시작되자 나는 재빨리 책장을 넘기며 그 안을 훑어보았다. 거의 모든 쪽마다 표시나 자국이 있었고, 붉은 잉크로 밑줄을 긋고 질문을 적어 놓은 곳도 많았다. 그 중에는 그럴싸해 보이는 문장도 제법 있었다. 몇몇 페이지 귀퉁이에는 근사한 멜로디의 악절을 끼적여 놓기도 했는데, 음악가로서 자신들의 삶을 노래한 내용이었다.[14]

조니는 여기서 『잎으로 만든 집』의 독자들을 만난다. 그들은 결코 소극적이지 않으며 반대로 스스로 직접 던진 질문과 이야기들로 책장의 여백을 빼곡히 채워놓은 사람들이다. 그리고 잠파노의 필사본을 해석하는 과정에서 조니 트루언트의 분신, 샤를 보를레르의 '위선적인 독자,—내 닮은꼴,—내 형제!'[15]가 된다. 텍스트를 읽고 텍스트에 반응하는 과정이 그들의 삶을 바꾸어 놓았다면, 이들이 필사한 것은

13. Ibid., p. 513.
14. Ibid., p. 514.
15. Charles Baudelaire, 'Les Fleurs du mal: Preface', in *Selected Poems*, trans. Joanna Richardson (Harmondsworth, 1086), p. 28.

조니의 삶을 바꾸어 놓는다. 조니는 그것을 읽고 나서 '드디어 나는 더 이상 과거의 방해를 받지 않고 잠이 들었다'[16]고 적는다. 그들의 주해는 액막이이다. 주해를 하고 주해가 되는 과정만이 조니에게 들러붙은 수많은 유령들을 쫓아내고 (적어도 일시적으로나마) 평화를 줄 수 있는 것처럼 보인다.

또한 소설은 독자들로 하여금 미로의 중심에 출현한 그 의문의 존재뿐 아니라 조니가 강박적으로 붙들려 있는 생각의 근원에 대해서도 추측해보도록 유도한다. 『잎으로 만든 집』의 초판에는 마치 황소에게 붉은 천을 던지듯 '미노타우로스'라는 글자가 붉은 잉크로 표시되어 있었다. 잠파노의 진술이 나오는 부분은 항상 줄을 그어 지운 단어들이 포함되어 있어서 집 한 가운데 있는 그것이 더 후퇴하거나 이 미스터리의 '해결책'이 항상 삭제상태, 접근 불가상태일 수도 있음을 암시한다. 조니 트루언트는 억압된 것의 귀환이라는 주제를 아동학대의 관점에서 풀어내는 현대 고딕 작품의 경향에 걸맞게도 자신이 과거에 겪었던 끔찍한 사건들에 대한 단서를 흘린다. 아마도 이 사건들의 열쇠를 쥔 사람은 트루언트가 일곱 살 때 정신병원에 감금된 정신이상 어머니인 듯싶다. 네이비드슨의 심리에 깊숙이 각인된 공포는 맹금류가 보는 앞에서 지쳐 엎드려 있던 굶주린 아프리카 소녀 델리얼Delial('부인否認'을 의미하는 영어 단어 '디나이얼denial'과 발음이 유사한 것은 분명 우연이 아니다)과 관련이 있다. 데이비드슨은 이 장면을 찍어 퓰리처상을 받기도 했다. 하지만 작가가 공포의 실체를 구체적으로 드러내지 않음으로써 오히려 독자 자신이 스스로 텍스트 속으로 끌어들인 각자의 공포가 그것에 대입되도록 한 것도 의미심장하다. 서문에서 조니 트루언트는 이 소설이 독자에게 미치게 될 효과를 예견한다.

16. Mark Z. Danielewski, *House of Leaves*, p. 514.

의식적이든 무의식적이든 당신이 애써 부인했던 모든 것에 엄청난 변수가 개입하고 그것이 갈기갈기 찢기는 동안에도 당신은 어쩌지 못할 것이다. 그러다가 드디어, 잘됐든 못됐든, 한편으로는 버텨보려 계속 안간힘을 쓰겠지만, 그러나 결국은 이기지 못하고, 당신은 그렇게 가진 것을 모두 동원하여 싸움을 시작할 것이다. 당신이 가장 두려워하는 것, 바로 지금 그렇고, 앞으로 그럴 것이며, 이제까지 계속 그래왔던 그것, 당신의 참모습인 그 괴물, 우리 모두의 본모습인 그 괴물, 이름이라는 이름 없는 암흑 속에 파묻어 놓은 그 괴물과 마주치지 않기 위해.[17]

발라르가 데이비드 크로넨버그David Cronenberg 감독의 영화들을 논하면서 썼던 표현처럼, '과거에 목격했던 고통스러운 사건은 살아 있음의 체험이다.'[18] 동시에, 독자는 텍스트 밖으로 추방당하고 입국이 거부되는 듯한 암시를 접하기도 한다. 소설에 붙은 (조니 트루언트의 타자체로 쓰인) 헌정사는 짤막하게 이렇게만 말한다. '이 책은 당신을 위한 것이 아니다.' 이 반反 헌정사는 그대로 독자를 망명자 신분으로 내치며 타자성의 섬뜩함, 금서의 위험한 전율을 한꺼번에 불러일으킨다. 독자는 책장을 넘기는 행위만으로도 금기를 깨고 있는 것이다.

『잎으로 만든 집』은 일단 소설을 집어든 모든 사람들을 적극적인 독자와 수동적인 비평가로 만드는 재주가 있다. 책을 거꾸로 들고 읽거나 미로 속으로 자신의 공포를 투사하게 되는 순간은 있어도 내용을 분석하게 되는 일은 여간해서 발생하지 않는다. 그것은 이미 소설 속에 있는 내용을 반복하는 일이 될 뿐이다. 소설의 분량와 빌십성은 심지어 독자에게 숭고와 유사한 감정을 불러일으키기까지 한다. 낭만

17. Ibid., p. xxiii.
18. J.G. Ballard, 'The Killer Inside', *The Guardian Film and Music* (23 September 2005), p. 5.

주의 예술가가 알프스 산맥(또는 네이비드슨과 그의 동반자들의 경우라면, 미로의 엄청난 규모와 그 형언 불가능성)을 보고 경외와 감각적 혼미를 느끼듯, 소설의 현기증 나는 꼬임과 뒤틀림은 언어적 또는 텍스트적 소통을 일절 거부한다. 비평담론의 패러디(아주 재미있는 어느 장면에서는 카렌 네이비드슨Karen Navidson이 자크 데리다Jacques Derrida, 해럴드 블룸Harold Bloom, 캐밀 파야Camille Paglia, 앤 라이스, 헌터 톰슨Hunter S. Thompson 등에게 각각 〈네이비드슨의 기록〉의 비평을 부탁하고 인터뷰를 한다)는 해당 평론가나 이론가들의 시각을 짧게 희화화시켜 제시하는 방식으로 비평을 선취해버리고, 그럼으로써 이 텍스트 역시 이런저런 통속화된 설로 강등시켜버릴 사운드바이트(인터뷰나 연설 등을 방송용으로 핵심만 축약하여 편집한 것-옮긴이) 문화를 흉내낸다. 호러 작가 스티븐 킹만이 카렌이 보여준 짧은 영상을 '제대로' 이해하고 그 집이 단순한 예술적 허구가 아니라 실제 장소일지 모른다고 추측한다. 물론 이런 수법은 텍스트의 허구성에 더 심층적인 층위를 부여하지만(실제 스티븐 킹의 허구화된 형태가 다니엘레브스키의 허구적 영상의 '실재'를 포착한다), 또 따른 면으로는 장르적 전통에 대한 깊은 존중과 애정의 표시이기도 하다. 『잎으로 만든 집』은 찰스 매튜린과 제임스 호그, 너새니얼 호손, 에드거 앨런 포로 이어지는 전통에 위치시키지 않을 수 없다. 그것은 유년기 트라우마의 역사가 반복된다는 설정에서부터 집 자체의 아찔한 폐쇄성, 그리고 텍스트는 물론 그 안의 인물들이 점점 몰락의 길로 향한다는 면에 이르기까지 수많은 장르적 특성들을 동원했고, 또 정확히 사용했다. 이것은 소설이 (물론 주석에서지만) 그 사실을 부인하는 순간에조차 인정하는 빚이다. 그러나 『잎으로 만든 집』은 특히 호르헤 루이스 보르헤스Jorge Luis Borges의 작품, 그리고 세르반테스Cervantes의 『돈키호테Don Quixote』와 로렌스 스턴Laurence Sterne의 『트리스트럼 샌디Tristram Shandy』등으로 대표되는 메타텍스

트적 허구의 전통 속에 자리해있기도 하다. 자기 반영성이라는 측면에서, 『잎으로 만든 집』은 뛰어난 포스트모던 소설이다. 그리고 뛰어난 고딕 소설이다. 다이엘레브스키의 텍스트 속에서 그 두 가지는 가장 정확한 형태를 취하며 공존한다.

부재의 공간

『잎으로 만든 집』에 나온 네이비드슨의 집은 섬뜩한 공간, 역설적인 공간이지만, 동시에 부재의 공간이기도 하다. 집 안 곳곳에 증식해 있는 엇비슷한 통로들 사이에서 길을 잃은 네이비드슨은 멀리서 창문처럼 보이는 것을 발견하고 쾌재를 부른다. 고딕 소설에서 창문은 흔히 상징적 문턱의 역할을 한다. 에밀리 브론테의 『폭풍의 언덕Wuthering Heights』(1847)에서 록우드Lockwood는 유령이 된 캐서린Catherine의 손목을 깨진 유리창에 대고 비벼댄다. 창문은 여기서 산 자와 죽은 자를 나누는 문턱이었다. 하지만 네이비드슨의 집 한가운데에 있는 창문은 어떤 것도 시작할 수 없는 무無의 한복판에 있으므로 두 세계를 중재하지 못한다.

반대편의 좁은 테라스로 기어간 네이비드슨은 "탐험 #5"에서 두 번째로 그 그로테스크한 부재의 풍경과 대면한다. …… 하지만 되돌아가기 위해 돌아서자 창문이 방과 함께 사라진 것을 발견한다. 남은 것은 발아래의 거무뒤뒤한 널빤지뿐이었다. 그 아래를 받치고 있는 것은 이제 아무것도 없어 보였다. 아래도, 위도, 그리고 물론 그 너머도 캄캄한 어둠뿐이었다.[19]

19. Mark Z. Danielewski, *House of Leaves*, p. 464.

현대의 고딕은 부재의 공간에 집착한다. 그곳은 언뜻 문명의 손길이 쉽게 가 닿을 것처럼 보임에도 불구하고 언제든 누군가가 그 안에서 감쪽같이 사라질 수 있을 공간이다. 네이비드슨의 집은 버지니아 주에 있다. 버킷츠빌은 메릴랜드 주에 있다. 이 두 곳은 미국에서 비교적 인구가 많은 지역들로, 〈블레어 위치〉의 주인공들처럼 이틀씩이나 문명의 흔적과 절연된 채 헤매고 다닐 수가 없는 곳이다. 바로 이 점이 핵심이다. 숲은 안전한 공간이어야 했음에도 이상하게도 위험하고, 낯설고, 섬뜩한 곳이 되었다. 미국의 초기 고딕 작품들은 변경, 곧 황무지와 문명의 경계지대에 몰두했다. 앨런 로이드 스미스의 말처럼, 당시에는 '땅 자체, 그것의 텅 빔, 그 무자비함에 대한 두려움이 있었으며 작가들은 '광활하고, 고독하고, 아마도 적대적일 …… 그리고 궁극적으로는 어떤 합리적 설명도 거부하는' 그 공간에 매료되었다.[20] 이후 20세기 말 지리적 의미의 변경이 사라지면서 이번에는 브라이언 맥헤일이 '미국을 내부의 변경으로 다시 상상하는 전략' 이라 부른 새로운 국면이 도래한다. 맥헤일은 프랭크 바움의 『오즈의 마법사』(1900)가 오즈라는 마법의 왕국을 일반적인 상식을 깨고 캔자스 주 안에 설정했다는 점에서 이 같은 전략의 효시가 되었다고 본다.[21] 네이비드슨의 집, 버킷츠빌의 숲, 데이비드 린치David Lynch 감독의 텔레비전 시리즈 〈트윈 픽스 Twin Peaks〉(1990~91)에 나온 검은 오두막 등이 이 전략을 반복한다. 정체 불명의 공간, 장소가 아닌 공간, 이 공간들은 인구과밀로 시달리는 서구세계의 (지나치게 빈번하기는 해도) 가장 당황스러운 사건 가운데 하나인 실종에 대한 반응이다. 사라지는 존재는 가둠과 폐쇄를 무의미하게 만든 것처럼 내러티브의 논리에 혼란을 준다. 1851년 엘리자베스

20. Lloyd-Smith, *American Gothic Fiction*, p. 93.

21. Brian McHale, *Postmodernist Fiction* (London and New York, 1987), p. 50.

개스켈은 이렇게 썼다. '형사들의 시대에 살고 있다는 게 얼마나 감사한지. 내가 살해를 당하든 이중결혼을 하든 어쨌든 친구들은 그 일에 대해 전부 알 수 있어서 안심할 게 아닌가.'[22] 하지만 실종된 자들은 이런 안심을 주지 않는다.

현대미술 역시 내부의 변경과 부재의 공간에 심취해 있다. 그레고리 크루드슨의 사진 연작 〈박명Twilight〉(1998~2002)은 하루 중 경계선상에 있는 시간, 두 세계 사이의 시간을 기록한다. 크루드슨이 포착한 미국의 한 작은 마을 안에 있는 이 어스름한 세계에서 이상한 일들이 벌어진다. 임신한 여인이 속옷만 걸친 채 집 앞마당 잔디 위를 걷는다. 오필리아를 닮은 시체 한 구가 물에 잠긴 거실에 둥둥 떠 있다. 한 남자가 아래층을 훔쳐보려고 뚫어 놓은 구멍을 비집고 나온 빛줄기 위를 서성댄다. 사춘기 소녀가 나방 떼로 뒤덮인 창문 앞에 서 있다. 그의 연작 속에는 반복적으로 등장하는 모티브들이 있다. 임신, 학교버스, 나비와 나방, 어마어마한 꽃 무더기, 바닥에 뚫린 구멍 등이 그것으로, 대부분 일시적이거나 찰나적인 상태를 상징하는 것처럼 보인다. 릭 무디는 크루드슨의 사진집에 붙인 해설에서 크루드슨이 어릴 적 아버지가 정신분석강의를 하는 것을 거실 마루바닥을 통해 엿들었다는 고백에 큰 의미를 부여한다. 무디가 생각하기에, 이 사건은 크루드슨이 프로이트가 말한 섬뜩함, 곧 '마땅히 숨겨야 했지만 백일하에 드러나 버린 것'[23]에 흥미를 가지고 있음을 시사한다. 크루드슨의 작품 중에서 가장 기묘한 것들은, 정확히 말해, 흡사 대단한 일처럼 보이지는 않지만 그럼에도 어딘지 약간 '어긋나 있는' 이미지들이다.

22. Elizabeth Gaskell, 'Disapperances', in *Gothic Tales*, ed. Laura Kanzler (Harmondsworth, 2000), pp. 1-10 (p.10).

23. Rick Moody, 'On Gregory Crewdson', in *Twilight* (New York, 2002), pp. 6-11 (p. 6). 강조는 원문.

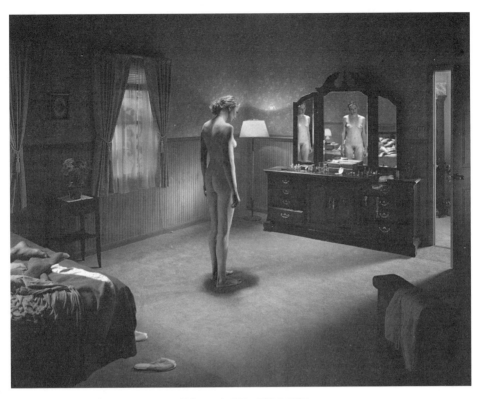

그레고리 크루드슨Gregory Crewdson, 〈무제Untitled〉, 2001, 디지털 C-프린트.

예컨대, 한 여성이 3단 거울에 비친 자신의 모습을 보며 서 있다. 그런
데 이 여인이 발 딛고 서 있는 곳에는 시커먼 반점, 어찌 보면 말라붙
은 핏자국이나 그을린 자국, 아니면 곰팡이자국처럼 보이는 얼룩이
있다. 사진을 본 관람자는 어쩐지 보지 말았어야 했을 것을 보았다는
느낌, 소름끼치는 사적인 순간을 훔쳐보았다는 느낌을 받는다.

한편, 작품 〈검은 별Black Star〉에서 스코틀랜드의 예술가 더글라스
고든은 이 안전하지 않은 공간을 관람자의 체험 속에서 재창조하고
자 한다. 전시장을 찾은 이들이 자외선 조명밖에 설치되지 않은 캄캄
한 방에 들어서면, 분신과 악마 들림에 관한 제임스 호그의 소설 『무

죄로 판명된 범죄자의 은밀한 비망록과 고백』(1824)을 읽어 주는 고
든의 목소리가 들린다. 이 불편한 공간에서 방향감각을 회복할 수 있
는 유일한 길은 방의 정중앙을 찾아 가 서는 것뿐인데, 그 곳에 도달
한 사람들은 그제야 공간 전체가 오 각 별모양임을 깨닫게 된다. 관
람객의 위치가 예로부터 악마를 불러오는 데 쓰였던 자리가 되는 것
이다. 〈검은 별〉 안으로 들어가는 으스스한 느낌을 글로 전달하기란
쉽지 않다. 사람들은 고딕 소설의 수많은 주인공들이 그랬듯 호기심
삼아 안으로 들어갔다가, 공간구조에 따른 동선 때문에 어쩔 수 없이
대단한 심리적 불쾌감을 주는 자리에 오게 된 자신을 발견한다. 짧은
순간이나마 그 안에서는 미신이 이성을 잠식하고 신앙을 조롱한다.
이 공간은 섬뜩함의 경험을 구체화한다. 곧 타자성의 감각과 개체의
위험을 야기하는 위치에 당도한 뒤에야 비로소 우리는 우리를 둘러싼
환경을 이해하고, 그것을 인지한 데서 오는 편안함을 느낄 수 있는 것
이다. 그 공간에 들어가는 것은 예술가가 마치 악마처럼 우리의 머리
꼭대기에 있을지 모를 계약에 참여하는 것이다.

흡혈귀의 지형들

빈 공간에 대한 관심과 시뮬라시옹의 문화는 마이클 앨머레이다
감독의 1994년도 영화 〈나쟈〉에서 합류한다. 이 작품은 흡혈귀 전통
에 대한 몹시 아이로니컬하고 자의식적인 재해석이다. 흡혈귀는 현대
고딕 작품들의 가장 두드러진 모티브 가운데 하나가 되었다. 비록 이
것은 비교적 늦게 고딕 소설에 등장했고 그나마 영국 작가 폴리도리
Polidori가 『흡혈귀The Vampyre』(1897)를 통해 바이런의 신화를 재작업하기
전에는 영향력도 미미했지만, 조지프 셰리던 르 파뉴J. Sheridan Le Fanu의

〈카밀라Carmilla〉(1872)와 브램 스토커의 『드라큘라』(1897) 내러티브는 이제 싸구려 소설과 고예산영화 모두에서 끊임없이 재해석되고 재활용되는 소재가 되었다. 특히 앤 라이스의 『뱀파이어 연대기Vampire Chronicle』(1976~2003)는 흡혈귀에 대한 대중의 관심에 기름을 부었으며, 그녀의 '비망록' 연작은 흡혈귀들을 내면적 삶을 가진 존재로, 그리고 독자들의 초미의 관심사이며 간접체험만이라도 해보고 싶어하는 유명인사들의 생활방식을 빼닮은 존재들로 만들었다. 켄 겔더는 1994년 현재까지 대략 3천 개의 흡혈귀 영화가 제작되었으며 그 인기도 전혀 수그러들 기미가 보이지 않는다고 말했다.**24** 이런 식의 지나친 노출이 계속된다면 흡혈귀 내러티브는 자신을 가리키는 전형적인 은유의 희생자로 전락하여 거꾸로 자신의 생명력을 빨아 먹히고, 공허한 클리셰만 반복하게 될 위험마저 있어 보인다.

앨머레이다 감독의 영화는 흡혈귀와 보드리야르가 개념화된 시뮬라크라 사이에 함축적인 연결고리를 만듦으로써 이 난국에 대응한다. 그의 영화에서 흡혈귀는 이제 재현 불가능한 존재이다. 흡혈귀는 벼랑꼭대기의 흐릿한 실루엣으로, 아니면 좀 더 효과적으로는 벨라 루고시Bela Lugosi가 나온 장면(흥미롭게도 이것은 루고시의 그 유명한 흡혈귀 연기 장면이 아니다)의 교차편집을 통해서만 등장할 뿐이다. 흡혈귀는 제 자신의 이미지로 대체되었고, 벨라 루고시는 진짜 흡혈귀, 브램 스토커의 소설보다 더 막강하고 즉각적인 인지도를 지닌 대상, 원본을 대체한 복사물이 되었다. 반 헬싱 박사는 흡혈귀를 미국인의 상상 속에 죽지 않고 있는 또 한 명의 인물이자 실제 삶과 신화가 뒤바뀌어버린 유명인사 엘비스에 비유한다. 다른 장면에서는 밤새 깨어 있던 루시Lucy가 피를 마시는 것이 아니라 끊임없이 사진을 복사한다. 이는 흡혈귀

24. Ken Gelder, *Reading the Vampire* (London and New York, 1994), p. 86.

렌필드 역의 칼 기어리Karl Geary와 나쟈 역의 엘리나 뢰벤존Elina Löwensohn. 마이클 앨머레이다 감독의 〈나쟈〉 중 한 장면.

가 재생산되는 과정, 다시 말해 원본이 아닌 복사물의 제작, 복제행위에 대한 암시적인 언급이다. 아마도 감독은 이제 흡혈귀 전설이란 관객에게 너무나 익숙해졌기 때문에 오로지 아이로니컬한 방식이나 물음을 제기하는 방식으로만 성립할 수 있다고 생각하는지 모른다. 아니면 자신의 주특기인 플라스틱 픽셀비전 캠코더로 촬영한 모자이크 같은 화면과 피셔프라이스의 장난감 카메라로 찍은 장면 등을 삽입시켜 이미지를 낯설게 만드는 일 정도나 가능하다고 보는 것 같다. 영화는 또한 후기자본주의 사회의 일상을 더 많이 지배하는 것은 시간개념이 아니라 공간개념이라는 프레드릭 제임슨의 주장[25]을 그대로 따

25. Fredric Jameson, *Postmodernism; or, The Cultural Logic of Late Capitalism* (London and New York, 1991).

르려는 듯 공간에 대해 지대한 관심을 보인다. 나쟈는 죽지 않기 때문에 시간에 관심이 없으며, 따라서 이상적인 포스트모던 주체가 된다.

영화의 오프닝 장면은 나쟈의 얼굴과 마천루, 안개, 재빠르게 움직이는 불빛 등이 복잡하게 겹쳐진 유령 같은 이미지이다. 음울하게 깔리는 사이키델릭 기타밴드 마이 블러디 발렌타인My Bloody Balentine의 음악을 배경으로, 다음처럼 읊조리는 나쟈의 목소리가 들린다. '밤, 잠들지 않는 밤, 거대한 도시처럼 머리가 깨어 있는 긴 밤.' 다음 장면에서 나쟈는 술집에서 한 남자를 만난다. 젊은 남녀의 이 평범한 대화는 관객이 그녀가 흡혈귀라는 사실을 조금씩 깨달아 가면서 역설로, 현대라는 배경 속으로 들어온 흡혈귀의 클리셰로 변해간다. 다양한 억양이 들리고 대도시 이름들이 언급되는 것을 보면 이들은 국제화된 대도시에 있는 듯싶지만 그것만 제외한다면 영화 속의 장소는 지나치게 특색이 없어 보인다. 나쟈는 유럽을 '촌구석' 취급하며 무시하고 대신 (분명히 확인되지는 않지만) 뉴욕처럼 보이는 이곳을 찬미한다. '여기서는 한꺼번에 아주 많은 일들이 일어나죠. 자정이 지나면 훨씬 더 흥미진진해지구요.' 남자는 그래서 피곤하다는 생각은 들지 않느냐고 묻는다. 그녀는 대답한다. '가끔은 멀리 도망가고 싶은 생각도 들어요. 이렇게 번잡하지 않은 데서 혼자 있고 싶으니까. 나무, 호수, 강아지.'

따라서 영화의 처음 몇몇 장면들이 보여주는 것은 어느 면에서 외적인 풍경을 대체한 강렬한 자의식이다. 나쟈의 얼굴은 대도시의 불빛과 겹쳐지고 심지어 이것은 그녀가 이 불빛들이 자신의 밤 생활을 나타내는 상징이라고 당당히 말하는 순간에도 마찬가지이다. 흡혈귀에게는 머릿속 자체가 풍경이 된다. 외적인 세계와 내적인 세계가 서로 분리 불가능하게 융합되고 두 지형은 동일한 공간을 차지한다. 이것은 화자의 내면세계와 외부세계가 시작되고 끝나는 지점들이 매우

불분명했던 에드거 앨런 포의 소설을 떠올리게 만든다. 풍경은 화자의 강박관념과 애착을 재확인시키기 위해 존재하며 어떤 외적인 지시점도 갖지 않는다. 이것의 가장 대표적인 예가 장소성이 사라진 어셔가의 저택일 것이다. 이 개인화된 공간에서는 지역적 특색이 자취를 감추고 다만 '대도시' '나무' 등과 같은 원형으로 축소된다. 영화 전반에 걸쳐 풍경은 계속 막연하게만 제시되고, 픽셀비전의 흐릿한 초점은 카메라를 직접 들고 찍은 〈블레어 위치〉의 흔들리는 영상이 그랬듯 일관된 영화적 공간의 구축을 방해한다.

〈나샤〉는 다른 흡혈귀 영화들을 무수히 언급하지만, 그 가운데 가장 중요한 작품이 있다면 무르나우F.W. Murnau 감독의 〈노스페라투 Nosferatu〉(1922)일 것이다. 이 영화는 이후 흡혈귀의 일그러진 그림자가 천천히 벽을 가로지르는 수많은 계단장면들을 탄생시켰다. 〈노스페라투〉는 야외 촬영장면의 획기적인 활용으로 평단의 찬사를 받았지만, 사실 이것은 예산부족으로 복잡한 실내 세트를 짓기 힘들었기 때문에 택한 차선책이었다. 그러나 이 같은 사정은 마치 〈나샤〉가 예산부족이라는 같은 이유로 장소에 비결정성을 부여할 수밖에 없었던 것과 아주 유사하게 〈노스페라투〉에서 풍경을 소거시키는 결과를 낳았다. 평론가 에릭 로드 역시 이 부분에 주목한다. 그는 막스 슈렉Max Schreck이 연기한 흡혈귀가 '멀찌감치 수평선 위 또는 문간에 모습을 드러내거나 갑판 위를 걸으며 등장할 때면' 마치 그 공간들을 모두 장악하고 그것들의 정체성을 탈취해버리는 듯한 느낌을 받는다. 관과 문은 그의 비쩍 마른 몸에 감쪽같이 들어맞는 장소가 되있고, 텅 빈 들판은 흡사 그의 야윈 체구로부터 널쩍이 확장되어 나온 것처럼 보인다'[26]고 썼다. 흡혈귀는 등장하는 것만으로도 풍경을 비운다. 제 역할에 걸

[26]. Eric Rhode, *A History of the Cinema From its Origins to 1970* (London, 1976), p. 183.

맞게 그것의 '피를 빨고', 그 독립적 존재성을 배출시키는 것이다.

이런 이유에서 〈나쟈〉는 특징 없이 밋밋한 수상풍경을 사해와, 역시 평범하기 그지없는 벼랑꼭대기의 실루엣을 카르파티아 산맥과 연결시킨다. 도시환경에서 벗어난 도피처에 대한 표현도 나쟈에게는 '나무, 호수, 강아지' 정도에 그친다. 공간은 일반적이고 보편적인 사물들과 교환 가능하며, 그것을 통해 정체성을 확인받을 수 있다. 영화 초반에 등장하는 한 대화에서 루시는 나쟈에게 남동생이 카르파티아에 사냐고 묻는다. '아니, 브룩클린이에요,' 나쟈가 대답한다. '한번도 가본 적은 없어요. 당신은요?' 다시 루시가 대꾸한다. '브룩클린이요? 한 번, 아니다, 실제로는 두 번이네요. 한참 됐지만요.' 루시의 시큰둥한 표정만 본다면 브룩클린은 카르파티아만큼이나 낯설고 멀게 느껴진다. 나쟈의 고향에 대한 언급 역시 흡혈귀 이야기의 상투성이나 안내책자의 성의 없는 문구나 매한가지로 '흑해 근처, 카르파티아 산맥 그늘 아래' 라는 식상한 표현으로만 거듭 등장한다. 진술을 확인시켜줄만한 이미지가 인물의 대사를 돕는 것도 아니다. 동화책 속의 그 거칠고 흐릿한 성城 사진이 도움이 될 리도 만무하다. 흡혈귀는 기호가 자신이 표상하는 풍경보다 더 많은 존재감을 가진 일종의 극실재 환경 속에 살고 있다.

그리니치빌리지에 있는 루시와 짐Jim의 집 역시 문자기호를 통해서만 표시된다. 다시 말해 24시간 영업하는 복사가게의 상호 '빌리지 카피어Village Copier' 가 그것이다. 아이러니컬하게도 영화가 유일하게 구체적인 장소 명시에 동의한 곳은 끊임없이 시뮬라크라를 생산하는 상점이다. 게다가 '빌리지' , 곧 '촌' 이라는 말이 포함된 상호는 나쟈가 자신의 입으로 유럽은 '촌구석' 이며 미국은 아드레날린 넘치는 대도시라고 했던 공식을 무효로 만들고, 다시 한번 '지구촌' 의 공간들이

서로 바뀌치기 될 수 있음을 함축한다. 아일랜드를 '음악의 나라'로 생각했던 간호사 카산드라Cassandra 역시 렌필드Renfield의 자기 모순적인 반박에 부딪힌다. '없어요, 뱀. 거긴 뱀 같은 거 없어요. 있었던 적도 없다니까요.'(성 패트릭이 아일랜드에서 뱀을 모두 쫓아냈다는 일화를 아예 부정하는 표현이다.) 장소는 자신을 무효화하고, 오직 부재를 통해서만 정의되는 공간이 된다.

이것은 나쟈가 미국 이민자들과 이민 흡혈귀들의 전 역사와 동일한 희망과 기대를 품고 뉴욕으로 오기까지의 과정─이 부분은 〈블라큘라Blacula〉(1972), 〈드라큘라 도시로 가다Love at First Bite〉(1979), 〈브룩클린의 흡혈귀A Vampire in Brooklyn〉(1995) 같은 영화들을 연상시킨다. 사실 이 영화들은 코미디 영화의 하위 장르에 가까웠다─에도 적용된다. 한 장면에서 루시는 아버지가 '다시 태어났다'고 말한다. 나쟈는 물론 이 말을 약간 다른 맥락에서 이해한 듯하지만 영화 전체에 걸쳐 이 표현은 새로운 삶을 얻는 것을 가리키는 은유로 반복된다. 예컨대 나쟈에게라면 그것은 '신세계', 곧 아메리카의 발견이다. 아버지의 죽음과 함께 비로소 해방된 나쟈는 '난 자유야. 새로운 삶을 사는 거야. 다시 시작할 수 있어. 남자도 만나고 행복해질 거야'라고 읊조린다. 낭만적인 사랑은 나쟈와 그녀의 아버지 모두에게 자신의 정체성을 변화시킬 수 있는 수단이며, 자기 창조라는 미국적 신화에 상응하는 등가물이다. (〈드라큘라 도시로 가다〉의 흡혈귀 역시 공산당에 의해 트란실바니아에서 추방당한 뒤 진정한 사랑을 찾아 미국으로 건너옴으로써 동일한 주제를 반복했다.) 반 헬싱도 드라큘라의 사랑에 대해 이야기하면서 나쟈가 뉴욕의 가능성에 대해 이야기할 때와 같은 수사법을 사용한다. '그는 이제 모든 것이 가능하다고 생각했다. 새로운 삶이 아닌가.' 하지만 영화는 이 꿈을 부정한다. 적어도 나쟈가 미국에 남아 있는 동안에는 그

랬다. 나쟈는 환멸에 가득 차 루마니아로 돌아가면서 렌필드에게 이렇게 말한다. '미국은 점점, 뭐랄까, 지나치게 복잡해지고 있어요. 당신은 못 느꼈나요? 선택의 여지도 많고 가능성도 너무 많아요.' 미국에서는 루시가 무심결에 복사한 그 사진들처럼, 또는 크리스마스트리에 매달았던 그로테스크한 흡혈귀 장식처럼 기호가 증식한다. 그에 비해 유럽은 단순함, 나쟈가 갈망하는 '나무, 호수, 강아지'를 상징한다. 그렇지만 영화는 이 단순성이 중첩 결정된 구성물이며 궁극적으로 도달 불가능하다는 것 역시 알려준다.

현대지리학은 데렉 그레고리의 표현처럼 지도제작이 '다른 모든 표상행위들과 마찬가지로 위치 지워지고, 구체화되며, 부분적'[27]이라는 데 전적으로 동의한다. 해머 영화사의 1965년도 작품 〈드라큘라-어둠의 왕자_Dracula, Prince of Darkness_〉는 흡혈귀의 공간에 관한 한 관습적인 지도는 지극히 취약하다는 것을 보여준다. 칼스발트로 향하던 여행자 무리는 지역 사제로부터 근처에 있는 어느 성 근처에 가까이 가지 말라는 경고를 듣는다. 무리의 지도자는 대답했다. '성이라. 하지만 지도에는 성이 표시되어 있지 않습니다. 제가 못 봤을 리가 없지요!' 신부는 불쾌해진 얼굴로 쏘아붙인다. '지도에 없다고 존재하지 않는 것은 아니오! 가까이 가지 마시오!' 해머사의 영화들은 흡혈귀와 빅토리아 시대의 성적 억압이 서로 관련된 것임을 강조하는 경향이 있다. 실제로 흡혈귀 이야기에 대한 이런 식의 독해는 지금 매우 일반화된 것으로, 이것은 많은 부분 해머사의 책임이 크다. 여기서 억압은 공간적인 차원에서, 다시 말해 지도가 표현하지 못하는 영토로 표현된다. 그곳은 상징적 질서 바깥에 있는, 드라큘라의 리비도 에너지가 작동하는 판타지 공간이다.

27. Derek Gregory, _Geographical Imaginations_ (Oxford, 1994), p. 7.

하지만 그로부터 30년이 지나자 흡혈귀 이야기를 그처럼 순진한 방식으로 접근하는 것은 불가능해진다. 해머사의 영화들 자체가 지도에 표시될 수 없는 그 모든 공간들을 개방하는 데 공헌했기 때문에 관객들은 그 안에 무엇이 있는지를 훤히 꿰뚫게 되었다. 보드리야르의 주장처럼 '처녀지가 더 이상 남아 있지 않고 오직 상상 속에서만 가능하게 되었을 때, 지도가 모든 영토를 표시하게 되었을 때, 현실 원칙 같은 것은 사라진다.' [28] 〈나쟈〉에서도 루마니아로 향하는 비행기여행은 지도라는 관습화된 영화적 기표에 의해 표현된다. 그러나 이번에는 고딕체로 선명하게 쓰인 '트란실바니아' 라는 국가기호 위로 루시의 악마 같은 흡혈귀 장난감 이미지가 겹쳐지면서, 두 가지 모두가 인공적으로 구성되고 중층 결정된 기호임을 부각시킨다. 지도는 모든 곳을 지시하지만 동시에 아무 것도 지시하지 않으며, 자신 너머에 있는 것을 가리킬 능력도 없다. 지도는 극실재의 영역으로 들어왔다. 다시 한번 보드리야르의 주장을 인용하자면, 포스트모던 상황에서 '실재란 모사될 수 있을 뿐 아니라, 이미 언제나 모사된 것이기도 하다.' [29] 지도는 분명히 이미 언제나 모사물이지만, 그러나 여기서 그것이 모사한 영토 '트란실바니아' 는 '실재하는' 지시대상이 아니라 엄밀히 말해 지도 자체의 산물이다. 이것은 나쟈의 고국을 보여주는 첫 장면이 미키마우스 귀 장난감을 쓰고 숲에서 놀고 있는 아이라는 점에서 더욱 강조된다. 우리는 더 이상 유럽이 아니라 유로 디즈니 안에 있는 것이다.

이런 환경에서는 인간과 흡혈귀 모두가 동일하게 죽지 않는 것처럼 보이기 시작한다. 그들은 똑같이 공허한 행동주기 속에 갇혀 똑같은 패턴을 끝없이 반복한다. 그렇지만 영화는 임시방편이나마 출구를

28. Baudrillard, Simulations, p. 158 n. 8.
29. Ibid., p. 146.

제시한다. 〈나쟈〉의 마지막 장면에서 죽은 흡혈귀의 영혼은 카산드라의 몸 속으로 스며든다. 하지만 이중노출, 동일한 공간을 점유한 두 지형이라는 주제는 이중의식, 하나의 머리 속에 들어 있는 두 목소리로 해석된다. 오프닝 장면에서 도시의 수많은 불빛과 중첩되었던 나쟈의 얼굴은 햇빛, 잎사귀, 물그림자가 겹쳐진 카산드라의 얼굴로 대체된다. 그리고 마지막에 가서 카산드라의 얼굴과 나쟈의 얼굴이 합쳐진다. '거기 누가 있나요? 나뿐인가요? 그게 나인가요?' 나쟈/카산드라의 목소리가 묻는다. 이 장면은 혼성 정체성이라는 개념에서 희망을 찾는 듯 보이지만, 약간의 섬뜩함도 남긴다. 나쟈/카산드라가 서로에게 '타자', 낯선 영토가 되었기 때문이다.

살아 있는 여성의 육체 속에서 '다시 태어남'으로써 시뮬라크라로서의 흡혈귀는 실재계로의 암시적인 귀환, 육화를 수행한다. 관객들은 마지막 대사에 담긴 의구심을 감지하며 인간으로의 이 복귀가 잠정적이고 일시적인 데 그치리라는 것을 예감하지만, 사실 많은 작품들은 시뮬라시옹 시대의 신체의 위상이라는 문제와 직접적으로 부딪쳐 왔다. 제럴드 호글이 볼 때, 이것은 현대 고딕의 가장 급진적이며 또 정치적으로도 가장 의미 있는 특징 가운데 하나이다.

> 공포는…… 의도적으로 신체를 겨냥하고자 하는 판타지, 어쩌면 신체의 가장 원초적이고 파괴되기 쉬운 그 가능성들 안에서 복귀될 수 있다. 그리고 그럼으로써 신체를 초기 고딕의 탈신체화로부터 구해내고, 신체가 그것의 크고 작은 수많은 모사물들로 해체되는 것 역시 막아낼 수 있다. 신체의 생명력을 빨아먹는 시뮬라크라, 홀로코스트의 신체적 실재를 부인하기 위해 동원되곤 했던 시뮬라크라와는 다른 종류의 신체적 '타자성'이 지금 '새로운 고딕' 작가와 감독들에 의해 다시금 옹호 받고 있는 것이다.[30]

현대의 고딕 담론은 이런 점에서 이중적인 본성을 지닌다. 한편으로, 고딕은 표면을 강조하므로 결코 시뮬라시옹에 저항하지 않는다. 그러나 다른 한편, 그것은 신체를 전면에 부각시킴으로써 오히려 정반대의 방향으로, 곧 피상적인 문화에 깊이를 복위시킨다는 목표를 향해 작동할 수 있는 여지도 안고 있다. 현대의 모든 고딕 생산물들을 이런 시각에서 볼 수는 없다 할지라도, 신체적 또는 영적 육화와 기호의 지배 간의 긴장을 탐색하는 비주류문학과 영화들의 수는 상당하다. 그리고 이것이 다음 장의 주제이다.

30. Jerrold Hogle, 'The Gothic at our Turn of the Century: Our Culture of Simulation and the Return of the Body', in *The Gothic*, ed. Fred Botting (Cambridge, 2001), pp. 153-79 (pp. 160-61).

2

그.로.데.스.크.한. 신.체.

가짜 플라스틱 시체 | 고딕과 그로테스크 | 괴물은 우리이다 |
에이즈와 바이러스 | 영혼과 육체

2
그로데스크한 신체

가짜 플라스틱 시체

2002년 런던을 강타했던 가장 큰 사건은 인간의 해부된 사체들을 기상천외한 방식으로 전시했던 군터 폰 하겐스 박사의 '인체의 신비' 순회전이었다. 폰 하겐스 박사는 자신이 최초로 개발한 '플라스티네이션' 기법을 통해 시체들에서 체액을 모두 뽑고 빈 공간을 플라스틱이나 실리콘 등으로 채워 넣었다. 이 기괴한 인간형체들은 인체의 경이로움을 한껏 과시할 만한 갖가지 자세를 취하고 관람객을 맞았다. 수영을 하거나 체스를 두는 자세에서, 전시품의 백미였던 플라스티네이션 기법처리된 말과 그 위에 올라탄 남자의 모습에 이르기까지 전시품목록은 관람자들의 눈을 사로잡기에 조금도 모자람이 없었다. 그리고 충분히 예측 가능했던 바대로, 이 전시는 엇갈리는 반응을 불러일으켰다. 대다수의 사람들은 이것을 인간의 신체에 바치는 영광스러운 찬미이자 인체에 대한 과학적 지식을 넓힐 수 있는 드문 기회라고 보았던 반면, 또 다른 사람들은 시신들의 출처가 수상쩍다는 의혹에서 역겨운 상업주의의 발로라는 비난, 여성의 신체가 빠졌다는 등의

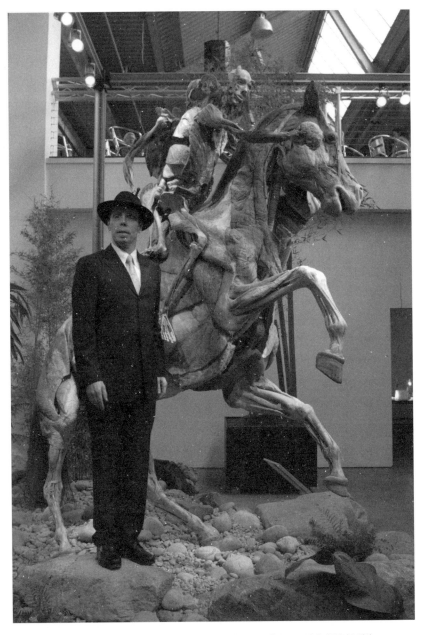

군터 폰 하겐스 박사와 플라스티네이션plastination 기법으로 처리된 말. '인체의 신비' 전, 2002, 런던 아틀란티스 화랑.

다양한 이유를 들며 이 전시를 반대했다. (마지막 이유에 대해 박사는 여성 기증자의 수가 상대적으로 부족했기 때문이었다고 우선 해명했다가, 나중에 관음증에 대한 우려 때문이었다고 조금 방어적으로 말을 바꾸었다.) 폰 하겐스 박사는 대상을 불문하고 무엇이든 플라스티네이션 기법을 실험해보려드는 엄청난 집착을 보였기 때문에, 영국의 공익방송 채널 4가 박사에 관한 방송을 내보내자 시청자들은 그가 위험하고 사악한 인간이라는 인상을 받지 않을 수 없었다. 박사의 아내 역시 조금의 농도 섞이지 않은 말투로 '당연히 남편은 나보다 플라스티네이션을 택할 것'이라고 잘라 말했다. 얼마 안 가 그는 언론을 통해 현대판 프랑켄슈타인으로 알려지게 된다.[1] 물론 폰 하겐스 박사의 목적은 시체를 가지고 새로운 생명을 창조하려했던 프랑켄슈타인의 의도와는 달랐다. 하지만 박사 역시 자신의 플라스티네이션 처리공정을 가리켜 일종의 죽음 속의 삶, 영혼까지는 아닐지라도 적어도 신체의 불멸성에는 도달할 수 있는 형식이라고 불렀다. 런던 화이트채플 지구의 창고를 개조해서 만든 이 전시장 안에도 고딕의 메아리가 가득 울려 퍼진 듯하다. 사실 이 화랑은 모퉁이 하나만 돌면 1880년대 영국을 공포에 떨게 했던 희대의 살인마 잭이 극악한 범죄행각을 벌렸던 문제의 현장들이 있었고, 같은 시기 '엘리펀트 맨' 조지프 메릭Joseph Merrick의 '괴물 쇼'를 보기 위해 구경꾼이 운집했던 장소와도 멀지 않았다. '인체의 신비' 전을 둘러싸고 일었던 비난 여론은 폰 하겐스 박사 자신의 주장처럼 영국을 제외하고 순회전이 열렸던 다른 나라에서는 결코 보기 드물었던 현상이었고, 이 사건이 발생한 상소의 문화적 맥락과 깊은 연관이 있다. 그렇지만 타고난 '쇼맨'이었던 폰 하겐스 박사는 역사적인 범죄라는 바로 이 소름 돋는 전율을 발판삼아 오히려 더 승승장구했던 듯싶다.

1. "The Anatomists 3: A Modern Frankenstein", Channel 4, 2002년 3월 26일 방송.

전시된 시체들에서는 개인의 특징을 알아볼 수 있을만한 표식들이 철저히 제거되었다. 개인의 정체성은 과학에 종속되었다. 애초에 인간성을 찬미하기 위한 기획으로 출발했던 전시는 이렇게 인간성을 바닥에 내동댕이친 셈이 되었다. 인간의 몸은 정교한 플라스틱마네킹과 구별하기 힘들어졌다. 죽음의 광경이 임상화되고, 멀찌감치 객관화되며, 감정이 탈색되었다. 폰 하겐스 박사의 인기가 보증했던 '실재'의 전율은 이상하게도 약화되었고 이러한 경향은 전시장의 새하얀 공간과 곳곳에 공들여 들여놓은 식물 때문에 더 심화된다. 언론의 엄청난 열광에도 불구하고, 이 전시장 안에 '호러 쇼'의 소름 돋는 전율을 주는 요소는 거의 없었다. 전시가 보여준 것은 불쾌하고 너저분한 것들을 모두 축출시킨, 일종의 디즈니화된 죽음이었다.

'인체의 신비' 같은 전시는 그것을 보러온 사람들의 반응을 제외하고 이야기할 수 없을 것이다. 이 전시는 '죽음을 기억하라memento mori' '지금의 나처럼 당신도 그리 되리as I am now so you will be' 같은 전통을 이으며 관람객으로 하여금 자신의 몸과 전시물들을 비교해보도록 세밀하게 유도한다. 사람들이 제각각 이 시체들에 보인 반응이야말로 전시의 가장 흥미로운 부분 중 하나이며, 이것은 전시장 끄트머리에 놓아둔 소감책자 앞에 구부정하게 등을 구부린 인파를 통해서도 여실히 증명된다. 나의 경험을 털어놓자면, 내내 강 건너 불구경하듯 별 감흥 없이 전시장을 돌던 중에 문득 색다른 호기심을 불러일으키는 전시품을 하나를 발견할 수 있었다. 그 사체는 정확히 수직으로 이등분되어 있었고, 폰 하겐스 박사의 여느 시체들처럼 누군지 알아볼 수 없도록 얼굴의 피부가 제거되었다. 하지만 그럼에도 그의 몸은 눈에 띄었다. 흐릿하게 지워졌지만 아직 남아 있는 다양한 문신자국 때문이었다. 과거에 그를 잘 알았던 이가 있었다면, 이 남자는 여

전히 누군지 알아볼 수 있는 사람이었을 것이다. 피부는 경험의 저장고이다. 그 위에 생성되는 표식과 주름들은 신체의 정체성에 대해 이야기한다. 적어도 나와 내 일행에게 이 시체는 단순한 호기심이나 막연한 거부감이 아닌 다른 어떤 감정을 불러일으켰고 (특히 다른 무엇보다도) 과학과 예술의 경계―박사의 개입이 있기 한참 전에 이 사내는 비록 그 결과가 나중에 아무리 잔인해질지 모른다 해도 자신의 몸을 예술작품으로 만들고자 했다―를 넘어선 유일한 전시물이었다. 그것은 어떤 선택을 했고, 그 선택의 결과를 보여주는 신체였다. 그것은 자신을 개조하려 했고, 자신을 특정한 방식으로 제시하려 했던 신체였다. 그의 죽은 몸은 우리를 불편하게 했고 심지어 충격을 주었다. 박사가 부여하지 않은 정체성의 흔적들을 여전히 지니고 있기 때문이다.

런던 한곳에서만 84만 611명의 관람객을 끌어모은 인기 절정의 행사가 된 폰 하겐스 박사의 전시는 현대 고딕의 내부에 자리한 한 가지 충돌을 예시한다. 피부를 벗기고 해부된 몸뚱이들, 핏기 없는 유사類似 생명을 부여받은 이 시체들은 프랑켄슈타인 박사의 피조물이나 흡혈귀 같은 문학적 유령을 연상시킨다. 그럼에도, 제 역사를 박탈당하고 플라스틱 덩어리가 되어 순백의 순결한 화랑공간에 매달린 이 시체들은 일반적으로 우리가 고딕적인 현상들로부터 기대하는 보다 전통적인 형태의 사회적, 심리적 반향들을 일절 불러일으키지 않는다. 고딕작품 속의 신체와 으레 결부되는 공포, 혐오 등의 극단적인 감정을 (직어도 대부분의 관람자들에게는) 전혀 야기하지 못하는 것이다. 그 시체들은 전통적인 공포의 대상들이 그간 지나치게 노출되어왔기 때문에 진부해져버렸다는 프레디 보팅의 주장과 유사하게 감정과 정서가 탈색되었다. '눈을 사로잡는 엄청난 공포가 아니면 흥미를 자극하

지 못한다. 감정이 사라지고, 무덤덤해지고, 지루해진다.' **2** 어쩌면 차라리 그렇게 되었어야 했을지 모른다. 폰 하겐스 박사는 자신의 시체들을 고딕적인 맥락으로 전시하는 데는 조금의 관심도 없었고 대신 해부학의 '객관적인' 담론들에 호소했다. 사람을 직접 살해하여 시체를 팔았다는 19세기 영국의 악명 높은 버크와 헤어Burke and Hare 또는 프랑켄슈타인과의 연결은 처음부터 언론의 작품이었다. '인체의 신비' 전시에 나온 시체들은 고딕보다는 그로테스크에 가깝다. 다시 말해 신체적 과정과 포스트모던 카니발의 모골 송연한 경박성의 결합이다. 그러나 역사의 흔적이 개인의 경험이라는 형태로 신체 속에 다시 서서히 미끄러져 들어올 수 있었던 한 유일한 사례에서는 섬뜩한 인지의 순간이 발생한다(그것은 한때 나와 같은—친숙한—사람이었다. 하지만 지금은 낯설다—죽었고, 해부되었다—).

현대의 고딕은 과거 어느 때보다 신체에 집착한다. 신체는 혐오를 야기하거나, 수정되거나, 개조되거나, 인공적으로 확대되거나 하며 구경거리가 된다. 신체를 이렇게 취급하는 것은 어느 면에서 1장에서 설명한 고딕의 모사수법과 동일한 연상선상에 있는 것처럼 보인다. 고딕의 신체는 흔히 모사물, 실재의 대체품으로 제시된다. 폰 하겐스 박사의 플라스틱 시체에는 '원래' '원본' 신체의 조직이 거의 남아있지 않다. 플라스틱이 살을 문자 그대로 대체했기 때문이다. 이 시체들은 '실재'인 것처럼 보이고 싶다는 욕망을 드러냈기 때문에 '원본'과의 관계를 유지하고 있으므로 보드리야르가 말한 순수한 시뮬라크라는 아니다. 하지만 동시에 그것들은 개인의 역사에 대한 향수가 가지는 모든 의미를 비워낸 것처럼 보인다. 폰 하겐스 박사의 멋진 신세계에 거주하

2. Fred Botting, 'Future Horror (The Redundancy of Gothic)', *Gothic Studies*, I/2 (December 1999), pp. 139-55 (p. 146).

게 된 이 존재들은 '수영하는 사람' 또는 '누운 여인' 등과 같은 원형으로 승격되면서 이상화되고, 완벽해졌으며, 불모지, 괴물이 되었다.

한편, 현대 미술가들은 인간의 신체를 대상으로 시뮬라크라의 측면을 한층 더 의식한 작업들을 선보인다. 제이크와 다이노스 채프먼 형제의 〈죽은 자에 대한 대단한 만행〉은 전쟁 중에 신체부위가 절단된 시체들을 스케치한 고야의 에칭 작품을 조각으로 옮긴 것으로, 고야의 정밀 묘사된 신체들을 만화적인 플라스틱 마네킹들로 대체했다. 역사적이고 정치적인 의미가 담긴 '원본' 시체들뿐 아니라 그것들을 재현한 고야의 '원본' 판화까지 대체해버린 채프먼 형제의 〈만행〉은 처음 공개된 당시 연일 언론지상을 뜨겁게 달구었기 때문에 어쩌면 (적어도 한 동안은) 고야의 원작보다 더 유명해졌을지 모른다. 그리고 그의 또 다른 작업으로, 입 대신 항문, 코 대신 페니스가 달린 괴상망측한 잡종 존재들과 몸뚱이가 서로 붙어버린 돌연변이 어린이 마네킹들 역시 비슷한 느낌을 불러일으킨다. 하지만 흥미롭게도 〈만행〉이 1997년 처음 영국 로열아카데미의 '센세이션' 전에 소개되었을 때는 이 전시에 함께 참여했던 또 한명의 젊은 작가 마커스 하비Marcus Harvey의 미야 힌들리Myra Hindley 초상에 비해 사회적 파장이 덜했다. 미야 힌들리는 1960년대에 남자 친구와 함께 아이들을 유괴하여 성폭행한 뒤 차례로 살해했던 범죄자인데, 하비는 아연실색하게도 어린이들의 손도장을 모아 이 힌들리의 초상을 만든 것이다. 미디어 재현에 관한 충격적인 언급인 이 작품은 미디어 내에서 이루어지는 재현을 다시 한번 재현했을 뿐 아니라, 채프먼 형제의 그로테스크한 신체조각이 어린이들을 유린했던 것과 또 다른 방식으로 아이들에 대한 신성모독을 감행했다. 두 예술가의 작품은 아동의 순수함을 둘러싼 지금의 도덕적 공황을 이용했다는 면에서는 같지만, 하비가 그것의 희생양을

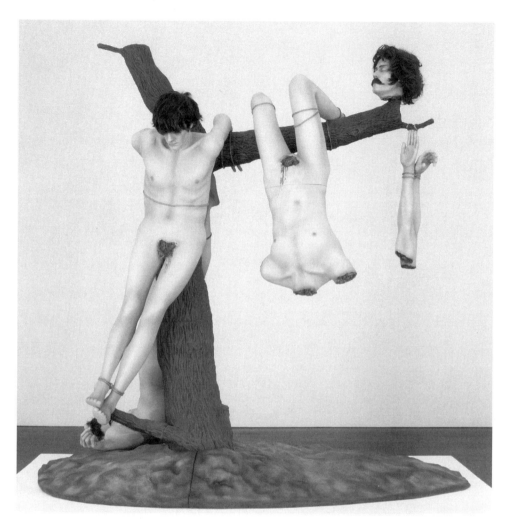

제이크와 다이노스 채프먼 형제, 〈죽은 자에 대한 대단한 만행*Great Deeds Against The Dead*〉, 1994, 혼합매체.

제공했다면 채프먼 형제는 그 공황을 부추기는 신화를 공격하고 그것
의 수용을 거부한다. 똑같이 생긴 하얀 운동화를 신고 〈비극적 해부
학*Tragic Anatomies*〉의 플라스틱 에덴동산을 뛰어다니며 노는 채프먼 형제
의 돌연변이 아이들은 루소적 의미의 순수함에 대한 판타지는 인공적

인 것에 불과하다고 비웃으며, 대신 이 타락한 세상의 관능적 아름다움을 제시한다. 〈만행〉에서처럼, 채프먼 형제의 어린이 신체들 역시 시뮬라크라이다. 그것들은 그들만의 자율적인 모조품의 세계에 속하며, 그들의 인공성은 아동기에 대한 우리 문화의 개념이 지닌 바로 그 구성성constructedness을 복제한다.

그런가 하면, 기형, 흉터, 병든 살, 괴물 같은 존재, 그리고 무엇보다도 피에 대한 현대 고딕의 집착은 점점 더 탈신체화 되어가는 정보 사회에서 신체의 물질성을 복귀시키려는 시도로 볼 수 있을 것이다. 채프먼 형제의 〈만행〉은 센세이션 전에 같이 출품되었던 마크 퀸Mark Quinn의 〈두상Head〉과 견주어볼 수 있을 것이다. 자신의 피 4리터를 뽑아 얼려서 만든 작가 자신의 이 두상 모형은 '재현'과 '실재'의 구분을 교란시키는 내밀함, 섬뜩한 신체적 현존을 제시하는 듯이 보인다.

이런 점에서, 군터 폰 하겐스 박사의 '인체의 신비' 전은 현대 고딕 문화의 신체에 대한 관념 속에 자리한 몇 가지 상충되는 지점들을 보여준다. 멋들어진 자세를 취한 전시장의 시체들은 흡사 정신착란증에 걸린 꼭두각시 조종사에게 조정 당하는 인형처럼 제 스스로의 자발성 없이 무언가를 수행하는 중이다. 그들의 그로테스크함은 자연적인 것—신체 내부에서 진행된 잔인하기 그지없는 과정들—과 인공적인 것—해부가의 칼이 가진 창조능력과 플라스틱을 꾸역꾸역 채워 넣는 공정의 무자비함—사이에 명쾌한 선을 긋는다. 인간이지만 동시에 플라스틱인 시체들은 실재인 동시에 실재의 대체물이다. 그것들은 예술과 과학, 교육과 오락, 찬양과 착취, 거리두기와 혐오를 가르는 경계선에 위치해 있다. 무엇보다도, 그 시체들은 시신기증에 동의한 전 세계 4만 명의 사람들을 통해 우리가 기꺼이 스스로를 구경거리로 만들고픈 의사가 있음을 증명한다. 육신의 부활에 대한 전통적인 기독

교의 믿음이 영적 불멸 대신 신체적 불멸을 대가로 지불한 전시와 함께 세속화된 부활의 개념으로 대체되었다. 과거 고딕 소설은 로버트 루이스 스티븐슨의 『시체도둑*The Body-Snatcher*』(1884)처럼 신체가 본인의 의사와 무관하게 납치되고 해부될지 모른다는 두려움을 토대로 발아했지만, 이제 사람들은 치명적인 죽음의 명성을 얻기 위해 자신의 몸이 해부되기를 줄서서 기다리는 중이다.

고딕과 그로테스크

폰 하겐스 박사가 제공한 수상쩍은 불멸성이 대중들 사이에 받아들여졌다는 것은 현대 고딕에서 또 다른 중요한 주제 하나를 수면 위로 부각시킨다. 곧, 기괴함의 민주화이다. 플라스티네이션 과정은 공포영화 전문배우 빈센트 프라이스Vincent Price의 첫 주연작 〈밀랍인형의 집*House of Wax*〉(1953)에서 강제로 방부가공처리되었던 그 사람들처럼 남에게나 일어날 수 있는 끔찍한 일이 아니라, 실제로 우리 중 누군가가 선택할 수도 있는 삶(죽음?)의 방식이다. 기괴한 신체에 대한 서구인의 태도가 달라졌다. 기형적인 것은 레슬리 피들러의 표현을 따르자면 이제껏 언제나 공포와 욕망이 뒤섞인 복합적인 감정을 불러일으켰을지 모르지만, 이제 그것은 더 이상 피들러가 적절하게도 우리의 '비밀스런 자아'라고 불렀던 무엇을 재현하지 않는다.[3] 나아가 기괴한 것과 그로테스크를 눈에 띄게 가볍고 거리낌없이 다루는 경향이 상당수의 현대 작품들에서 발견된다. 신체적 차이는 이제 즐거움과 찬사를 유발하는 원천이 된 것처럼 보이며, 이 변화는 러시아 이론가 미하일 바흐친이 '카니발'이라 부른 것의 새로운 형태를 보여주는 듯하다.

3. Leslie Fiedler, *Freaks: Myths and Images of the Secret Self* (New York, 1978).

카니발에 대한 바흐친의 논의가 가장 잘 드러난 저서는 『프랑수아 라블레의 작품과 중세 및 르네상스의 민중문화*Rabelais and His World*』(1965)이다. 중세시대 '바보들의 축제' 인 카니발은 분열적인 웃음, 관습적 위계의 전복, 그리고 물질적이거나 그로테스크한 신체에 대한 강조로 유명하다. 그로테스크한 신체는 변화 속에 있는 신체이다. 괴사되거나 절단된, 또는 불거져 나온 부위나 뚫린 구멍으로 구별되는 신체, 괴상하고, 비대하고, 과장된 신체이다. 그것은 '고전적인' 몸, 또는 중세의 지배적 세계관에 따른 온전하고, 완전하며, 매끈하고, 세계 및 다른 몸들과 분리되어 있는 몸의 반대 축을 상징한다. 카니발 축제라는 제한된 공간 내에서 그로테스크함과 관련된 시끌벅적한 신체적 유머들은 일시적으로나마 기존의 권력 위계를 파괴하고 전복할 수 있었을 것이며, 예컨대 교황의 동상에 거대한 성기를 달거나 엉덩이를 내리는 일도 가능했을 것이다. 카니발적인 웃음은 이렇게 하층계급의 목소리와 관련되고 바로 이런 이유에서 많은 평론가들은 그 안에서 전복적 잠재력을 발견한다. 가령 메리 루소는 카니발을 '반란의 장소' 로 이해한다.

> 카니발의 가면과 목소리는 고급문화를 특징짓고 지탱하는 그리고 사회를 조직하는 각종 구분과 경계들에 저항하고, 그것을 과장하며 동요시킨다. …… 이 이질성의 정치적 함의는 분명하다. 곧 그것은 카니발을 단순한 반항이나 반동 이상으로 만든다. 카니발과 카니발적인 것은 문화, 지식, 쾌락의 재배치 또는 대항생산인 것이다.[4]

4. Mary Russo, *The Female Grotesque: Risk, Excess and Modernity* (London and New York, 1994), p, 27.

카니발은 언제나 공식문화와 대화를 나누며 그 안에 존재한다. 우리가 역사적으로 카니발이 때로는 제도화되고 때로는 공식문화를 강화하는 데 이용되었다는 것에 동의하면서도, 그것이 변화의 잠재력을 제공한다는 사실을 여전히 수긍하는 것은 그 때문이다. 마찬가지로 그로테스크한 신체 역시 신체 외부에 있는 것들에 대한 개방성과 상호침투성을 그 특징으로 한다. 그것은 '세계, 동물, 사물과 섞인다.'[5]

고딕과 바흐친이 말한 의미의 그로테스크함은 결코 어느 면에서도 일치하지 않는다. 크리스 볼딕과 로버트 미걸이 〈고딕 비평〉에서 주장한 바처럼, 고딕 문학을 부르주아적 합리성이나 근대성, 계몽주의에 대한 일종의 '반발'로 보는 견해는 주로 20세기 비평의 산물이며 그것을 뒷받침할 만한 역사적 근거도 희박하다.[6] 확실히 고딕은 많은 사람들의 인기를 얻었고 문화적 위신과도 거리가 멀다는 점에서 '대중적'이지만, 그렇다고 바흐친이 언급한 의미의 권력 없는 하층계급의 창작물은 아니다. 역사적으로 고딕은 주로 중산층의 문화적 산물이었다. 게다가 고딕의 그로테스크한 육체는 항상 희극적이었던 것도, 신체와 인간의 삶에 긍정적이었던 것도 아니다. 오히려 사악하거나 불길함을 주는 경우가 더 많았다. 바흐친은 스스로 그로테스크함의 계보학을 만들면서 18세기와 19세기의 고딕 소설을 '낭만적 그로테스크'라는 명칭으로 포함시켰고 다시 이것을 계몽주의적 고전주의에 대한 반동이라고 설명했다. 낭만적 그로테스크함은 중세와 르네상스의 그로테스크함이 지녔던 공동체적, '민중적' 성격을 버리고 '강한 고독감을 특징으로 하는 개인적인 카니발'[7]이 되었

5. Mikhail Bakhtin, *Rabelais and His World*, trans. Helen Iswolsky (Bloomington, IN, 1984), p. 27.

6. Chris Baldick and Robert Mighall, 'Gothic Criticism', in *A Companion to the Gothic*, ed. David Punter (Oxford, 2000).

다. 카니발의 초기형태들이 보여주었던 즐겁고 득의양양한 웃음은 '차가운 유머, 아이러니, 풍자로 강등되었고 긍정적인 재생력을 잃었다.' [8] 낭만적 그로테스크함은 침울하고, 척박하며, 웃음 대신 공포를 전달한다. 바흐친은 이런 형태의 그로테스크함이 19세기 전반을 풍미했으며 특히 빅토리아 시대 문화의 죽음에 대한 태도에서 잘 드러난다고 보았다.

그러나 현대의 고딕 작품들에서는 카니발 '원래' 의 정신과 유사한 것이 되살아난 듯 보인다. 현대소설들은 서커스의 '민중적' 그로테스크함, 기형적인 남녀 주인공, 그리고 신체적 과잉에 대한 찬미에 매료되어 있다. 그렇지만 낭만적/고딕적 함축 역시 완전히 사라지지 않았다. 예컨대 캐서린 던의 『기괴한 사랑』(1983)의 프랑켄슈타인적 주제나 안젤라 카터의 『서커스의 밤Nights at the Circus』에서 날개 달린 여주인공 페버스Fevvers를 쫓는 사악한 비의 숭배자들이 그것을 증명한다. 두 작품은 '고딕 카니발리즘' 이라 부를 수 있을만한 제3의 영역에서 공통분모를 마련할 듯싶다. 에이브릴 호너와 수 즐로스닉의 말처럼 고딕은 혼성적인 형태이므로 공포뿐만 아니라 웃음마저도 포용한다. 두 사람은 '고딕의 특징들을 쉽게 전용하여 희극적 효과를 낼 수 있는 이유는 고딕이 항상 임계적이고 경계선 위에 위치해있기 때문—이며 반쯤은 이미 자신을 흉내 내고 있기 때문—이' 다. '이런 식으로, 악마적 그로테스크함은 과잉의 그로테스크함이라는 희극적 화려함으로 아무 거리낌 없이 전환 된다' 고 말한다. [9] 내가 '고딕 카니발리슴' 이라 부른 것 속에서 사악한 것은 희극적인 것으로, 희극적인 것

7. Bakhtin, *Rabelais and His World*, p. 37.

8. Ibid., p. 38.

9. Avril Horner and Sue Zlosnik, *Gothic and the Comic Turn* (Basingstoke, 2005), p. 17.

은 사악한 것으로 끊임없이 자리바꿈을 한다. 팀 버튼 감독의 영화는 꾸준히 이 양식을 고수해왔다. 대책 없이 산만한 영혼 비틀주스 Betelgeuse(《비틀주스Beetlejuice》, 1988년)는 웃기면서도 사람을 섬뜩하게 하고 그의 귀신소동은 슬랩스틱 코미디의 점철이다. 그러나 이 작품들에는 바흐친이 묘사한 카니발의 전통이나 대부분의 고딕 전통과 결코 수렴 되지 않는 결정적인 차이가 있다. 곧, 개별주체라는 전적으로 근대적 인 개념과 카니발리즘의 타자에 대한 개방성을 결합하면서 새로운 '고딕 카니발리즘' 의 가장 두드러진 특성 가운데 하나로 떠오른 것은 바로 괴물에 대한 공감이다.

괴물은 우리이다

괴기스러운 '타자' 는 적어도 19세기 초 이후 고딕 문학에 계속 되 풀이된 특징으로, 메리 셸리의 『프랑켄슈타인』(1818)에 나온 '괴물' 이 가장 중요한 원형이 된다. 이 소설은 고딕의 전통적인 장치들—장엄 한 풍경, 액자구성, 소름끼치는 살인사건—로 풍부하지만, 인공적인 생명을 창조하는 데까지 이른 과학자와 자신의 고통에 대해 말할 수 있는 괴물이라는 쌍둥이 개념이 내러티브를 이끌었고, 나중에는 현대 의 작품들에까지 힘을 불어넣는 동력이 되었다. 크리스 볼딕과 프레 드 보팅이 여러 지면을 통해 강조했듯, 19세기 프랑켄슈타인 박사의 이야기는 그것이 최초로 등장한 소설의 수준을 훌쩍 넘어 근대의 한 신화로 우뚝 섰다.[10] 배우 보리스 칼로프Boris Carloff가 괴물로 열연했던

10. Chris Baldick, In *Frankenstein's Shadow: Myth, Monstrosity and Nineteenth-century Writing* (Oxford, 1987); Fred Botting, *Making Monstrous: Frankenstein, Criticism, Theory* (Manchester, 1991).

제임스 웨일James Whale 감독의 영화 두 편 〈프랑켄슈타인Frankenstein〉 (1931) 과 〈프랑켄슈타인의 신부Bride of Frankenstein〉 (1935)를 거친 뒤 프랑켄슈타인 박사와 그의 괴물은 현대의 조건들을 수없이 함축하는 편재된 그리고 즉각적 식별이 가능한 은유가 되었다. 『프랑켄슈타인』은 플라스티네이션에서 성형수술, 사이보그에서 유전자변형음식에 이르는 모든 것들에 이미 완성된 내러티브를 제공한다. 사실 이러한 다양한 해석들은 메리 셸리가 애초에 풀어낸 이야기와 그다지 관련이 없는 경우도 많지만, 그럼에도 '프랑켄슈타인'이라는 표현 자체만큼은 도를 넘어선 과학과 인간 괴물의 원형을 가리키는 만국공영어이다.

하지만 현대에 남긴 영향이라는 측면에서 볼 때 셸리의 소설에서 가장 흥미로운 부분은 이 괴물이 연민을 자극했다는 점이다. 괴물― 따로 이름이 없는―은 자신을 창조한 주인에게 인간 간의 접촉이 사라졌고 그들이 서로 배척하며 세상은 편견이 지배한다는 등의 이야기를 한다. 논리적이고 박식 다식한 그는 사랑하고 사랑받을 수 있는 인간의 권리에 관한 한 누구에게도 뒤지지 않는 열혈한 옹호자이다. 19세기 고딕 문학의 다른 괴물들―콰지모도, 카밀라, 하이드 씨―과 달리 프랑켄슈타인 박사의 피조물은 강렬한 호감과 연민뿐만 아니라 심지어 공감까지 불러일으킨다. 발언의 능력이 주어짐으로써 그는 그 힘을 통해 자신이 누구인지 밝힐 수 있게 되었고, 카밀라, 드라큘라, 하이드 씨 등이 지닌 근본적인 타자성과의 거리를 마련한다. 프레드 보팅의 말처럼 20세기와 21세기의 주체들이 동조했던 대상은 괴물이지 괴물의 창조사들이 아니다. 쓰랑켄슈타인은 과학과 테크놀로지의 산물이 평범한 개인에게는 점점 더 난해한 대상으로 변해가는 세계에서 인간과 과학의 관계를 명료화할 수 있는 편리한 은유를 제공한다. 이 같은 시각을 따른다면, '자연이 지배하던 생명의 신비를 과학이

전유하게 됨에 따라 인간은 이제 더 이상 과학의 편에 서지 않는다. 대신, 인간은 자신을 괴물과 동일시함으로써 인간의 테크놀로지 그 이상의 것에 의해 창조 또는 재창조될 수 있는 모든 것들과 손을 잡는다.'11

20세기에 접어들자 프랑켄슈타인 이야기는 점점 더 괴물의 입장에서 서술된다. 괴물은 이제 박사의 발언에 의해 주변화되거나 그 안에 포함되지 않고 스스로 내러티브를 장악한다. 이를테면 토드 브라우닝 감독의 〈프릭스〉(1932)는 결국 자신들마저 괴물의 창조자로 변하게 되는 괴물들의 공동체를 만든다. 금발미녀 공중그네곡예사가 돈을 목적으로 난쟁이 남자와 위장결혼을 하고, 그 뒤 계속 남편을 무시하면서 독살을 기도한다. 하지만 이를 눈치 챈 서커스 기형인간들에게 복수를 당하고 추악한 '새 여자bird women'로 변하고 만다. 실제 기형을 가진 사람들이 연기를 맡았던 그 기형인간들은 서커스라는 울타리 내에서는 정상적인 집단의 일원이다. 그네곡예사는 이것을 이해하지 못했고 자신의 인습화된 여성성 그리고 그녀의 공범자인 괴력의 사내가 지닌 역시 관습적인 남성성만이 정상일 뿐 작은 체구의 남편은 비정상이라고 여긴다. 그네곡예사 클레오파트라는 기형인간들의 환영인사 '우리 식구! 우리 식구!one of us! one of us!'에 강한 거부감을 표했고 그 대가로 기형인간들의 세계에 강제로 들어가야 하는 벌을 받는다. 묘하게도 브라우닝 감독의 영화는 이중적인 어조를 띤다. 틀림없이 감독은 기형인간들을 동정적인 시선으로 다뤘고 특히 클레오파트라는 눈살이 찌푸려질 만큼의 표독함 때문에 신체절단이 되기 전부터도 이미 더 심한 기형을 가진 사람처럼 느껴지도록 연출했다. 그러나 마

11. Fred Botting, 'Metaphors and Monsters', *Journal for Cultural Readers*, VII/4(2003), pp. 339-65 (p. 361).

영화 〈프릭스Freaks〉의 출연배우들과 함께 한 토드 브라우닝Tod Browning 감독.

지막 장면에서 기형인간들이 폭우를 맞으며 진흙탕구덩이를 이리 저
리 미끄러지고 절뚝대면서 자신들의 공격목표를 향해 필사적으로 기
어가는 모습은 신체적 외모에서 비롯되는 타자성의 불편한 느낌을 일
부러 노린 것이 분명해 보인다.

　　캐서린 던의 소설 『기괴한 사랑』은 서커스 흥행사인 부모가 뱃속
에 아이가 생길 때마다 계속 마약을 복용하는 소위 프랑켄슈타인적인
방식을 통해 탄생한 서커스단 가족의 이야기이다. 여기서 '기적의 수
중소년 아투로Arturo'는 여동생 올림피아Olyimpia(대머리, 곱사등이에 선천성
색소결핍증이 있는 난쟁이)에게 자신이 유령이야기와 공포소설을 좋아하
게 된 이유를 이렇게 정당화한다.

또 괴물이나 악마, 악귀 같은 게 뭔지 알아? 우리야, 바로 우리. 너랑 나. 우린 정상적인 사람들의 꿈속에 나오는 괴물이야. 종탑에 숨어 있다가 불쑥 튀어나와서 합창단 애들 목을 물어뜯는 괴물. 그게 너야, 올리. 그리고 애기들이 보고 숨이 넘어갈 때까지 꺅꺅 소리 지르는 벽장괴물 있지? 그건 나야. …… 이런 책을 보면 배울 게 많아. 나에 대한 책인데 무서울 게 어딨어. 자, 한번 넘겨 봐.**12**

『기괴한 사랑』은 감수성의 변화를 보여준다. 괴물은 더 이상 타자가 아니다. 올림피아의 내러티브는 문학적 선배 프랑켄슈타인 박사의 피조물 이야기처럼 괴물의 창조자와 그의 이야기를 들어주는 절친한 상대라는 두 내러티브 사이에 끼지 않으며, 반대로 소설 전체를 장악하도록 허락받는다. 물론 올림피아 역시 '정상'인들의 선입견과 부딪히는 일이 없지 않지만, 그래도 그녀의 내러티브는 관습적인 위계를 유쾌하게 뒤집고 정상이 역설적으로 낯설어 보이도록 만든다. 올림피아의 가족 안에서는 장애나 결함 없이 태어난 아기들은 버림받기 때문에, 그 안에서 기형인간들에 대한 기존 문화적 태도는 가볍게 역전된다. 아이는 기형이 심할수록 칭찬받으며, 그래서 다른 형제들에 비해 상대적으로 평범한 올림피아의 기형은 오히려 '충분히' 기형적이지 못하다는 이유로 슬픔의 원천이 된다. 실제로, 소설이 뒤로 더 진행되면 아투로는 '아투로 교'라는 비밀종교집단의 수장이 된다. 이 종교를 신봉하는 정상인들은 아투로를 좀더 닮아감으로써, 다시 말해 사지를 절단함으로써 일상의 문제들로부터 일탈을 꾀한다. 정상인들이 기형인간이 되기를 갈망한다. 올림피아나 아투로처럼 애초에 기형으로 태어나지 못했다면 스스로 그렇게 되도록 만드는 것이다. 아투

12. Katherine Dunn, *Geek Love* (London, 1989), pp. 52-53.

로의 신도 중에는 양팔을 절단한 뒤 문신이 남아 있는 피부를 조심스레 떼어내 말려서 보관하는 두 명의 폭주족이 있다. 기형인간에 대한 추구라는 대장정에서, 신체절단은 보다 관습적인 신체변형행위를 넘어 도달한 결과처럼 보인다.

『기괴한 사랑』은 사실 프랑켄슈타인 박사를 닮은 인물들로 가득 차 있다. 각자 여러 가지 이유로 괴물을 창조하려는 다양한 사람들이 등장한다. 서커스단 가족의 부모가 그렇고 과대망상증환자 아투로와 아투로를 돌봐주며 독학으로 의료시술을 하는 사악한 의사 'P 선생님'이 있으며, 성적 매력을 제거하는 수술을 통해 여성이 가진 잠재력을 모조리 되찾도록 돕는 것이 인생의 목표인 박애주의자 메리 릭Mary Lick도 있다. 아투로를 본받아 팔다리를 절단한 사람들이 고통의 근원인 육체로부터 해방된 정신을 지니게 되는 것처럼, 흉터를 얻고 중성화된 메리 릭의 피후견인들도 과학자와 우주비행사가 된다. '아투르 교'와 메리 릭은 무수한 다이어트 안내책자와 잡지의 두툼한 쪽수들에서 교묘하게 등장하는 우리 문화의 한 모습, 곧 외모를 고쳐서 삶을 바꾸어 보겠다는 집착에 대한 풍자이다. 하지만 자신의 육체에 대한 이 같은 노골적인 경멸에도 불구하고, 『기괴한 사랑』에서는 이 서커스단 가족이 실패한 실험결과물들을 유리항아리에 넣고 어디든 들고 다니는 것처럼, 또는 샴쌍둥이 이피Iphy가 그저 살덩어리나 다름없는 무뇌아 형제를 언제나 옆에 달고 다녀야 하는 것처럼, 육체를 버리고 떠나기가 결코 쉽지 않다.

캐서린 던의 내러티브는 독자의 입장에게 정상성을 포기하고 올림피아의 뒤죽박죽된 세계로 철저히 몰입할 것을 요구한다. 물론 이 소설의 매력은 올림피아의 세계가 지닌 차이를 보는 데서도 일부 비롯되지만, 무엇보다 올림피아는 독자들로 하여금 그녀의 세계를 함

께 공유하도록, 그리고 토드 브라우닝 감독의 표현을 빌자면 '우리 식구'가 되도록 이끈다. 현대 문화에서 괴상한 자아는 더 이상 비밀이 아니다. 1990년 후반에는 '기괴한, 괴이한'을 뜻하는 단어 '긱geek'이 들어간 표현 '긱 시크geek chic' 스타일이 짧게나마 패션쇼 무대를 장악했고, 미국에서는 '괴물과 괴짜' 정도로 옮길 수 있을 〈프릭스 앤 긱스Freaks and Geeks〉라는 제목의 십대 텔레비전 쇼가 전파를 탔다. 명사celebrity 문화는 자주 서커스 막간극용 같은 소재를 애호해왔고 이는 마이클 잭슨Michael Jackon의 점점 더 이상해지는 외모와 라이프스타일이 전 세계 신문의 머리기사로 등장했던 데서도 여실히 증명된다. 실제로 이 막간극은 경이적인 성공을 거뒀던 〈짐 로스의 서커스 막간극Jim Rose Circus Sideshow〉 같은 사례들에서 본격적으로 부활했다. 출연자 가운데 어떤 남자는 자신의 성기로 무거운 추를 들어올렸고, 또다른 출연자의 이름은 '인간바늘방석'이었다. 한편 자발적인 기형에 대한 이런 환호와는 대조적으로, 장애인운동가들은 획일적인 주류문화가 특정한 조건들을 '불구'로 규정하고 그것을 '교정'하려 드는 것에 대항해 싸워왔다. 영국의 자선단체 '체인징 페이시스Changing Faces' 같은 모임은 자신의 외모를 혐오스럽게 생각해서도 안 되며 신체를 '정상'에 맞추기 위해 성형수술을 받는 사태가 빚어져서도 안된다고 주장한다. 이런 운동가들의 용기와 그들이 벌이는 활동의 타당성은 분명 축소되어서는 안 되지만, 한편으로 이것은 개성과 차이를 중시하는 문화 때문에 가능해진 것일지 모른다. 다시 말해, 괴상함의 개념이 넓은 문화 반경에 수용됨으로써 예전 같으면 괴상하다고 간주되었을 사람들이 스스로의 인정과 용인을 위해 투쟁할 수 있는 문화가 된 것이다.

에이즈와 바이러스

　혈액이나 기타 체액을 통해 퍼지는 질환이며 일반인의 머릿속에 자주 문란한 생활태도와 연결되는 질병인 에이즈 역시 현대 고딕의 재현 양식 속으로 흡수되었다. 프랜시스 포드 코폴라 감독의 〈드라큘라*Bram Stoker's Dracula*〉(1992)는 현미경으로 확대된 적혈구 이미지를 화면 가득히 보여줌으로써 혈액을 공격하는 이 불가사의한 질병과 그것이 우리 시대의 이 혈액질환과 맺은 은유적 관계의 연결고리를 강조한다. 비록 고딕 작품에 대해 논하는 맥락에서 언급된 것이 아니긴 했지만 일레인 쇼월터 역시 에이즈에 대한 현대인의 집착과 매독에 대한 세기말적 집착 간의 평행관계를 강조한 바 있었다.**13** 세기말적 현상 간의 유사성이라는 도식은 오스카 와일드*Oscar Wilde*의 고딕 소설 『도리언 그레이의 초상*The Picture of Dorian Gray*』(1890)을 20세기 말의 상황으로 변주한 윌 셀프*Will Self*의 『도리언*Dorian*』(2002)에서도 되풀이된다.

　두 소설 모두에서 도리언은 지금까지 우리가 이야기했던 것과는 전혀 다른 종류의 괴물이다. 도리언은 신체적 완벽성 때문에, 노화나 타락을 나타내는 외적 징후가 전혀 나타나지 않기 때문에 오히려 괴물이다. 반면 다락 깊숙이 숨겨놓은 그의 초상화는 거죽에 내면의 타락과 자연스러운 노화의 표식들을 축적해간다. 셀프의 소설은 이 초상화를 벌거벗은 그레이가 아홉 개의 스크린을 누비는 비디오 작품 〈나르시스의 음극*Cathode Narcissus*〉으로 바꾸어놓았다. 원작에서 동성애를 함축했지만 마냥 숨어 있기만 했던 언급들(도리언이 주로 만나는 젊은이들은 자살성향이 높거나 외국으로 훌쩍 떠나 흉흉한 소문을 남긴다)은 윌 셀프의 1980년대와

13. Elaine Showalter, *Sexual Anarchy: Gender and Culture at the Fin-de-Siecle* (London, 1992); Chapter 10: 'The Way We Write Now: Syphilis and AIDS' 을 보라.

1990년대 동성애문화에 대한 묘사 속에서 공공연하게 수면으로 떠오르고, 초상화 속 도리언의 살가죽에 새겨졌던 신체적 타락의 징후들은 약물중독과 에이즈가 할퀴고 간 상처들로 재해석된다. 게이 남성의 고전적으로 완벽한 육체를 공략해서 그것을 그로테스크하게 바꿔놓기 좋아하는 이 바이러스의 성향이 철저히 고딕적인 시각으로 그려지는 것이다. 실제로, 윌 셀프가 와일드의 애초 설정처럼 촌철살인의 독설과 경구는 그대로 지녔으되 대신 상류층 헤로인 중독자로 변신시켜놓은 헨리 워튼Henry Wotton은 이렇게 말한다. '나는 그 병이 꼭 고딕 같단 말이지. 쾰른 성당을 엉덩이에 쑤셔 박는 기분이랄까.' **14** 신성한 중세의 성당이 신체적 구멍과 상스럽게 병치되는 카니발적인 이미지를 그리며 속세로 곤두박질친다. 중세건축이 신체의 괴사를 상징하는 은유로 재전용된다. 서문에서 설명했던 고딕의 건축적이고 문학적인 두 형태 사이에 교묘한 전환이 일어나는 순간이다. 그러나 카니발리즘은 여기서 어떤 재생의 힘도 발휘하지 못하는 것 같다. 그것은 그저 헨리의 동시대인들이 기대하는 죽음에 대한 경건한 태도를 거부한다는 맥락 속에서만 겨우 전복성을 띠는 공허한 문구, 속 빈 경구에 지나지 않는다.

　윌 셀프의 소설은 와일드의 원작이 보여주지 않았던 두 가지 날카로운 비틀기로 끝을 맺는다. 한 에피소드는 액자구성형식을 취하며 지금껏 독자가 읽었던 이야기가 실제로는 등장인물 중 한 명—헨리 워튼—이 에이즈의 마지막 고통 속에서 쓴 실화소설이었다고 털어놓는다. 헨리가 남긴 유작원고 두 부를 아내 빅토리아와 도리언이 읽고 그에 대한 언급을 덧붙인다. 도리언은 결국 자살을 하지 않은 것 같고, 대신 '그레이 오거니제이션' 이라는 유명 미디어 및 디자인 회사를 운영하는 건강하고 성공한 사업가가 되어 있다. 소설 『도리언』은 헨리

14. Will Self, *Dorian* (London, 2003), p. 236.

의 악의적인 상상과 자신보다 성공한 도리언에 대한 시기심에서 비롯된 허구였던 것으로 결론난다. 도리언은 헨리가 '동성애에 대한 자기혐오의 왜곡된 역행'을 드러냈다고 판단하고, 이를 통해 어쩌면 게이 문화에 대한 윌 셀프의 부정적인 묘사가 추후 야기할지도 모를 비판들로부터 손쉽게 비켜선다.[15] 에필로그는 『도리언』이 수치심과 자기혐오에서 헤어 나오지 못하는 동성애자 심리의 한 유형을 보여준 것이 아니겠냐고 묻는다. 이는 와일드가 살았던 시대의 역사적 맥락이라면 몰라도 '게이 프라이드' 축제와 동성애자 구매력의 힘을 상징하는 단어 '핑크 파운드 £'의 시대에는 시대착오적이다.

하지만 윌 셀프의 두 번째 비틀기는 소설 속에 잠재되었던 위험요소를 다시 불러낸다. 1990년대의 새로운 긍정적 게이 문화가 억압했던 것이 귀환하면서 도리언은 헨리 워튼의 목소리를 듣기 시작한다. 헨리는 도리언에게 '당신은 평생 날조된 정체성으로 살아온 거야. 이름만 진짜지. 그리고 말이야, 내가 아주 틀리지 않았다면 당신은 지금 그걸 섬뜩해하고 있군'이라고 말한다.[16] 헨리는 프로이트가 말한 섬뜩함의 개념, 곧 '숨겨지고 은폐되어야 했음에도 백일하에 드러난' 모든 것을 포괄하는, '낡고 오래된 친숙한 것이라고 알려졌던 것이 되돌아온 위협의 차원'을 집요하게 역설한다.[17] 도리언이 감춰왔던 것은 물론 헨리의 원고, 그리고 그 안에 쓰여 있는 모든 내용—'또 다른' 도리언의 방탕과 나르시시즘, 착취, 살인행각뿐만 아니라 헨리의 냉소적 유머와 우상파괴주의까지—이다. 다이애나 황태자비(도리언과 당

15. Ibid., p. 265.

16. Ibid., p. 271.

17. Sigmund Freud, 'The Uncanny', in *The Penguin Freud Library, Volume 14: Art and Literature*, trans. James Strachey, ed. Albert Dickson (Harmondsworth, 1990), pp. 335-76 (pp. 340, 345).

연히 사적인 친분이 있었던)의 죽음 때문에 온 세계가 들썩거리는 사이 도리언의 머릿속에는 문득 '그 여자는 죽어야die 했어. 이름이 '다이Di' 잖아' 라는 헨리의 목소리가 떠오른다.[18] 윌 셀프는 도리언과 초상화의 계약 그리고 에필로그의 수퍼-도리언은 스스로에게서 범죄와 노화, 취약함을 지워버리려는 시도를 상징하지만, 결국 이런 노력은 불안정한 자아와 무수히 많은 섬뜩한 것들의 귀환으로 이어질 뿐이라고 말한다. (윌 셀프의 에필로그에서 도리언이 헨리의 원고를 숨기듯) 자신의 어두운 측면을 부인하고 다락방에 감추려는 것은 또 다른 종류의 '벽장 속 틀어박히기'(동성애성향을 숨기는 것을 의미 - 옮긴이 주)이다. 현대의 게이 정체성은 동성애자들이 모두가 동일한 미적 규범(〈나르시스의 음극〉에 나오는 도리언으로 대표되고, TV 광고와 팝 비디오를 소재로 표절되며, '디지털 바이러스처럼 가상의 문화적 동화작용을 통해 퍼지는')[19]을 쫓으려 함에 따라 섬뜩한 이중성으로 점철된 것처럼 제시된다. 하지만 신체적 완벽함에 대한 이러한 추구는 교체 가능성, 정체성의 상실, 신체와 자아의 파편화, 신체적 혐오, 비천함 등에 관한 온갖 공포를 동반한다. 도리언은 클럽을 전전하고 마약을 하며 헨리의 목소리로부터 벗어나려 애쓰지만 어느덧 그로테스크한 신체의 영역으로 돌아와 있는 자신을 발견한다. 헨리는 그를 조롱한다. '자네 몸은 몽땅, 완전히 교체 가능해. 페니스, 항문, 청바지, 뇌, 뭐든 다. 자네가 어젯밤에 있던 그 술집은 세상 끝에 있는 중고가게 같았지. 그렇지 않나?'[20]

마지막으로, 윌 셀프는 원작에서 도리언의 네메시스였던 제임스 베인James Vane 대신 홈리스 게이 약물중독자 진저Ginger를 등장시킨다.

18. Self, *Dorian*, p. 276.
19. Ibid., p. 271.
20. Ibid., p. 273.

그리고 진저는 도리언을 죽이기 위해 공중화장실로 들어선다. 이 처참한 고딕적 피날레에서 패션의 찰나성은 인생의 찰나성과 동격이 되고 비열한 살인의 공포는 뇌관이 제거당한 채 표면이 된다. '하지만 이제 그는 진저가 방금 전 단도와 함께 건넸던 멋진 새 타이가 뜨끈하고, 끈적거리며, 물컹한 물건이었고 오래 유행하기는 힘들 것 같다는 사실을 실감해가고도 있었다.' **21**

영靈과 육肉

『도리언 그레이의 초상』의 메아리는 1980년대에 퍼진 에이즈에 대한 공포로부터 간접적인 영향을 받은 패트릭 맥그래스의 단편 〈천사*The Angel*〉 (1988)에서도 되풀이된다. 이 소설은 다시 한번 종교를 끌어들여 그로테스크한 신체와 초월적인 영혼이라는 이분법을 교란시키고 충만, 깊이, 영적 의미, 심지어 신앙까지도 회복하고자 노력하는 최근의 많은 고딕 작품들 가운데 하나로 간주된다. 그런 의미에서 이 작품들은 그레이엄 워드가 현대문화 속에 나타난 '신학으로의 복귀'라고 불렀던 현상을 고스란히 보여준다.**22** 워드가 생각하기에 후기자본주의의 두드러진 특징 가운데 하나는 '가치가 시장주도방식으로 전환'되고 신앙이 상품화된 데 대한 반작용으로 신학적 전통의 복귀가 일어난 것이다. 그러나 워드에게 있어 고딕은 종교를 특수효과로 전락시키고, '어둠의 힘들이 빛의 힘과 맞서 벌이는 종말론적인 전부', 곧 '불가지수의를 문화적 상상 속으로' 재도입시키는 역할을 한다.**23** 이 같은 주장은 아주 넓은 견지에서 본다면 사실일 수 있다.

21. Ibid., p. 278.
22. Graham Ward, *True Religion* (Oxford, 2004), p. ix.

하지만 여기에는 다시 한번 서구의 문학적 전통 전체를 통틀어 이야기한다는 단서가 붙어야 한다. 워드의 단언은 고딕 담론들은 물론 그 안에서 종교가 차지하는 위상 모두에 대해 환원론적인 태도를 취한다. 실제로, 고딕 문학에서 선과 악의 투쟁은 신학적 논쟁들(예컨대 제임스 호그의 『무죄로 판명된 범죄자의 은밀한 비망록과 고백』의 칼뱅주의의 비판, 샬럿 브론테의 『빌레트Villette』(1853)가 보여준 통렬한 반 가톨릭주의, 또는 셰리단 르 파누의 『사일러스 아저씨』(1864년에 나온 스베덴보리주의)를 통해 드러나는 경우가 많았다. 특히 빅터 세이지는 프로테스탄트 전통의 공포문학에서 언급되었던 구체적인 신학논쟁들을 추적했던 바 있다.[24] 현대의 이론가와 평론가들은 워드의 견해를 확인시켜줄만한 일부 예외적인 텍스트—브램 스토커의 『드라큘라』에서 '빛의 사도Crew of the Light' 들이 흡혈귀 수장과 벌이는 전투가 가장 극명한 사례일 것이다—들에 있어서조차 그 같은 구분에 대해 심각한 문제를 제기하며, 드라큘라를 셈족 또는 식민지 타자로, '빛의 사도' 를 동성사회적, 원형 파시즘적인 연대 등으로 다양하게 해석한다.[25] 만약 특히 다른 어떤 이론가보다도 호너와 즐로스닉이 주장했던 바처럼 고딕이 담론의 집합으로서 '언제나 경계 및 그것의 불안정성과 관련을 맺어왔다' 면, 그것은 선과 악, 빛과 어둠, 신앙과 불신 사이의 명증한 구분이 무뎌지고 의문시되는 장소라고 볼 수 있다.[26] 이단과 타락 같은 고딕의 지배적인

23. Ibid., p. 130.

24. Victor Sage, *Horror Fiction in the Protestant Tradition* (Basingstoke, 1988).

25. 사례가 너무 방대하여 모두 밝힐 수는 없으나 특히 다음을 볼 것. Stephen D. Arta, 'The Occidental Tourist: *Dracula* and The Anxiety of Reverse Colonization', *Victorian Studies*, XXXIII/4 (1990), pp. 621-45; Ken Gelder, *Reading the Vampire* (London and New York, 1994); Judith Halberstam, *Skin Shows: Gothic Horror and the Technology of Monsters* (Durham, NC, and London, 1995): H. L. Malchow, *Gothic Images of Race in Nineteenth-century Britain* (Stanford, CA. 1996).

26. Horner and Zlosnik, *Gothic and the Comic Turn*, p. 1.

모티브들은 이 같은 이분법이 성립되는 것을 방해한다. 그런 의미에서 맥그래스의 〈천사〉는 루퍼트 웨인라이트 감독의 〈스티그마타〉(1999)와 조엘 피터 위트킨의 사진작업과 더불어 이 영적 갈등을 훌륭하게 묘사한 수작이라할 만하다.

방금 위에서 말한 세 작품 가운데 〈천사〉는 특히 초월성의 거부라는 측면에서 매우 완강하다. 뉴욕의 바워리 가에 사는 작가 버나드Bernard는 해리 탤보이즈Harry Talboys라는 이름의 나이 지긋한 동성애자 한 명과 가까워지게 되고, 글감을 얻을 수 있을까 하는 심산으로 해리에게 살아온 이야기를 해달라고 조른다. 해리가 도리언과 같은 '댄디' 앤슨 해버쇼Anson Havershaw를 만나 사랑에 빠졌던 것은 '재즈 시대'라 불리는 1920년대 미국의 퇴폐적인 분위기 속에서였다. 앤슨은 자신을 천사라고 주장한다. 버나드가 못미더워하자 해리 역시 그 말이 거짓이었다고 수긍한다. 하지만 그것은 천사의 정체성과 관련된 부분에 한해서였다. 해리와 앤슨은 사실 동일인물이다. 해리는 바지를 벗고 조직이 대부분 썩어 없어진 자신의 아랫도리를 보여준다. 벌어진 살점 사이로 뼈와 기관들이 드러나 보일 정도이지만, 해리는 자신이 죽을 수가 없다고 말한다. 이 엄청난 폭로의 순간은 이중적 의미로 극명하게 분열된다. 한편으로 그것은 신체적 공포를 통해 충격을 줌으로써 영적인 진리를 제공하는 척 한다. 하지만 해리의 모습은 희생 불가능하리만치 망가졌고, 비참하기까지 하다. '그때 내가 본 것은 누추한 방 한구석에서 어느 노인이 바지를 추켜올리는 모습을 지켜보는 한 젊은이였다.' [27] 버나드는 해리의 이야기를 써야겠다는 의무감이 들지만 한편으로는 이제 글쓰기─인생─가 한없이 무익하게만 느껴진다. 그의 유일한 위안은 언젠가 자신이 죽으리라는 것을 알고 있다는 사실뿐이었다.

[27]. Patrick Grath, Blood and Water and Other Stories (Harmondsworth, 1989), p. 16.

맥그래스의 단편은 영혼과 육체의 기묘한 결합을 제시한다. 명시적으로 드러내진 않지만, 해리는 타락한 천사이며 윌리엄 블레이크가 『천국과 지옥의 결혼The Marriage of Heaven and Hell』(c.1790-93)에서 묘사했던 것과 유사한, 자기표현의 교리를 따르는 '배교자'이다. 그렇지만 속세의 20세기 뉴욕에는 그 타락을 저울질할 천국과 지옥이 없다. 해리가 자신의 타아 앤슨에 대해 했던 말처럼, '그에게 죄는 아무 의미가 없었네. 앤슨은 ……그의 존재를 믿어주지 않는 시대에서 순수영혼이었지……' **28** 향을 아무리 피워대도 살 썩는 내를 숨기지 못하는 한여름 맨해튼의 푹푹 찌는 열기 속에서, 이 천사는 자신의 육체를 감금한 속세에 붙들려 영원한 삶을 살아야 하는 선고를 받은 듯하다. 하지만 이것은 육체를 성스럽다고 했던 해리 자신의 교리와 충돌한다. 예수가 자신의 상처를 드러내 보였던 것처럼, 해리도 자신의 불멸성을 나타내는 역겨운 증거를 그의 육화된 신체를 통해 제시한다. 하지만 육화된 해리 또는 육신을 입은 해리는 결코 정통교회로부터 인정받지 못하는 무엇이다. 버나드의 말처럼 '결국, 배교자이건 아니건 육체를 흠 없는 성전이라고 믿는 가톨릭 신자가 어디있겠는가? **29** 나아가 신성한 육체라는 개념은 해리의 썩은 몸의 이미지가 주는 묵직한 공포와 모순을 일으킨다. 구더기가 들끓는 몸통을 흘깃 본 버나드는 신앙심을 자극받기보다 오히려 존재의 의미가 빠져나가는 느낌을 받는다. '적어도 우리 시대에 천사가 된다는 것은 저런 것이로구나, 이런 생각을 했던 기억이 난다. 그가 영원한 삶이라는 낙인을 받는 동안 그의 몸, 그의 성전은 불구덩이 앞에서 스러지고 있었다.' 맥그래스의 천사는 기괴할 뿐 아니라 가련하기도 하다. '측은하고 ……외롭고, 초라

28. Ibid., p. 13.
29. Ibid.

한 노인.' 그 천사는 예수보다는, 자신의 의견과 역사가 있고 기괴함과 연민 양쪽 모두에 모호하게 발을 걸친 프랑켄슈타인 박사의 괴물을 더 많이 닮았다. 그 괴물은 물론 밀턴의 타락한 천사 루시퍼와도 비교된다. 해리가 설파하는 자기표현이라는 블레이크적 교리는 미국의 재즈 시대를 모태로 등장한 동성애적 정체성을 배경으로 끌어왔지만, 독자들은 소설이 집필된 1980년대에 크게 대두된 에이즈를 떠올리지 않을 수 없다. 맥그래스가 헨리의 부패한 몸을 성스럽다거나 불경하다고 규정짓는 것을 끝내 거부하는 것은, 동시대 에이즈 환자들이 불러일으켰을지 모를 혐오감이나 비천한 감정을 연상시키며 단순한 도덕적 판단을 보류하도록 만든다.

루퍼트 웨인라이트 감독의 영화 〈스티그마타〉 역시 특히 신체를 매개로 영적인 세계와 육신의 세계 간의 연속성을 그려냈다. 영화는 기독교 신앙인이 아닌 한 평범한 여성에게 성흔과 이적이 나타나기 시작한다는 설정에서 출발한다. 그녀는 겪는 일련의 고통은 예수가 썼다고 알려진 '새' 복음서를 은폐하려던 바티칸의 음모에 대항하다 죽은 신부의 영혼 때문에 수 많은 고통을 겪는다. 영화는 1990년대의 대안문화가 중시했고 특히 고스 하위문화가 가장 많이 열광했던 신체변형에 대한 관심을 적극적으로 활용한다. 문신과 신체변형(여주인공 프랭키는 배꼽에 문신과 피어싱을 했다)의 이미지들이 예수의 수난 이미지와 어깨를 나란히 하고, 프랭키는 플랫폼 구두를 신다가 발에 상처를 입으며, 이마에 면류관자국이 나타나는 나이트클럽 장면은 만취해 흥청대는 젊은이들이라면 그런 장소에서 훨씬 더 반겼을 약물로 인한 황홀경 상태를 환기시킨다. 하지만 〈스티그마타〉는 프랭키의 상처를 본인도 어쩌지 못하는, 의지 너머의 것으로 보여줌으로써 자해나 신체변형에 대한 관습적인 해석, 곧 그것들은 무력한 개인이 환경을 통제하기 위한

수단이며 그 자체로 특별한 심리적 기능을 수행한다는 생각과 결별한다. 역설적이지만, 프랭키는 신앙인이 아니라는 사실 때문에 오히려 순교자가 된다. 적어도 처음에는 성혼이 그녀에겐 위안이 아닌 고통이었기 때문이다. 그레이엄 워드는 〈스티그마타〉를 대단히 급진적인 영화라고 간주한다. 그에 의하면 이 영화는 젠더화된 신체의 내장적viceral 이미지들을 통해 기존의 관습적인 육체/영혼의 이분법을 무화시키는 한편 인물이 격정적으로 '신앙을 갖게 되는' 과정을 보여준다. 그런 의미에서 프랭키가 고통에서 은혜로 옮아가는 영화의 마지막 장면은 영화 전반부에서 성 도마의 영지주의 복음서를 통해 허물어놓은 듯했던 영과 육의 구분을 다시 복구하려는 것처럼 보인다는 점에서 워드에게는 일종의 타협이다.

워드의 해석은 흥미롭기는 하지만 영지주의의 전통을 지나치게 단순화시킴으로써 영화 전반에 함축된 장르적 특성들을 일부 간과한다. 프로테스탄트 작가들이 주를 이뤘던 18세기와 19세기 고딕 소설들은 가톨릭의 이국적인 표상들, 곧 수도원과 수녀원의 비밀이나 종교재판의 공포, 시각적 성상에 대한 의존 등에 관음증적 애착을 가지고 있었다. 앤 래드클리프의 『우돌포 성의 비밀The Mysteries of Udolpho』에 나온 므슈 생 오베르M. St. Aubert 같은 '선한' 가톨릭 교도들은 시대착오적으로 당시 프로테스탄트 독자들에게 부합하는 이 같은 가치관과 신앙을 표현했다. 〈스티그마타〉는 이러한 전통과 아주 잘 들어맞는다. 가톨릭 교회는 신앙에 해로우며 타락한 제도로 그려진다. 선한 사제는 신앙을 지키려하지만 그것은 교회에 (그리고, 함축적으로는 독신 상태)에 대한 배척이 될 뿐이다. 또한 (프랭키가 악령에 사로잡히는 계기가 된 묵주처럼) 종교적 대상들에 대한 과잉집중은 그것들에 초자연적인 힘이 있다고 믿는 미신과 구별이 불가능해진다. 교회의 개

루퍼트 웨인라이트Rupert Wainright 감독의 〈스티그마타*Stigmata*〉(1999)에서 프랭키Frankie 역을 맡은 패트리샤 아퀘트Patricia Arquette.

입 없이 신과 직접적인 관계를 맺으라고 가르치는 이단복음서는 프로테스탄트 시각과 훨씬 더 조화를 이룬다. 현대의 고딕 작품으로서 이 영화가 지닌 놀라운 점은, 고딕의 모든 상자들―장르적 특성들이 모두 들어 있고 또 정확한―을 건드리되 결코 그것을 매도하지도, 그것에 애매한 태도를 취하지도 않으며 확고한 긍정 속에 결론을 맺는다는 사실이다. 익숙한 고딕 모티브 중 하나인 신체표면의 표식은 스스로를 지시하지 않으며 대신 영적 존재의 불가사의한 미스터리를 가리킨다. 프랭키의 아파트에서 항상 나는 꽃향기―신성한 향―에 대한 계속적인 언급은 영화의 시청각 구조를 혼동시켜 관객이 경험적으로 접근할 수 없는, 상상만 할 수 있는 무엇을 암시한다. 나아가 공포의 원천 역시 대부분의 악령 드라마와는 달리 악마가 아니라 설명 불가능하고 불가사의하며 폭력적인 존재인 신이다. 흡사 종교적 감성의 부활이 세속문화 속에 억압된 것들의 궁극적 귀환을 주선하고 있는 듯이 보인다. 만약 조금의 타협이 있었다면, 그것은 프랭키가 어쨌거

나 예수가 아니라 (얄궂게도 그녀가 예수를 경험하는 바로 그 순간에 교회의 개입을 다시 요청하며) 브라질 출신 사제의 악령에 씌었다는 점이다. 천주에게 귀신들림을 당했다면, 그것이야말로 진정한 이단일 것이기 때문이다.

영과 육, 성과 속의 불편한 결합은 미국의 사진작가 조엘 피터 위트킨의 작품을 규정짓는 특징이기도 하다. 위트킨은 캐서린 던과 같은 서커스 홍행사의 전통에서 작업한다. 그는 주로 르네상스 회화의 고전적 이미지를 참조로 만든 도발적인 장면들을 배경 삼아 물신숭배자, 기형인간, 시체 등을 사진에 담는다. 위트킨의 이미지는 카메라가 진실을 말한다는 전제에 의문을 제기한다. 기형인간의 이미지를 유명인 사처럼 찍거나 과학적 지식의 대상으로 기록했던 19세기의 의학사진이나 명함판사진의 전통과 달리, 위트킨의 사진들은 꿈과 악몽을 닮았다. 꼼꼼하게 배경을 연출하고 인화 전에 의도적으로 흠집과 얼룩을 남겨 표면을 훼손시킨 이 사진들은 셀룰로이드의 질감을 털어내고 마치 고대 필사본에서 뜯어낸 한 페이지 같은 느낌을 준다. 모델들은 결코 객관화되지 않으며 오히려 고통과 욕망을 나타내는 강력하고 마술적인 상징들로 변신한다. 이런 식으로 위트킨은 기괴함에게 원래의 마력을 되찾아 준다. 그의 기형인간들은 비참한 의학적 실패작이 아니라 경이와 경탄, 놀라움의 대상이 되는 것이다. 어쩌면 그의 사진들은 정치적으로 올바르지 않기 때문에 난처하다. 그것들은 현대인들이 생각하는, 장애우에 대한 긍정적인 재현방식과 멀찌감치 떨어져 있다. 또한 미술사적 전통을 언급하기 좋아하는 사진이라는 장르답게 위트킨 역시 아주 오래된 옛 재현방식을 끄집어 내며 심지어 그 가운데 몇몇은 현대인의 눈으로 볼 때 오류이거나 문제시될 만한 것들조차 있다. 그럼에도, 각각의 사진들은 모델과의 긴밀한 협조 아래 지극히 정상적

인 방식으로 촬영되고, 위트킨의 말을 빌자면 서구문화가 간과해왔던 존재들에게 가시성을 회복시킨다. 비록 그들이 볼거리로서 제시되기는 했지만, 이미지들마다 가득한 양가성은 보는 이들로 하여금 쉽게 이 피사체들을 분류하거나, 동정하거나, 전유하지 못하도록 막는다. 위트킨의 기형인간들은 길들여지지 않는다. 그것들은 낯설고, 혼란스러우며, 때로는 쳐다보기조차 힘들다. 사진술이라는 테크놀로지는 여기서 함부로 기형성을 범주화하거나 '치유' 하지 않으며, 다만 그것이 독특하고, 아름답고, 철저히 불온한 구성이 되도록 돕는다.

위트킨은 고전적인 미술사 속의 인물이나 회화를 패스티시함으로써 사진에 섬뜩함을 부여한다. 익숙한 이미지들이 그로테스크한 비틀기를 거쳐 새로운 방식으로 제시되는 것이다. 벨라스케스의 유명한 회화를 재해석한 그의 〈시녀들Las Meninas〉은 원작의 어린 공주 대신 다리가 퇴화해서 거의 없는 아홉 살 소녀를 앉혀놓는다. 소녀는 바퀴 달린 종모양의 새장 위에 앉아 있고, 새장의 바닥에는 뾰족한 못들이 무수하게 튀어나와 있다. 벨라스케스의 그 공주처럼 이 소녀 역시 강한 듯 보이면서 동시에 무력해 보인다. 소녀는 비록 새장 안에 갇히지는 않았지만 그래도 새장 없이는 이동이 불가능하다. 위험해 보이는 바닥의 못들은 평생 동안 바늘과 침 위를 걷는 고통을 느끼는 대가를 치르고 인간이 된 또 한명의 경이적인 기형인간 한스 크리스찬 안데르센의 '인어공주'를 희미하게 떠올리게도 한다. 그런 점에서 본다면 이 작품의 근저에는 미약하나마 위험에 대한 암시가 깔려 있다. 게다가 소녀의 눈은 눈가리개, 가면과 더불어 그의 사진에 반복적으로 등장하는 모티브인 얇은 베일로 가려져 있다. 피사체들의 가려진 눈은 역설적으로 그들을 마치 예언자나 선지자처럼 한층 더 위력적으로 보이도록 만든다. 관람자의 시선과 마주치기를 거절하는 그들은 사뭇 완고하고

조엘 피터 위트킨Joel-Peter Witkin, 〈시녀들*Las Meninas, New Mexico*〉, 1987. 조색 젤라틴 실버프 린트.

도발적으로 보이며, 한편으로는 우리 자신의 보는 행위를 더욱 의식하게 만든다. 〈시녀들〉에서 17세기 가톨릭 스페인은 『방랑자 멜모스』 『수도사』 등의 고딕 소설과 유사한 방식으로 고딕화된다. 그러나 동시에 그것은 그 특정한 구조를 떠받치는 소품들을 인정하고 이미지의 신비스러움과 욕망을 버리지 않은 채 관객과 시선을 맞추는 방식이다.

위트킨이 사실적인 재현방식을 삼가는 것은 프레임 너머를 지시하기 위해, 육체적인 것의 초월을 가리키기 위해서인 듯 보인다. 위트

킨은 그의 사진들이 어느 면에서는 모두 자신에 관한, 특히 자신이 알지 못하는 것에 관한 작업이라고 말한 바 있다. 그는 일부러 미지의 것들을 찾아다님으로써 무의식 아래의 어두운 심층뿐 아니라 초자연적인 것, 신비스러운 것의 세계를 두드린다. 작품 속에 등장하는 몇몇 인물들은 명시적으로 알레고리의 형태를 취한다. 아름다운 소녀의 두상으로는 앞을 내다보고 시체의 두상으로는 뒤를 돌이켜보는 모습은 '분별'의 알레고리이며, 머리에 '풍요의 뿔'을 잔뜩 달고 단지 속에서 올라오는 부유하고 아름다운, 하지만 사지가 없는 여인은 '풍요'의 알레고리이다. 하지만 그 외에도 무수한 세부내용과 사건들로 가득하며 그것들을 통해 다시 무수한 내러티브들을 암시하는 사진들은 도저히 말로 요약이 불가능하다. 이런 이미지들은 설명을 하는 대신 혼란과 당혹감을 던진다. 어째서 레다Leda는 뼈밖에 안남은 척수성소아마비 복장도착자인가? 어째서 저 미녀는 유두가 세 개인가?

위트킨은 자신이 종교적 도상에 빚을 지고 있음을, 특히 가톨릭 환경에서 자란 영향을 무시할 수 없음을 굳이 숨기려들지 않는다. 그는 피사체들에게 성스런 고통이라는 속성을 부여한다. 그들은 현대의 순교자와 성인이 되며, 타자성의 무게를 짊어진다. 그래서 〈흑암黑暗의 성인Un Santo Oscuro〉 같은 작품은 피부, 머리카락, 눈꺼풀, 팔다리가 없이 태어난 탈리도마이드 기형아를 고통의 성상으로, 끝도 없는 끔찍한 고통이라는 주어진 조건(확대해서 말하면, 인간의 조건)을 초월하고 영적인 존재로 고양된 육체로 해석한다. 그로테스크함은 성스러움으로 향하는 문이다.

따라서 위트킨의 작품은 현대의 어느 미술가에도 비길 수 없는 철저하고 일관적인 고딕 성향을 보여주며, 나아가 궁극적으로는 고딕 감수성의 변화를 알린다. 이미지들의 수행성, 그것들의 폐소공포와

패스티시된 역사적 내용, 그것들의 섬뜩함과 까마득한 공포는 이미 오래전부터 확립된 고딕의 속성들이지만, 이처럼 고통 받는 육체에게 영혼을 복원시키는 것은 고딕 복고의 새로운 유형, 속화된 우리 시대를 위한 영성을 가리키는 것처럼 보인다.

폰 하겐스 박사의 경우와는 달리 위트킨의 시체들은 익명적이지 않다. 위트킨의 사체들은 정체성으로 충만하다. 모두가 우리의 예상과 달리 실재이며, 모두가 우리의 예상과 달리 생생하다. 〈방해받은 독서Interrupted Reading〉의 여인은 똑바로 정좌해 있다. 두개골에 뚫린 구멍에서 꽃이 만발한 〈정물Still Life〉의 두상은 미술사 전통에 대한 재치 있는 말장난마저 서슴지 않는다. 사진의 제목Still Life은 틀림없이 죽어 있는 피사체를 두고 당황스럽게도 '여전히 살아있다still alive'고 말한다. 이 육체들은 여전히 진행 중인 카니발적인 신체이다. 조각나고, 손상되고, 뒤틀렸지만 결코 유머를 잃지 않는, 그래서 살아 있는 인간보다 결코 못하지 않은 몸들이다. 그것들은 플라스틱이 아니라 썩어가는 살의 질감을 가지고 있다. 메슥거리는 웃음을 유발할지언정 죽음의 낯설음과 공포를 져버리지 않는다. 폰 하겐스와 위트킨, 두 사람은 모두 과학의 담론에 의지했다. 폰 하겐스는 공공연하게, 그리고 위트킨은 의학사진의 혈통을 통해서였다. 그리고 두 사람 모두 어느 의미에서는 육체를 초월하고자 했다. 그것을 위해 폰 하겐스는 육체를 보존하고 자신의 의지에 따라 형태를 만들었으며, 위트킨은 육체적인 것에 영적인 것을 불어넣었다. 그렇지만 인간 신체의 '실재'를 보여주겠다는 약속과는 달리 폰 하겐스의 '실재'는 빈약한 어떤 것, 의미를 탈취당하고 물리적인 물질로 환원된 몸일 뿐이다. 반면 위트킨은 리얼리즘으로부터 탈주함으로써 오히려 신비로운 또는 영적인 '진실'의 견지에서 신체를 제시한다고 말할 수 있다. 이것이 현대 고

딕의 신체가 지닌 역설이다. 한편으로 그 신체는 시뮬라시옹 과정의 특징인 끝없는 반복과 끝없는 조작 가능성을 보여주는 것에 불과하지만, 다른 한편으로 그것은 역사상 그 어느 때보다 강한 존재감을 지닌 것으로 제시된다. 마치 그것은 우리가 탈신체화된 정보사회 속에서도 몸은 호흡하고, 몸은 꿈을 꾸며, 몸은 고통을 느낀다고 끊임없이 그리고 집요하게 주장하는 것과 다르지 않다.

3

십.대.악.마.들.

고딕 십대 | 하위문화적 스타일 | 걸 파워 | 새로운 십대 고딕 | 십대의 위협 | 버피와 고스 |
'난 흡혈귀야, 내 옷을 보라구!' : 흡혈귀되기와 수행성 | '더 엄빠진 복장은 없나 보지?' 복장과 하위문화 지위 |
'흡혈귀 변신이 왜 저 모양이야?' : 고스 스타일의 회복

3
십대 악마들

고딕 십대

많은 현대 고딕 내러티브의 중심에 있는 신체는 확실히 청소년들의 몸이다. 이것은 또 다른 대립의 쌍을 낳는다. 한편으로는 소름끼치는 내장적 강탈을 통해 십대 몸의 신체성이 강조되고, 또 한편으로는 수행과 놀이를 통해, 고딕 문화의 독특한 실천 가운데 하나인 복장갖추기를 실천함으로써 십대 특유의 고스 정체성이 형성된다. 새로운 십대 고딕 작품들은 이브 세즈윅이 고딕의 가장 독특하고 참신한 특징 가운데 일부라고 지적한 바 있는 '표면적 장식들', 가면, 베일, 변장용품이 무엇보다 중요해진다.[1] 더불어 그것은 주류 대중 연예오락 그리고 흔히 스타일을 통해 표출되는 하위문화적 저항 사이의 긴장을 뚜렷이 보여준다. 로브 래텀Rob Latham이 십대 흡혈귀 영화 〈로스트 보이the Lost Boys〉(1987)를 다루면서 주장했듯이, '소비는⋯⋯ 십대에게 있어 자기표현 그리고 패션이라는 형태로 나타난 객관화의 장소가 된다. 이것이 초래하는 결과는 권능부여empowerment와 착취라는 양가적

1. Eve Kosofsky Sedgwick, *The Coherence of Gothic Conventions* (London, 1986).

고딕 소설의 여주인공. 앤 래드클리프Ann Radcliffe의 『숲의 로맨스*The Romance of the Forest*』 1832년도 판에 실린 목판화.

변증법이며, 그 안에서 십대는 소비하는 존재이자 소비되는 존재, 흡
혈귀이자 그 희생자이다.' **2** 복장을 매개로 소비주의의 명령과 수행의
즐거움이 교차하는 것이다.

고딕은 언제나 청소년과 강한 유대를 형성해왔다. 20세기의 개념
을 20세기 이전의 작품에 적용하는 것은 분명 무리가 있지만―무엇이
유년기를 구성하는가에 대한 개념은 항상 문화적, 역사적으로 특수하
다―, 앤 래드클리프와 그녀의 동시대인들이 쓴 초기 고딕 소설들을

2. Rob Latham, *Consuming Youth: Vampires, Cyborgs and the Culture of Consumption* (Chicago, 2002), p. 67.

볼 때 여주인공은 거의 예외 없이 막 성인의 문턱에 들어서려는 소녀이다. 그리고 소녀들의 처녀성이 계속적으로 위협받는 상황은 소설을 이끄는 주된 동력이 된다. 심지어 『우돌포 성의 비밀』(1794)에서처럼 악당이 여주인공보다는 그녀의 재산에 더 눈독을 들인 경우조차 처녀성은 여주인공의 경제적 가치, 곧 결혼 가능한 상품이자 결혼 후 남편에게 이양해야 할 유산을 관리하고 있는 법적 집행자라는 지위를 강조하는 매개가 된다. 언제 닥칠지 모를 위험 때문에 항상 긴장상태에 있는 에밀리 생 오베르Emily St. Aubert는 이렇게 루소적 의미의 순수와 결혼이 함의하는 성적 성숙 사이의 중간지대에 위치한다. 에밀리 생 오베르와 TV시리즈 〈미녀와 뱀파이어〉의 여주인공 버피 서머스Buffy Summers 사이에는 그야말로 먼 길이 놓여 있다. 그러나 이것은 시간적 의미의 거리는 될 수 있을지언정 두 여성이 동일한 재현의 전통을 공유하고 있다는 사실까지 희석시킬 만큼의 상징적 거리는 아니다. 엘렌 모어즈는 그녀의 역작 『여성 작가들Literary Women』을 통해 여성 문인들이 고딕에 매력을 느꼈던 부분적인 이유는 그것이 '소녀기의 예속성'3을 배출할 수 있는 통로를 제공했기 때문이었다고 주장한다. 여기서 '소녀기'는 가부장적으로 승인된 '참한' 여성성을 야만적으로 전복시켜온 일종의 고딕적 계보를 형성하는 듯 보인다. 『폭풍의 언덕』(1847)의 여주인공 캐시의 저항에서 영화 〈진저스냅〉(2000), 그리고 레이첼 클라인Rachel Klein의 소설 『나방의 일기The Moth Diaries』(2004)에서 그려진 십대의 고민은 하나로 일맥상통하기 때문이다.

모어즈에 따르면, 가장 초창기의 고딕 소설 여주인공들이 대담해 보였던 이유는 관습적으로 남성이 주를 이뤘던 악한惡漢 주인공의 역할을 여성이 대체했다는 역사적 맥락 때문이었다. 에밀리 생 오베르

3. Ellen Moers, *Literary Women* (London, 1978), p. 107.

에 대해 로버트 킬리가 했던 말처럼, '우리가 놀라마지 않는 것은 그녀의 처녀성이 아니라 긴장상태에서도 빛을 잃지 않은 그녀의 재기였다.'[4] 원작영화 〈뱀파이어 해결사*Buffy the Vampire Slayer*〉(1992)보다 더 큰 주목을 끌었던 TV시리즈 〈미녀와 뱀파이어〉는 이 고딕 여성성의 선례들에 대한 자의식 가득한 비평일 수는 있겠지만—특히 2시즌의 '핼러윈' 에피소드에서는 버피가 마법에 걸린 의상을 빌려 입는 바람에 18세기 고딕 소설의 여주인공으로 변하게 되고, 으레 예상 가능하듯 기절과 호들갑만 반복하다가 죽기 직전의 위기까지 처한다—, 그러나 무엇보다 그것은 래드클리프 시대의 아멜리아들과 에밀리들 없이는 존재할 수 없었다. 훨씬 재치 있고 자의식 강한 현대의 고딕 소녀들 앞에는 컴컴한 지하 통로와 둥근 천장 아래를 겁 없이 탐사하고 다녔던 선배 소녀들이 있었다.

우리가 지금 머릿속에 그리고 있을 청소년기의 모습은 고딕 작품의 독자층과 항상 동일시되어 왔다. 새뮤얼 테일러 코울리지는 매튜 루이스가 열아홉의 나이에 쓴 『수도사』에 대해 지극히 못마땅한 어조로 절대 이 책은 아이들의 손에 쥐어주지 말라는 당부를 남겼다. '『수도사』는 혹시라도 부모가 자신의 아들이나 딸아이의 손에 들려 있는 것을 보면 기겁해 마지않을 소설이다.'[5] 제인 오스틴은 『노생거 수도원』에서 열일곱 살의 캐서린 몰랜드Catherine Morland와 친구 이사벨라 소프Isabella Thorpe를 고딕 문학에 푹 빠져 신작목록을 작성하고 가장 좋아하는 소설—물론 『우돌포 성의 비밀』도 포함된—의 구절들을 줄줄 외워 읊는 소녀들로 묘사했다. '열다섯에서 열일곱까지…… 언제

4. Robert Kiely, *The Romantic Novel in England* (Boston, MA, 1972), p. 73.

5. Samuel Taylor Coleridge, 'Review of *the Monk*', *Critical Reveiw*, XIX (1797), pp. 194-200 (p. 197).

라도 여주인공이 될 수 있는 만반의 태세를 갖추고 있었던' 캐서린은 소설에 너무 몰입한 나머지 자신의 삶 자체를 고딕 소설처럼 해석하기 시작하고 일련의 우스운, 아니 웃지 못할 오해들을 한다.**6** 이런 면에서 제인 오스틴은 소설읽기란 소녀들에게 부적절한 감정을 체험케 하거나(그레고리Gregory의 『딸들에게 남긴 아버지의 유산A Father's Legacy to His Daughters』(1774처럼) 현실대처능력을 현저히 약화시켜 그들을 어리석고 무능하게 만듦으로써(매리 울스톤크래프트Mary Wollstonecraft 『여권론 옹호A Vindication of the Rights of Woman』(1792)처럼) 소녀들에게 악영향을 끼친다는 현대비평가들의 비난에 아무런 반박도 할 수 없는 작가처럼 보이기도 한다. 틸니 대령Colonel Tilney이 아내를 살해했다는 어이없는 억측을 했던 캐서린은 충분히 주위의 눈총을 살만 했다. 하지만 페미니즘 비평이 명쾌히 정리해놓았듯 수많은 고딕 소설에서 여주인공의 몰락을 야기하는 장치인 재산에 대한 남성의 가부장적 집착은 틸니 대령의 폭군적인 행동을 이해할 수 있는 적절한 모델이 된다. 제인 오스틴은 자신이 아꼈기 때문에 소설 속에 등장시켰던 그 작가들을 방어하는 한편, 래드클리프가 『우돌포 성의 비밀』에서 설파했던 도덕적 요지 곧 상상은 언제나 이성에 종속되어야 한다는 교훈을 재차 확인시킨다. 그렇지만 고딕 소설에 사로잡힌 감수성 예민한 십대를 타락으로 이끈다는 그 보이지 않는 힘의 존재는 몇 세기를 거치는 동안에도 꾸준히 자신의 존재를 메아리처럼 알려 왔고, 오늘날 공포 비디오 영화와 '악마적인' 록 음악의 영향력을 둘러싸고 시작된 논란에서 결정적인 형태로 드러났다.

계몽주의시기에 문학은 교육적이고 도덕적인 기능을 갖는 것으로

6. Jane Austen, *Northanger Abbey, Lady Susan, The Watson and Sanditon*, ed. John Divid (Oxford, 1980), p. 3.

여겨졌지만 대부분의 고딕 문학작품들은 암묵적으로 이를 무시하고 조롱했다. (물론 래드클리프가 동시대인들 사이에서 대단한 명성을 누렸던 부분적인 이유는 그녀의 소설들이 이성의 가치를 승인하는 도덕적인 작품으로 읽힐 수도 있다는 사실 때문이었다.) 공포이야기의 목적을 설명할 수 있는 새로운 수단을 찾으려 했던 존과 애너 리티서 에이킨 같은 작가들은 에드먼드 버크의 숭고이론을 끌어와, 초자연적인 장면을 보고 자극받은 상상력은 '정신을 일깨우고' '그것의 힘을 확장' 시킨다고 주장했다.[7] 사실 최근의 많은 공포영화들이야말로 실제로 이러한 강력한 도덕적 메시지를 전달하고 있다고 주장해도 무방할 듯싶다. 적지 않은 평론가들은 공포영화가 지배 이데올로기를 지지하며 권선징악으로 결론을 맺는 경우가 무척이나 흔하다고 지적한다. 자기 참조적 성격이 짙은 영화 〈스크림〉(1996)의 어느 대사처럼, '공포영화에서 살아남으려면 반드시 지켜야 될 몇 가지 규칙이 있어. 예를 들어, 첫째, 절대 섹스를 하면 안 돼. 둘째, 술이나 마약도 안 돼. 그건 꼭 벌을 받게 되어 있어. 그리고 셋째, 결코, 절대, 반드시, 무슨 일이 있어도 "금방 돌아올게" 라고 말하면 안 된다는 거지.' 나쁜 행동은 항상 부기맨의 응징을 받는다. 오직 가장 건전한 소년 소녀들만이 속편까지 살아남아 괴물과 다시 대면할 수 있다. (이 관습을 재치있게 비틀었던 작품은 2000년에 나온 〈체리 폴스Cherry Falls〉였다. 연쇄살인범의 범행대상이 아직 성경험이 없는 소녀였기 때문에 그 지역 고등학생 사이에서는 앞 다투어 성관계를 맺는 진풍경이 벌어진다.) 그러나 초자연적인 것, 폭력과 유혈이 제공하는 쾌락이란 어쩔 수 없이 검

7. John Aikin and Anna Laetitia Aikin, 'On the Pleasure Derived from Objects of Terror; with Sir Bertrand, A Fragment', in *Gothic Documents: A Sourcebook, 1700-1820*, ed. E. J. Clery and Robert Miles (Manchester, 2000), pp. 127-32 (p. 129).

열당국을 불편하게 만든다. 일부 공포영화들의 보여준 도덕적 모호함은 차치하고라도, 이 장르가 특정한 성인집단 사이에 이처럼 불안감을 증폭시켰다는 사실은 결국 영화 안에서 일어나는 중간과정의 일들이 영화의 결론을 압도한다는 것, 전통적인 권선징악 내러티브가 도중에 벌어지는 사악한 행위들을 차후에 정당화할 만큼 충분히 강하지 않다는 것을 시사한다. 그러나 고딕 문학의 독자들은 엘리자베스 내피어의 표현처럼 언제나 '자신이 두려워하는 것을 기뻐하고, 고통에서 쾌락을 얻고, 공포에 탐닉할' 것을 요구받아 왔다.[8] 독자 반응의 이 같은 양면성, 혹은 내피어의 표현을 빌자면 불안정성은 고딕 장르의 가장 두드러진 특징 가운데 하나이다. 그것은 마조히즘의 요소뿐 아니라, 더 중요하게는 크리스 볼딕이 불안에 대한 '동종요법'이라고 불렀던 것 역시 포함한다. 다시 말해, 비록 등골을 오싹하게 만드는 것일지라도 그것이 확실한 허구라면, 실제 삶과 멀찍이 떨어진 형태로, 그리고 아주 조금 접하기만 한다면, 독자나 관객은 안심하고 일시적으로나마 쾌감을 느끼며 공포라는 감정에 탐닉할 수 있다는 것이다.[9] 현대 서구문화는 청소년기를 불안의 시기, 아동의 '순수함'과 어른의 '앎' 사이의 과도기로 구축한다. 그리고 이 도식 속에서 고딕 내러티브는 우리가 '미지의 것'이 주는 공포와 협상할 수 있는 하나의 독특한 전략을 제공하는 듯하다.

8. Elizabeth Napier, *The Failure of the Gothic: Problems of Disjunction in an Eighteen Century Literary Form* (Oxford, 1987), p. 147.

9. Chris Baldick, ed. *The Oxford Book of Gothic Tales* (Oxford, 1992), p. xiii.

하위문화적 스타일

 새로운 인구집단을 찾아내어 조준하고자 항상 몸이 달아 있었던 전후 소비문화는 십대 전용의 상품영역을 탄생시켰다. 18세기와 19세기의 고딕 소설속을 풍미하며 막 성적 성숙에 도달한 모습으로 묘사되던 그 소녀들은 이제 현대의 고딕 작품 속에서 오늘날 십대의 모습으로, 특히 20세기와 21세기 서구문화가 청소년기에 귀속시킨 불안과 욕망을 가득 품은 아이들로 재탄생했다. 『구스범스*Goosebumps*』시리즈 같은 13세미만 아동도서에서 미국 고등학생들의 전폭적 지지를 받고

고딕 여주인공의
현대적 해석.
휘트비 고딕 주간
Whitby Gothic
Weekend축제.
2005년 4월.

2005년 휘트비 고딕 주간 축제에 참가한
현대 고스 족. 시대의상, 펑크, 페티시
스타일의 혼합.

있는 18세 금 공포영화에 이르기까지, 십대를 겨냥한 고딕 작품들이
줄줄이 이어지고 있는 것은 상업마케팅업계가 십대의 현금지출능력
을 유의미한 것으로 포착했다는 증거이다. 반면, 이와는 대조적으로
1970년대 후반부터 고딕의 문학과 영화적 전통에 미학적 뿌리를 두
고 주류 소비문화와 광고에 다소 반대 입장을 취하는 자발적인 청년
문화가 생겨나기 시작했다. '고스'라는 이름으로 알려진 이 하위문화
는 비난 십대에만 국한되지 않으며, 주로 매스미디어나 심지어 공포
영화 안에서 부정적 스테레오타입으로 재현되곤 한다(이를 올바로 바로
잡은 사례는 (〈블레어 위치〉의 속편 〈북 오브 섀도우―블레어 위치 2〉였다. 이 영
화에서는 고스 족 소녀가 유일하게 온정적인 인물로 그려진다). 그러나 일반인

들의 관념 속에서는 고딕 소설과 함께 연상되는 십대의 모습과 고스 하위문화가 서로 동일시되는 경우가 많으며, 이는 반드시 지적하고 넘어가야 할 부분으로 생각된다.

고스는 논쟁의 여지가 많고 자주 논란을 불러일으키는 용어이다. 이 책에서 나는 고스라는 표현을 고딕 소설과 고딕 영화의 전통에 매료되어 그것에서 자신의 시각적 스타일을 찾으며, 1970년대 후반 영국에서 처음으로 등장한 이후 다른 많은 청년문화들처럼 급속도로 대서양을 가로질러 퍼져나간 청년 하위문화의 한 종류를 가리키는데 국한시켜 사용할 것이다 고스는 매우 다양한 시각적 스타일과 하위문화적 실천을 아우른다. 이론가들이라면 그것들을 섣불리 기존의 스테레오타입과 동일시하는 것을 경계하겠지만, 주류 및 대안 언론들은 너무도 자주 이 같은 우를 범한다. 미디어의 가장 전형적인 반응은 이 하위문화에 우스꽝스러운 허세, 자기도취, 그리고 중산층의 산물이라는 꼬리표를 다는 일이다. 조니 시가렛은 폐간된 영국의 음악잡지 〈복스〉에서 이렇게 썼다. '고상하고 시종일관 따분하기만 한 교육은 이제 넌덜머리가 난다. 그래서 (고스 족들은) 괴로워 죽겠는 척, 자기 파괴에 몰두한 척 하면서 하루종일 요상한 물건이나 만지작대며 실업수당을 빌미삼아 빈둥댄다.' **10** 엘렌 배리도 〈보스턴 피닉스〉에서 비슷한 취지의 글을 조금 호의적인 말투로 바꾸어 변주했다. '고스는 막 첫걸음을 뗀 순간부터 특정 중산층 십대들의 염세와 권태에 호소했다. 고스의 추종자들은 부유한 부모들로부터도 소외되었고, 보수적인 학교 친구들로부터 소외되었으며, 활기 넘치는 문화전반으로부터도 소외되었다. ……키츠를 지나치게 읽는다고 해서 누가 그들을 비난할 수 있을까?' **11** 2006년도 〈가디언*The Guardian*〉에 실린 한 기사는

10. Johnny Cigarettes and James Oldham, 'But for the Frace of Goth', *Vox* (August 1997), p. 65.

고스 스타일 아이콘 수지 수Siouxsie Sioux, 1983.

한때 고스 족이었지만 지금은 전문직업인으로 성공한 사람들의 숫자를 인용하며 이 하위문화가 어느 정도 영리한 십대들을 유인하는 경향이 있는 것 같다고 결론 내렸다.[12] 흥미롭게도 이 같은 반응들은 조닌 바스키스Jhonen Vasquez의 연재 풍자만화 〈앤 그위시Anne Gwish〉'anguish'의 말장난 - 옮긴이나 세레나 발렌티노Serena Valentino의 짓궂으면서도 훈훈한 만화 『우울한 쿠키Gloom Cookie』같은 하위문화 생산물 속에서 스스로를 패러디하는 소재로 활용된다. 그런가 하면, 타블로이드 미디어나 미국의 극우기독교단체들은 고스 문화를 악마주의, 사도-마조히즘, 흡혈귀와 결부시키는 보다 선정적인 해석을 제시하는 경향이 많다.

의상은 고스 하위문화의 핵심적인 부분이다. 고스 족은 대략 딕 헵디지가 '현란한spectacular' 하위문화라고 이름 붙인 범주, 즉 논란을 야기하고 한눈에 인지 가능한 시각적 스타일을 통해 상징적 저항을 행하는 집단으로 분류할 수 있다.[13] 물론 다른 하위문화적 측면들— 특정한 종류의 음악, 책, 영화에 대한 공통적인 관심이나 클럽활동 등의 실천—역시 고스 정체성을 형성하는 데 중요한 역할을 하지만, 그럼에도 고스의 가장 결정적인 특징은 시각적 외양에 있다. 고스 스타일은 지역과 음악적 취향에 따라 조금씩 달라지면서 여러 가지 변형을 이룬다(가령 오스트레일리아 고스 족들은 안색을 창백하게 하기 위해 양산을 쓴다). 하지만 외부인들에게는 검은 옷, 검은 머리염색, 시대의상과 펑크, 페티시 스타일의 혼합, 정교한 장신구, 남녀를 불문한 '요

11. Ellen Barry, 'Still Gothic After All These Years' , *Boston Phoenix* (31 July-7 August 1997: http://www.bostonphoenix.com/archive/features/97/07/31/GOTH_2).

12. Dave Simpson, 'I have Seen the Future— and It 's Goth' , *The Guardian* (21. March 2006: http://www.arts.guardian.co.uk/features/story/o,,1735690,00.html).

13. Dick Hebdige, *Subculture: The Meaning of Style*(London, 1979).

부' 스타일의 화장 등으로 온몸을 치장한 그저 비슷비슷한 사람들로만 보일 뿐이다. 고스 스타일 아이콘으로는 수지 앤 더 밴쉬즈Siouxsie and the Banshees의 수지 수, 시스터즈 오브 머시The Sisters of Mercy의 앤드류 엘드리치Andrew Eldritch와 패트리샤 모리슨Patricia Morrion, 버스데이 파티The Birthday Party의 닉 케이브, 배드 시즈the Bad Seeds, 그리고 최근에는 마릴린 맨슨—맨슨의 상업적 헤비메탈을 정통 '고스'로 간주할 수 있는가를 둘러싸고 팬들 사이에 공방이 뜨겁기는 하지만—등이 대표적으로 꼽힌다.

음악 역시 고스 하위문화의 정체성을 규정하는 데 중요한 역할을 한다. 바우하우스Bauhaus, 수지 앤 더 밴쉬즈, 그리고 버스데이 파티 같은 밴드들이 펑크를 다소 음산하게 변주하기 시작했던 1970년대 후반부터, 시스터즈 오브 머시, 미션, 큐어 등이 주류 음악순위를 석권했던 1980년대를 거쳐, 1990년대의 미니스트리Ministry, 나인 인치 네일스Nine Inch Nails 같은 한층 강렬한 인더스트리얼 메탈에 이르기까지 고스는 다양하게 발전해 왔다. 암울한 가사와 몽환적인 저음, 금방이라도 공기 속으로 꺼져버릴 듯한 보컬, 낮은 베이스음, 포스트펑크 감수성 등을 중심으로 우리는 고스 음악의 얼개를 대략 그려볼 수 있겠지만, 사실 팬들이 생각하는 고스 음악의 요소들은 상당히 유동적이고 광범위한 음악적 스타일에서 차용해 온 것들이다. 실제로 고스 그리고 '다크 웨이브' 같은 그 밖의 명칭들은 분명한 각자의 정체성을 전달한다기보다는, 취향의 느슨한 혈연관계를 나타나기 위해 쓰이는 상호교환 가능하고 잠정적인 수단일 뿐이다. 이 같은 사정은 흔히, 많은 고스 음악인들—위에서 인용했던 사람들을 포함하여—이 고스 문화와 동일시되기를 거부하고 그것과 관계를 끊으려 한다는 사실 때문에 더욱 복잡해진다. 21세기 들어 고스는 한층 더 확산되었지만, 대부분

의 언더그라운드 밴드들은 주류 미디어에 이름을 올리지 않는다. 몇 몇 가장 흥미로운 고딕 음악이 탄생되는 곳은 문학에서처럼 장르들 간의 교배를 통해서이다. 예를 들어 펑크와 고딕적인 색채를 가미한 카바레 음악을 추구하는 드레스덴 돌스의 곡 '소녀 무정부주의Girl Anachronism' (2003)는 제왕절개수술에서부터 시작된 상처받은 삶을 추적한다. 핸섬 패밀리는 고독, 유령, 죽음 등에 관한 으스스하고 때로는 괴이한 이야기들을 결합하여 〈나무들 사이로Through the Trees〉 (1998), 〈노래하는 뼈Singing Bones〉 (2003), 〈경이로운 최후의 나날들Last Days of Wonder〉 (2006) 같은 고딕 컨트리와 웨스턴 음반을 내놓았다. 1990년대 중반에 등장한 장르 '트립 합Trip Hop'은 비록 고스 하위문화와는 관련이 없지만, 포티쉐드Portishead와 트릭키Tricky 같은 밴드들은 폐소공포를

혼성밴드
드레스덴 돌스
The Dresden Dolls의
〈브레히트 펑크
카바레Brechtian
Punk Cabaret,〉
2006.

고딕 컨트리Gothic Country:
핸섬 패밀리The Handsome
Family, 2003.

유발하고 유령이 나올 것 같은 청각적 효과를 내기 위해 샘플링과 디스토션 기법을 활용하여 불안하고 불편한 느낌의 음악을 선보였다. 그 외에도 블록 파티Bloc Party, 랩처The Rapture, 바이올레츠The Violets, 호러스The Horros 같은 인디 밴드들이 1980년대에서 물려받은 고스의 영향을 현대적 맥락에서 재활용했다. 닉 케이브, 큐어, 수지 수 등도 꾸준히 음반을 발표하고 있지만 이제 오십대를 바라보는 그들의 음악은 점점 제도화되어 가고 있다는 느낌을 지우기 힘들다.

　음악적 스타일로서의 고스를 가장 명쾌하게 하나로 묶을 수 있는

것은 수행성, 곧 의상착용의 개념을 통해서일 것이다. 하나의 밴드를 고스(좀더 문학적인 의미의 고딕과 대조되는 것으로서)로 불리게 하는 것은 대개의 경우 결국 시각적 스타일이다. 그리고 고스 하위문화와 고딕 문학의 전통을 가장 안전하게 연결하는 것 역시 복장이다. 이브 세즈윅에 따르면 베일, 가면, 위장 등과 같은 고딕 소설의 '표면적' 특징이야말로 가장 인상적인 고딕 효과가 발생하는 지점이다.[14] 1장에서 이야기했던 고딕의 위조와 연극성은 이 맥락에서 의상과 가면의 개념으로 해석된다. 최근 내가 『고딕 신체의 구성』에서도 주장했듯이 '고스는 ……고딕의 의상집착이 또 다른 형태로 발현된 것이다.'[15] 이 책에서 나는 또한 실제로 고스 음악 영역에서는 남성들이 훨씬 더 눈에 띔에도 불구하고, 패션과 여성성의 문화적 연결 때문에 고스가 여성으로 젠더화되었다는 사실도 지적했다. 십대용 고딕 작품들은 고스 의상을 입었거나 입지 않은 십대 소녀를 재현하는 방법을 통해 이 연결을 자주 활용한다.

걸 파워

고딕과 십대를 연결시키는 현대적 고리를 만든 것은 비단 고스 문화만이 아니다. 그 외에도 〈스크림〉과 여전사 버피 그리고 그것들의 속편과 무수한 모방작들이 태어나는 데 영향을 미쳤던 청년문화의 요소들은 상당히 많다. 그 가운데 하나는 대중문화 안에서 점점 두드러지고 있는 현상인, 십대 소녀들의 부상이다. 1970년대와 1980년대의

14. Eve Kosofsky Sedgwick, *The Coherence of Gothic Conventions,* revd edn (London, 1986).

15. Catherine Spooner, *Fashioning Gothic Bodies* (Manchester, 2004), p. 159.

공포영화들이 주로 십대 소년을 중심으로 했던 반면(이것은 할리우드가 관객층을 십대 소년들까지 넓혀 잡은 결과였다), 이 장르가 예상과는 달리 여성관객을 끌어모으는 데도 상당한 위력이 있다는 사실이 알려지면서 영화계는 새로운 종류의 고딕 여주인공을 개발하게 된다. 캐롤 클로버의 중요한 저서 『남성, 여성, 그리고 전기톱』이 주장했듯, 공포영화의 하위 장르인 이른바 '슬래셔' 영화들은 비록 어느 선에서 현실과 타협을 하지만 한편으로는 여전히 진보적 가능성을 잃지 않는 주인공 유형이 등장한다. 곧, 영화의 마지막까지 살아남은 여주인공들, '최후의 소녀'가 바로 그들이다.

> (그 소녀들은) (1) 고통스러운 시련을 겪은 뒤 (2) 실제로 또는 사실상 적대자를 처단하고 스스로를 구원한다. 전통적인 이야기 구도에서 본다면 이 소녀들은 여주인공이 아니다. 1차 목적이 누군가에 의해 구출되는 데 있지 않기 때문이다. 오히려 이 소녀들은 주어진 상황을 극복하고 스스로의 힘과 기지로 적을 물리치는 기존의 남자 주인공이다.[16]

사실, 클로버가 사례로 든 영화들에서는 이 소녀들이 소년으로 위장하여 트랜스젠더 정체성으로 해석될 여지를 낳거나 관음증적 사디즘에 희생물이 되는 등의 행동을 통해 '최후의 소녀'가 지닌 전복성이 약화되어 있지만, 현대 들어 이 유형을 재해석한 작품들은 그 안에 잠재된 긍정적이고 페미니즘적인 본성을 점점 더 많이 강조해가는 추세에 있다. 에를 들어 TV시리즈 〈미녀와 뱀파이어〉의 일곱 개 시즌이 설정한 주인공의 모습은 소녀를 관음증의 대상이나 위장한 소년 등으

16. Carol Clover, *Men, Women and Chainsaws: Gender in the Modern Horror Film* (London, 1992), p. 59.

로 보는 도식을 철저히 배반하는 감정적, 성적 정체성을 지녔다. 게다가 이 시리즈는 공포물을 십대용 TV드라마, 연애물 등과 섞어 놓아 장르적 암호를 혼동시켰고 그 결과 이제껏 남성관객과 결부되어 왔던 이 장르를 여성화한다. 더불어 클로버는 또한 '최후의 소녀'가 여성에 의해 읽히고 여성에 의해 쓰인 것으로 특징지어졌던 18세기 고딕 소설들의 여주인공에서 비롯되었다는 사실 역시 간과한다.

'최후의 소녀'의 재해석에는 보다 광범위한 차원에서 진행된 문화적 변화가 반영되어 있다. 1990년대 중반의 최대 화두는 '걸 파워 Girl Power'였지만 이 용어는 원래 팝 펑크 여성밴드 샴푸Shampoo의 앨범 제목이었지만 나중에 스파이스 걸스the Spice Girls가 다시 차용한 다음부터 전 지구적 슬로건으로 등극했다. '걸 파워'란 일종의 모순어법이다. 소녀(연륜과 경험이 주는 권위가 없는 여성)들은 서구문화의 역사 전체를 통틀어 언제나 무력한 존재로 구성되어 온 사회집단이다. 안젤라 맥로비와 제니 가버는 최근까지도 청년 하위문화 연구들이 소녀를 무시하는 경향이 있음을 지적한다. 소녀들은 사회적 제약 때문에 길거리문화 성격이 강한 하위문화 안에서 소년들에 비해 주도적이지 않은 경향이 있기 때문이었다.[17] 집필 당시였던 1970년대에 이 연구자들에게 가능했던 해결책은 침실이라는 사적인 공간에서 십대 소녀들이 즐기는 '티니바퍼teenybopper' 문화를 연구하는 것이었다. 유행현상에 무조건 열광하는 십대 소녀문화를 가리키는 이 표현은 상업적 색채가 강할 뿐 아니라 목표시장을 겨냥하고 철저하게 기획되어 나온 팝 음반과 잡지를 통해 조장된 것이라는 이유로 폄하되어 왔다. 티니바퍼 문화는 가령 수많은 사회학 연구논문의 주제인 길거리 비행소년집단

17. Angela McRobbie and Jenny Garber, 'Girl and Subculture', in *The Subcultures Reader*, ed. Ken Gelder and Sarah Thornton (New York, 1996), pp. 112-20.

과는 달리 신빙성이 결여되었다고 주장한다. 하지만 많은 경우 이것은 또래 소년들에 비해 활동의 제약이 더 많은 소녀들이 유일하게 접근할 수 있는 문화였다. 따라서 티니바퍼 문화는 소녀들이 자신을 표현할 수 있는 자율적인 공간을 허락하며, 소녀들이 스스로의 주체성을 규정하는 데 있어 말할 수 없이 중요한 의미를 지닌다.

티니바퍼 문화는 이제 그 소구대상이 십대 소녀뿐만 아니라 게이 남성과 13세 미만 아동에까지 확대되긴 했지만, 21세기 초인 지금에도 여전히 존재한다. 테이크 댓Take That과 스파이스 걸스, 그리고 그들의 전철을 따른 수많은 남성, 여성 밴드들의 대대적인 성공이 그것을 증명한다. 스파이스 걸스와 함께 페미니즘은 그 거죽에 사탕발림만 제대로 한다면 스무 살을 겨냥한 마케팅 대상으로도 아무런 손색이 없음이 드러났다. 십대 소녀의 문화는 주류 미디어 문화 전반에서 실질적인 중심으로 떠올랐다. 반면, 과거에 맥비와 가버가 연구했던 침실 하위문화는 라이엇 걸Riot Grrrl처럼 급진적이고 반상업적인 형태로, 곧 팬 잡지, 웹 사이트, 포스트 펑크 음악을 통해 특히 여성적인 경험을 강조하겠다는 DIY 윤리로 무장한 소녀 중심 하위문화로 재등장했다. 라이엇 걸―당돌하고 거침없으며 타협하지 않는―은 티니바퍼와 유사한 십대 소녀들의 경험을 모태로 출발했으나 오히려 그것의 대립축이 되었다. 그것은 진정한 의미에서 페미니즘과 연대했으며, 주류 팝의 상업주의―영국의 유명 혼성밴드 허기 베어의 기념비적인 노랫말이 '그들은 네 꿈으로 티셔츠를 만들고 싶어' **18** 한다고 선언했듯―를 전면적으로 거부했다. 하지만 두 운동 모두는 일종의 '걸 파워', 곧 소녀들의 힘을 확인시켰다. 그것은 한편으로는 스스로를 표현할 수 있는 힘이며, 다른 한편으로는 소비자로서의 힘이다. 물론 그 두

18. Huggy Bear, 'Hopscotch', on ⋯⋯ *Our Troubled Youth*.

가지 힘은 어쩌면 환상에 지니지 않았을 지도 모른다. 라이엇 걸의 주류매체 거부노선은 결국 밴드의 고립성으로 귀결되었고, 소비할 수 있는 힘이란 결국 아무런 힘도, 권력도 아니기 때문이다. 그러나 대항문화적 형태이든 상업적 형태이든, 걸 파워는 당시 가장 으뜸가는 의제를 형성했다.

1990년대 말이 가까워지면서 힘, 특히 주로 초자연적인 힘을 지닌 소녀들을 소재로 다루는 영화와 TV프로그램들이 점차 늘어갔다. 이 가운데 가장 주목을 받았던 것은 여주인공을 '선택받은 자'로 내세웠던 〈미녀와 뱀파이어〉로, 초인적인 전투력과 자기 치유능력을 지닌 십대 소녀가 지구를 장악하려는 흡혈귀 그리고 악의 무리들과 끊임없이 전투를 벌이며 세상을 구원한다는 내용이다. 비슷한 프로그램으로는 마녀 세 자매(이 가운데 한 명은 이후 시리즈에서 사촌으로 바뀐다)의 활약상을 담은 〈참드〉(1998-2006), 동명의 원작영화를 TV시리즈로 옮긴 〈사브리나*Sabrina the Teenage Witch*〉(1996~2003) 등이 있다. 미디어를 주름잡은 소녀 마법사들의 인기는, 여성 중심적이고 생태주의적인 성향 때문에 21세기 현재 미국에서 급속도로 그 교세가 확장되고 있다는 마녀숭배종교 위카와 어깨를 나란히 한다. 실버 레이븐울프Silver Ravenwolf의 『십대 마녀*Teen Witch*』(1998) 같은 위카 지침서는 청소년 독자에게 기초적인 마술을 직접 실행에 옮겨볼 수 있는 기회를 제공한다. 놀라운 점은 이런 유의 책들이 하나 같이 마술을 부리는 능력만큼이나 자기개발의 중요성을 역설한다는 사실이다. 이들이 말하는 유형의 '영성'은 자기개발서의 언어로 강력하게 여과될 뿐 아니라, 양초와 수정구슬, 망토와 온갖 의식용품에 이르는 기상천외한 범위의 물질적 소도구들이 그 아래를 떠받친다. 대다수의 저자들은 조금 값싼 대체품으로도 같은 효과를 낼 수 있다고 강조하지만, 주술과 주술품의 공

급이 실물산업을 부양하게 된 것만은 틀림없는 사실이다. 다이앤 퍼키스의 말처럼, '여기서는 자기개발의 담론이 매우 지배적이다. 자수성가한 자아, 자신의 운명을 통제하고 노력하며 상향 이동하는 자아는 후기자본주의의 익숙한 자아이다.'[19] 퍼키스가 보기에 이런 안내책자에 소개된 마법들이 칭송하는 여성상은 모호하고 온건하며, 유아적唯我的일 뿐 아니라 퇴보적인, 다시 말해 가정적이고, 방어적이며, '착한' 여자이다. 신앙심이 독실한 부모일지라도 이 약간 독특한 취향을 가진 십대 자녀들이 그 같은 책을 보고 있다면 굳이 화를 내지 않을 것이다. 2002년 영국 BBC에서 방영된 한 다큐멘터리 프로그램은 십대 위카 교도들이 모여 일행 중 한 명이 꿈에도 그리는 베르사체 재킷을 살만큼 돈을 모을 수 있도록 돕기 위해 주술의식을 행하는 장면을 보여준 적이 있었다.[20] 그러나 이들과 날카로운 대조를 이루는 다른 마녀들도 있다. 십대 영화 〈크래프트The Craft〉(1996)의 낸시Nancy나 〈미녀와 뱀파이어〉 6시즌에 나온 다크 윌로우Dark Willow 같은 미디어 속 '나쁜' 마녀들은 마법을 '선하게' 사용한다는 기본 전제에 비판적 태도를 취하고 그에 입각한 플롯을 와해시킬 만큼 거침없고 강렬하게 자신의 분노, 욕망, 그리고 힘에 대한 갈망을 표출한다(이 부분에 대해서는 다시 언급할 것이다). 물론 지금까지 이야기한 마녀 가운데 누구도 현재 미국에 보다 광범위하게 퍼져 있는 위카 문화와 위카 신앙을 나타내는 것으로 해석되어서는 안 되겠지만, 1990년대 들어 점점 치솟은 마녀의 인기와 상업화의 바람은 십대 소년 소녀를 초자연적 현상과 연결시키려는 성향을 반영한 것이며 또 그것을 재강화했다.

19. Diane Purkiss, *The Witch in History: Early Modern and Twentieth-century Representations* (London, 1996), pp. 112-20.

20. Teenage Kicks: The Witch Craze, Channel 4, 2002년 8월 27일 방송.

새로운 십대 고딕

1970년대와 1980년대 십대 고딕의 특징은 통제력의 상실이다. 세상이 뒤집히고, 알 수 없는 외계의 힘이 내러티브의 중심에 있는 십대들을 짓누르며, 괴롭히고, 지배한다. 십대들은 속편까지 살아남은 경우라 해도 여전히 희생자이며 자신을 겨냥한 초자연적인 힘을 물리치고 세계의 질서를 되찾기 위해 싸워야 한다. 〈나이트메어*A Nightmare on Elm Street*〉(1984)의 낸시와 〈핼러윈Hallowe'en〉(1973)의 로리Laurie는 자신들을 공격한 존재로부터 한참 동안 신체적 위협에 시달리며 두려워하다가 마지막에 가서야 그들을 격퇴한다. 〈엑소시스트*The Exorcist*〉(1973)의 꼬마소녀 리건Regan은 본인의 의지와는 전혀 상관없이 악마의 초자연적인 힘에 사로잡혔다. 하지만 1990년대 이후의 십대용 고딕 작품에서는 십대가 내러티브를 장악한 듯 보인다. 한편으로 그들은 버피 섬머스처럼 악의 힘과 싸울 수 있는 특별한 능력을 소유했고, 다른 한편으로는 파피 브라이트Poppy Z. Brite의 소설 『사라진 영혼*Lost Souls*』(1992)의 흡혈귀 낫싱Nothing, 〈스크림〉의 호러 광팬 살인마, 〈진저스냅〉의 늑대인간 진저처럼 스스로 괴물이 되기도 한다. 전통적인 방식의 '위협당하는 십대' 영화들도 여전히 많지만(〈나는 네가 지난 여름에 한 일을 알고 있다*I Know What You did Last Summer*〉〈지퍼스 크리퍼스*Jeepers Creepers*〉, 그리고 심지어 〈블레어 위치〉까지도), 이런 영화들 역시 앞선 영화들과는 차별화되는 인식을 품고 있다. 새로운 십대 고딕은 등장인물들과 관객, 독자 모두가 장르적 관습을 잘 알고 있으며 그것들을 비판적인 눈으로 검열하고 아이로니컬하게 탐사한다는 면에서 『우돌포 성의 비밀』보다는 『노생거 수도원』에 더 가깝다.

게다가 이 새로운 유형의 십대 고딕에서는 따돌림받는 존재가 과

거와는 판이하게 다른 양상을 띤다. 2장에서 이야기했듯, 현대 고딕에서 되풀이해서 나타나는 특징은 기괴함에 대한 연민이다. 그것은 지금껏 '타자'로 재현되어 왔던 존재들을 오히려 이야기의 중심에 놓고 독자 또는 관객의 동일시를 유도한다. 1990년대의 십대 고딕에서도 유사한 수법이 등장한다. 괴물이나 괴짜들이 내러티브의 구석으로 밀려나는 것이 아니라 이야기의 주인공이 되는 것이다. 한쪽 끝에는 졸업 파티 여왕과 운동부 아이들, 다른 한쪽 끝에는 괴짜와 왕따라는 사회적 아파르트헤이트가 존재했던 1980년대 미국 십대 영화의 사회적 구조는 현대의 많은 십대 고딕 영화들에 기본 뼈대를 제공한 바 있다. 그러나 〈아직은 사랑을 몰라요*Sixteen Candles*〉(1985), 〈핑크빛 여인 *Pretty in Pink*〉(1986), 〈블랙퍼스트 클럽*The Breakfast Club*〉(1985) 같은 1980년대 영화들이 결국에 가서는 사회적으로 주변화되었던 아이들을 또래집단 속으로 편입시켰던 것과는 달리, 현대의 십대 고딕 작품들은 심심치 않게 주변성을 칭송한다. TV시리즈 〈미녀와 뱀파이어〉에서도 버피는 치어리더라는 무의미한 과거를 팽개치고 공부벌레 윌로우와 학교의 놀림감 잰더와 연합하여 흡혈귀 처단자라는 자신의 운명을 수용하고 그것에 헌신한다. 세 사람 모두 시리즈가 진행되는 동안 사회적 지위의 변화를 겪지만, 그렇다고 또래 사이에서 이렇다할 인기몰이를 하는 일은 없다. 흡혈귀와 악마로부터 세상을 지켜야 한다는 영원한 운명 때문에 이 아이들은 친구들과 거리를 둔 채 '긱*geek*' 하고 '쿨*cool*' 한 태도를 견지할 수밖에 없는 것이다.

사실 국외자에 초점을 맞추는 것은 여주인공이 아니라 악한의 심리에 초점을 두었던 '남성' 중심 고딕의 전형적인 특징이었다. 하지만 이 장치를 토대로 또 한 부류의 십대 고딕은 남성성 쪽으로 더욱 방향을 집중함으로써 사회적 소재라는 주제를 맛깔나게 재해석할 수 있었

다. 팀 버튼 감독의 〈가위손Edward Scissorhands〉(1990)에서 조니 뎁Johnny Depp
이 맡았던 역할이 그 최초의 원형이다. 프랑켄슈타인의 괴물을 동화
적 설정으로 옮긴 에드워드의 외적 기괴함은 미국 교외지역의 내면적
기괴함을 보여주는 피뢰침 역할을 한다. 리차드 켈리Richard Kelly 감독의
〈도니 다코Donnie Darko〉(2001)의 경우는 정체불명의 거대한 토끼 프랭크
Frank 때문에 고통을 겪는 주인공 도니 다코의 모습을 통해 제임스 호
그의 『무죄로 판명된 범죄자의 은밀한 비망록과 고백』이나 스티븐슨
의 『지킬 박사와 하이드씨Strange Case of Dr Jekyll and Mr Hyde』 등이 다뤘던 악
마적 분신, 이중인격이라는 주제를 미국 고등학교라는 맥락에서 변주
했다. 도니의 힘겨운 현대 청소년기는 이렇게 고딕 남성성의 과거 모
델들로 거슬러 오르며 섬뜩한 울림을 주는 인물을 창조한다. '후드점
퍼' 차림의 비행청소년들에 대한 관심을 선도적으로 보여주듯, 도니
는 프랭크의 사주를 받는 동안에는 마치 죽음의 신 그림 리퍼Grim Reaper
가 평상복을 걸친 모습처럼 머리 위로 후드를 잡아당겨 쓴다. 그러나
감독판은 프랭크가 외계에서 온 존재임을 강조하여 극장판에 팽배했
던 심리적 모호성을 없애고 이중인격성의 비중을 현저히 낮추었으며,
그럼으로써 영화 전체를 탈고딕화시키는 결과를 낳았다. 도니 자신은
괴물이 아니고 그냥 다른 존재에 썼던 것뿐이었다.

　　새로운 십대 고딕의 시작을 알렸던 결정적인 선례는 스티븐 킹의
동명 소설을 스크린으로 옮겼던 〈캐리Carrie〉(1976)였다. 주인공은 염력
으로 물건을 움직이는 능력을 이용하여 자신을 괴롭혔던 사람들에게
피의 복수를 한다. 캐리 역시 정신이상 어머니와 가끔씩 잔인하게 행
동하는 친구들 때문에 고통을 겪는 희생자이지만, 반면 학교 아이들
대부분을 죽여 버리는 괴물이기도 하다. 캐리는 〈핼러윈〉의 제이미
리 커티스Jamie Lee Curtis가 연기한 로리로 대표되는 '착한 소녀'가 아니

다. 그렇지만 그렇다고 마냥 '사악한' 것만도 아니다. 그레고리 월러의 말처럼, 캐리는 국외자, 또는 관습적인 도덕성 너머에 있는 독특한 유형의 호러 괴물을 보여준다.[21] 여기서 더 의미심장한 사실은 캐리가 막 사춘기의 문턱에 들어섰다는 점이다. 영화는 캐리가 학교에서 단체로 샤워를 하다가 첫 월경을 맞는 장면으로 시작된다. 이 당황스러운 장면은 사춘기 소녀와 염력을 결부시키려는 영화의 표면적 의도뿐만 아니라 좀더 다양한 층위의 함축성을 담은 듯 보인다. 도널드 캠벨Donald Campbell은 십대 소녀들이 공포영화에 그처럼 열광하는 이유는 스크린에서 재현되는 신체적 변형이 자신들이 직접 겪는 변화와 닮았기 때문이라고 말한다. 데이비드 펀터 역시 이렇게 주장했다.

사춘기 소년 소녀들에게 공포영화가 갖는 매력의 근원은 유혈살인이 아니라 영화 전반에 만연한 혐오 분위기에 있다. 이것은 여드름에서 월경에 이르기까지 그들이 자신의 몸에서 생기는 변화 때문에 겪게 되는 갖가지 혐오감과 매우 동질적인 이미지를 제공한다. 어쩌면 그 시체들, 그러니까 내부에 있어야 할 것들은 밖으로 죄 밖으로 튀어나오고 외부의 관심을 갈망하는 것들—감정, 자기 이미지—은 배출될 창구도 없이 끝없는 긴장 속에 묻어야 하는 그 피범벅의 반토막짜리 몸체들은 언제나 사춘기 자체에 대해 반항하고 있다고 해야 할지 모른다.[22]

이것은 다소 본질주의적이기는 해도 상당히 도발적인 해석이다. 하지만 데이비드 펀디는 여기서 공포영화에 내한 소닌소녀의 애성이

21. Gregory A. Waller, 'Introduction to *American Horrors*', in *The Horror Reader*, ed. Ken Gelder (London, 2000), pp. 256-64 (p. 261).

22. David Punter, *The Literature of Terror: A History of Gothic Fictions from 1765 to the Present Day, Volume 2: The Modern Gothic* (London, 1996), p. 156.

부모나 사회가 '용인한' 독해나 관점에 대한 의식적 반항이 될 수 있는 가능성을 간과하고 있다.

이 두 가지 가능성은 〈진저스냅〉에서 함께 만난다. 한편으로, 주인 공 진저와 여동생 브리짓 또는 'B'는 일부러 어둡고 으스스한 이미지에 집착함으로써 부모와 교사에게 반항한다. 오프닝 장면에서 이 자매는 자신들이 끔찍하고 참혹한 살인사건의 피해자가 된 상황을 연출하기 위해 여기저기 사진을 늘어놓으며 숙제를 하고 있다. 크레딧 타이틀이 올라가는 동안 하나씩 보이는 이 사진들은 유쾌해 보이면서도 충격적이고, 공포영화의 전형적인 예상들을 마치 조롱하듯 흉내낸다(갑자기 진저가 하얀 말뚝울타리에 찔린 것처럼 보였다가 다음 장면은 손에 카메라를 들고 '피가 너무 많아!'라고 투덜대는 동생의 모습이 등장한다). 영화는 진저와 브리짓 자매가 자신들의 세계를 지배하고 있으며 공포가 개인의 정체성을 형성하고 사춘기의 불안을 놀이로 탈바꿈시킬 수도 있음을 시사한다.

다른 한편, 영화는 어느 면에서 도널드 캠벨의 해석을 충실하게 따른다. 진저는 첫 월경이 있던 날 늑대인간에게 물리고, 이렇게 해서 사춘기로 들어서는 것과 괴물이 되는 것 사이에 연결고리가 만들어진다. 희극적인 양호실 장면에서 진저는 통증을 느끼고 체모가 나기 시작한 것이 드러나지만 결국 몸에 아무런 이상도 없는 것으로 상황은 정리된다. 진저는 자신을 변호하기 위해 동생에게 이렇게 주장한다. '난 이제 생리를 시작했다구, 알겠어? 그리고 이상한 털도 났지만, 그래서 뭐! 그건 다 호르몬 분비 때문이고, 그것 땜에 더 황당하게 변할지 모르지만 그렇다고 괴물은 아냐!' 진저는 몸에 꼬리가 자라는 것을 알게 되면서 섹스와 마약, 폭력에 대한 욕구도 커져간다. 무분별한 성관계가 암시하는, 알만한 사람은 다 아는 그 위험들에 대한 언급도 진저가 콘돔 쓰는 것을 깜빡하고 상대에게 늑대인간 바이러스를 옮기는

장면에서 등장한다. 〈캐리〉의 전통을 잇는 '월경영화' 〈진저 스냅〉
은 캐리가 구현한 '복수자로 변한 희생자' 유형으로부터 확연한 감수
성의 전환을 보여준다.

〈진저스냅〉의 어조는 정확히 무어라 단정짓기 힘들다. 그리고 이
것은 부분적으로 영화를 성공적으로 만드는 요소가 된다. 늑대인간과
의 대화에서 진저는 성적 매력이 넘치면서도 다정하다. 캐리처럼 진
저 역시 비록 좀 식상한 결과로 귀결되긴 했지만 (여학생 시체를 냉동고에
숨겼던 진저와 브리짓 자매는 나중에 시체가 너무 얼어있는 것을 발견하고 할 수
없이 스크루드라이버를 써서 시체를 빼내다가 손가락 몇 개를 부러뜨린다) 자신
의 능력을 이용하여 못된 친구들에게 복수를 한다. 하지만 캐리와 달
리 진저는 절대 희생자가 아니다. 진저의 가족은 문제가 많아 보이기
는 하지만 비교적 평범하며, 진저는 몸이 야수로 변하기 전까지만 해
도 학교에서 심리적으로나 구체적 발언을 통해서나 자신과 동생을 문
제없이 변호할 수 있었다. 오히려, 진저는 십대 청춘물이 으레 억압하
곤 했던 사춘기 소녀 특유의 분노를 분명하고 또렷하게 표현한다. 진
저는 대개의 공포영화 여주인공처럼 착한 소녀가 아니다. 진저는 이
세계가 특정한 부류의 여성성만을 허락한다는 것을 일찍이 깨달았고
그것을 이용할 준비도 되어 있었다. 동생과 함께 범죄증거물 하나를
은닉한 다음, 진저는 이렇게 말한다. '여자애가 이런 짓을 할 거라고
생각하는 사람은 없어. 내 말 믿어. 여자애는 걸레, 재수, 내숭 아니면
범생이 처녀야. 세상이 그런 거니까 우린 아무 걱정 없어.' 진저는 정
해신 규칙대로 움직이거나 자신에게 기대대는 역할에 맞추기를 거부
한다. 진저와 잠자리를 하던 남자 상대가 지나치게 방어적인 태도를
취하면서 '여기서 남자the guy가 누구야?' 라고 묻자, 화가 난 진저는 '여
기 있는 이 개자식the fucking guy은 누군데? ……웃기는 원시인 새끼!' 라

마릴린 맨슨Marilyn Manson, 미디어가 만든 공공의 적인가 교묘한 자기 홍보인가? 2005.

고 쏘아붙인다. 하지만 진저의 괴물성은 위태로운 지경에 이른다. 점점 통제불능상태가 되고, 점점 인간의 형체를 잃어간다. 영화의 끝에서 진저는 죽을 수밖에 없다. 진저가 마지막으로 붙들고 있던 인간성의 끈마저 놓치고 완전히 타자, 그로테스크하고 짐승 같은 존재가 되자 은유도 무너진다. 영화는 이렇듯 괴물의 파멸로 결론을 맺음으로써 장르적 요구에 굴복하는 듯하지만, 진저가 자신의 분노를 멋지고 당당하게 표현했던 과정들은 영화의 보수적인 결말을 훌쩍 넘어서 있다. 진저는 결코 겁먹은 십대가 아니라 거꾸로 위협적인 십대였다.

겁먹은 십대에서 위협적인 십대로의 이러한 전환은 현대의 십대 고딕 작품 전반을 관류하는 특징이다. 십대들은 이제 공포의 희생자가 아니라 많은 경우 공포의 원천이 된다. 그리고 이 변화는 다음의 두 가지 흐름과도 관련되어 있다. 먼저, 십대 소년 소녀들, 특히 소녀들은 자신의 삶을 통제하는 데 있어 훨씬 능력 있는 존재들로 그려진다는 것, 그리고 십대 고딕은 1999년 콜럼바인 고등학교의 총기난사 사건 같은 청소년 폭력사건과 관련된 현실 세계의 도덕적 공황을 이용한다는 것 그 두 가지이다.

십대의 위협

콜럼바인 고교 사건이 발생한 것은 4월 20일, 다시 말해 히틀러의 생일에 일어났다. 범행을 저지른 에릭 해리스Eric Harris와 딜런 클레볼드Dylan Klebold는 콜로라도 수 덴버 교외에 사는 안락한 중산층 출신의 아이들이었다. 두 사람은 자신들이 다니는 학교의 학생 12명과 교사 1명을 총으로 살해했고 수많은 부상자를 낸 다음, 마지막에 서로를 향해 총구를 겨눴다. 미디어는 해리스와 클레볼드가 유독 검은 트렌치코트

를 즐겨 입었고 KMFDM 같은 인더스트리얼 메탈 밴드의 음악을 들었다는 주변의 이야기를 놓치지 않았다. 두 사람은 곧 고스 족이라는 꼬리표를 얻었고 이들의 폭력은 죽음과 병적인 것에 빠진 청년문화 때문인 것으로 공식화되었다. 사건 직후 덴버에서 공연을 하게 되어 있었던 자칭 '적그리스도 슈퍼스타' 마릴린 맨슨은 미디어에 의해 이 총기사건의 희생양이 되었으며, 퇴폐와 불신, 죽음에 몰입한 청년 하위문화를 대표하는 '얼굴'로서 가장 상업적으로 성공한 사례로 떠올랐다. 맨슨의 '악마적' 영향력을 타락의 원흉으로 몰아간 사회적 공방은 묘하게도 세기말의 우생학 지지자 막스 노르다우가 자신의 베스트셀러『타락』(1891-92)에서 데카당스 예술가는 감수성 예민한 관객에게 무기력한 기운을 전달함으로써 인류의 쇠퇴를 몰고 올 수 있다[23]고 했던 주장과 놀랍도록 유사한 양상을 띠었다. 하지만 해리스와 클레볼드가 실제로 맨슨의 음악을 들었는지 또는 그의 열혈 팬이었는지의 여부를 떠나, 미국의 우익기독교인들을 겨냥한 맨슨의 노련한 미디어 전략은 그가 이미 손쉽게 끌어다 쓸 수 있는 '공공의 적'의 표상이 되었음을 보여주는 것이었다. (흥미롭게도, 영국의 음악 주간지 〈뉴 뮤지컬 익스프레스〉는 2004년 '공적公敵으로서의 맨슨의 위상은 ……고작 2년 정도 지속되었을 뿐, 첫 쌍둥이 빌딩이 무너졌던 순간 함께 무너졌다'고 썼다).[24]

콜럼바인 사건에 대한 맨슨의 반응은 감각적이고 지능적이었다. 〈볼링 포 콜럼바인〉(2002)의 감독 마이클 무어가 '살인범들에게 무슨 말을 하고 싶은가'라고 그에게 묻자 맨슨은 '아무 말도 하지 않겠다. 대신 그 아이들이 해야만 했던 말을 듣겠다. 그 일은 아무도 하지 않았다'고 대답했다. 스스로 고스 족이라고 생각하는 사람들 또는 고스

23. Max Nordau, *Degeneration* (London, 1896).

24. Mark Beaumont, 'Marilyn Manson', *New Musical Express* (25 September 2004), p. 36.

법정에 선 살인 '악마' 마누엘라 루다Manuela Ruda, 2002년.

하위문화에 동조한다고 여기는 사람들은 미디어의 마녀사냥에 경악을 금치 못했다. 신문과 대안언론, 인터넷상에는 고스 문화를 옹호하고 해리와 클레볼드를 고스 하위문화와 결부시키지 말라는 내용의 글들이 쇄도했다. 특히 여기서 눈길을 끄는 부분은 글쓴이들이 하나같이 고스 족의 평화적인 성향, 문학과 문화에 대한 관심, 판타지의 중요성, 고스 문화가 악마주의 또는 일각의 더 충격적인 비난처럼 네오나치 집단과 관련되어 있다는 주장은 터무니없다는 등을 강조했다는 사실이다. 그들은 고스 족은 오히려 학교에서 대개 따돌림을 받는다고 지적했고, 미디어의 악마만들기가 몰고 올 수 있는 진짜 위험은 더 많은 십대 학생들이 또래집단으로부터 소외되고 희생되는 사태라고 목소리를 높였다. 콜럼바인 사건은 '인기 있는' 아이들이 '괴' 들을 괴롭히는 형식으로 구축되던 청춘물의 일반적인 내러티브를 역전시켰

다. 해리스와 클레볼드의 범죄는 그 아이들이 수십 년 동안 할리우드 영화가 공식처럼 읊어온, 운동부와 치어리더로 대표되는 그 건전한 미국인들의 세계를 향한 '왕따'의 복수를 재현했다는 점에서 대중의 상상에 불을 지필 수밖에 없었다.

미디어를 통해 고스 담론과 연루되었던 범죄자는 비단 해리스와 클레볼드만이 아니었다. '서독의 흡혈귀 살인마' 마누엘라와 다니엘 루다는 2002년 악마의식을 치르는 과정에서 다니엘의 동료 한 명을 살해한 혐의로 기소되었다. 다니엘과 마누엘라는 자신들이 진짜 흡혈 귀라고 확고하게 믿고 있었으며, 마누엘라의 충격적인 고스 스타일은 전 세계의 신문 일면을 장식하기에 모자람이 없었다. 영국 언론은 마누엘라가 한때 런던의 언더그라운드 고스 세계에 빠져 있었던 것에 초점을 맞췄고, 이어 십대들이 고스 하위문화와 접촉하면서 어떻게 타락할 수 있는가를 보여주는 선정적인 결론에까지 이르렀다.

이 일련의 사태들은 미디어가 범죄자들에 미치는 효과를 비판할 때마다 어김없이 등장하는 전형적인 논리들을 모두 소환시킨다. 어두운 성향을 가진 사람들은 공포를 주제로 한 영화나 록 음악, 하위문화 때문에 타락했던 것이 아니라 그것들에 매력을 느껴서 곡해하는 것일지 모른다거나, 록 스타나 하위문화를 대상으로 공공의 적을 날조하는 것은 사람들의 관심을 근본적인 사회문제로부터 돌려놓는 효과를 낳는다거나, 또는 그러한 성향을 지닌 사람이라면 대상을 가리지 않고 무엇이든 자신의 문제적 행동을 연관시킬만한 것을 찾는다는(희대의 살인마 찰스 맨슨Charles Manson이 비틀스를 마음대로 전용했던 것처럼) 등의 주장이 그렇다. 하지만 우리는 여기서 고딕 내러티브가 보다 구체적인 방식으로 작동하고 있는 것 역시 볼 수 있다. 역사적으로 고딕은 연극성, 과장, 가장假裝에 대한 것이었다. 호레이스 월폴이 스트로베리 힐을

찾은 방문객을 맞을 때 착용했던 긴 장갑, 19세기 런던의 무대에서 지킬 박사와 하이드 씨 역을 맡았던 리처드 맨스필드Richard Mansfield의 현란한 연기, 록 가수 수지 수의 정교한 의상 등이 그것을 증명한다. 그러나 이 수행적 판타지들은 원래의 의도와 달리 현실 세계의 관객들에 의해 오해를 사는 일도 생긴다. 맨스필드의 연기는 대단한 설득력이 있었기 때문에 잠시 그는 진짜 살인마 잭으로 의심을 사기도 했다. 이런 착각을 또 다시 재연이라도 하듯, 좀더 최근에는 패드리샤 콘웰이 어이없게도 후기인상주의 화가 월터 지커트Walter Sickert가 살인마 잭에 관심이 많았던 것은 자신이 바로 살인마 잭 '이었기' 때문이라고 주장하기도 했다.**25** 이것은 예술과 삶(또는 허구와 범죄)의 기본적인 차이를 무시했기 때문이거나 아니면 단순히 상상력이 부족했기 때문이라고 생각할 수 있을 것이다. 하지만 현대 고딕에서 이보다 더 우려되는 부분은 수행이 현실로 붕괴되는 것, 진정성을 위해 인공성이 포기되는 경향이다. 바로 이런 이유에서 마누엘라 루다는 흡혈귀를 흉내 내는 것만으로는 충분치 않았다. 그녀는 실제 자신이 흡혈귀라고 믿었고, 또 그에 걸맞은 행동을 함으로써 그 믿음을 현실화해야 했다. 고스 수행성이 하위문화적 정체성에 내재된 '진정성'을 향한 갈구와 충돌을 빚는다. 흡혈귀에 대한 관심과 고딕 양식의 취향이 수행과 놀이의 수준을 넘어 과잉 동일시로 발전한 것이다. 마누엘라와 다니엘 루다는 위협을 떨쳐내고자 하지 않고 위협 자체가 되려했다.

고딕의 책략을 현실로 전환시키려는 욕망은 십대 고딕을 악마화한다. 한편으로 이 욕망은 마릴린 맨슨이야말로 미국에서 가장 위험한 사람—맨슨의 입장에서 이 꼬리표는 자신의 상업적 이익에 도움이 되는 것이었으므로 기꺼이 환영했지만, 다소 따분한 영국 음악계는

25. Patricia Cornwell, *Portrait of a Killer : Jack the Ripper—Case Closed* (London, 2003).

그것에 냉소를 보냈다—이라고 외치는 언론의 분노를 생산한다. 그리고 다른 한편에서는 고정된 정체성에 대한 향수 어린 동경이 청년문화 속에 새로운 본질주의를 불어넣는다. 그 결과 캐서린 램슬랜드가 『어둠을 뚫기』(1999)에서 보여주었듯, 1990년대 미국에는 기본적으로 흡혈귀를 추종하면서도 고스 문화와는 완전히 노선을 달리한 새로운 종류의 하위문화가 등장하기에 이르렀다. 이들이 흡혈귀 정체성 그리고 흡혈귀 추종과 관련된 다양한 신념들은 적극 수용하는 것은 당연한 일이겠지만, 여기서 더 특기할 사실은 집단의 핵심구성원들이 스스로를 진짜 흡혈귀, 즉 '리얼 뱀파이어' 라고 부르면서 열혈신봉자나 단순역할수행자, 그리고 당연히 고스 족을 경멸한다는 점이다. 이 아류 집단들은 흡혈귀를 가장하는—흉내내는—것에 지나지 않지만, 자신들, 곧 '리얼 뱀파이어' 들은 피를 마시는 의식 같은 것들이 보여주듯 진정한 흡혈귀 정체성을 소유하고 있다는 것이다. 이 새로운 본질주의는 파피 브라이트의 흡혈귀 소설 『사라진 영혼』(1992)에도 반영되어 있다. 십대 흡혈귀 낫싱은 고스 족 친구들과 거리를 두며 은연중에 그 아이들보다 우월한 존재로 그려진다. 낫싱의 흡혈귀 정체성은 사회적 소외 때문에 생긴 결과가 아니라 그것을 초래하는 원인이다.[26] 곧, 우울했기 때문에 흡혈귀에 관심이 생긴 것이 아니라, 실제 흡혈귀이기 때문에 우울할 수 밖에 없는 것이다. 이것은 램슬랜드가 인터뷰했던 사람들 중 한 명이 던진 질문과 맥을 같이 한다. '자, 동기를 따져 봅시다. 맨 처음 흡혈욕구가 든 게 언제였습니까? ……흡혈귀 소설의 팬이 된 다음이었나요?'[27] 이유는 불문이다. 내 정체성은 결단코 나

26. Poppy Z. Brite, *Lost Souls* (Harmonsworth, 1994),

27. Katherine Ramsland, *Piercing the Darkness: Undercover with Vampires in America Today* (London, 1999), p. 204.

의 문화적 지식보다 앞선다.

하지만 자신들의 진정성에 대한 이런 집요한 강조에도 불구하고 '리얼 뱀파이어'들은 흡혈귀 복장을 갖추는 데도 엄청난 신경을 쏟고 있는 듯 보인다. 램스필드의 미국 흡혈귀 문화보고서는 바로 이렇게 흡혈귀로서 어떤 의상을 입어야 하는가의 문제를 집중적으로 조명했다. 임상심리학이나 철학이라는 자신의 전공분야보다는 앤 라이스의 전기집필자로 더 유명한 램슬랜드는 과거 흡혈귀 문화를 조사하다가 갑자기 의문의 실종을 당했던 수전 월시Susan Walsh의 전례를 좇아 흡혈귀 하위문화를 연구하기로 결심한다. 램슬랜드가 차례로 발견해나간 내용들 가운데 가장 인상 깊었던 것은 실제로 그들이 얼마나 따분한 사람들인가 하는 것이었다. 그녀가 만난 '리얼 뱀파이어'들이 털어놓는 판타지나 경험담은 계속 반복되는 것일 수 밖에 없었다. 아마도 이 보고서에서 가장 재미있는 대목은 램슬랜드가 흡혈귀 문화 나이트클럽에서 드레스코드와 씨름했던 일화, 그리고 위장잠입을 위해 착용해야 했던 페티시 소품들에 관한 이야기일 것이다. 처음 방문했던 흡혈귀 하위문화 클럽 '롱 블랙 베일Long Black Veil'과 관련하여 그녀는 이렇게 적는다. '입장이 허가되는 복장은 "다크 페티시, 고스, 중세, 에드워드, 흡혈귀, 고무, 또는 빅토리아 룩"이었다. 나는 검은 옷을 입었다.' **28** 조금 뒤 램스필드도 어느덧 입 속의 흡혈귀 송곳니에 익숙해졌을 즈음, 그녀는 피어싱과 문신으로 요란하게 치장한 세 명의 젊은이와 마주쳤고, 그들에 대해 이렇게 말했다.

그들은 나를 보고 그냥 넘어가긴 했지만, 내 모습이 얼마나 이상했을지 나 역시 모르지 않았다. 난 평범한 블라우스와 치마—최소한 검정색이긴 했

28. Ibid., p. 6.

다!—차림이었고, 머리도 지지거나 뾰족하게 세운 스파이크 스타일, 아니, 그것 말고도 무엇이든 좀 전에 길거리 곳곳에서 봤던 그 유별난 치장과 장식에는 아예 근처조차 가지 못한 모습이었다. 얼굴도 마찬가지였다. 나 혼자만 철저히 튀는 느낌이었다.[29]

램슬랜드는 점차 흡혈귀 문화의 치장 수법들을 습득하게 되고, 가장 난해하고 접촉하기 힘든 그 바닥 골수성원들과도 이야기를 나눌 수 있게 된다. 뉴욕의 어느 흡혈귀 문화 파티에 참석하던 날, 마침내 그녀는 '검정색 긴 집시 가발, 송곳니, 검정 벨벳 장갑, 벨벳 레이스 부츠, ……검정 벨벳 드레스, 그리고 황금 체인이 달린 오페라용 새빨간 벨벳 후드 망토'를 걸치고, 더불어 절대 빼놓을 수 없는 항목인 분장마저 완벽하게 해내는 수준에 이른다. 그리고 '날 알아보는 사람은 아무도 없었으리라 확신한다(실제 그랬다).'며 자랑스레 말한다.[30] 하지만 그녀가 만난 수많은 흡혈귀들의 외양에서도 가장 놀라웠던 점은 역시 반복성이었다. 몇 명은 '정색대로' 입었지만, 대부분은 평소 고스족과의 차별성을 그토록 예민하게 의식하고 있는 사람들임에도 불구하고 오히려 고스나 페티시 룩을 쫓아한 모습이었다. 시각적으로만 본다면 그들은 문학적, 영화적 전통에 맞추어 고수하며 모두가 검정 일색이었고, 어둠의 시간, 악마, 장례식을 연상시켰다. 이것은 스크린에서 흡혈귀를 재현할 때도 반복되는 관습이며, 고스 룩과도 그다지 달라 보이지도 않는다. 고스는 흡혈귀 추종을 실천하기 위한 시각적 지름길이 된 듯하다. 우리는 우리의 흡혈귀들이 어디서든 쉽게 알아볼 수 있기를, 정해진 의상 코드를 벗어나지 않기를 바라는 것이다. 심지어 갖가지 관

29. Ibid., p. 104.
30. Ibid., p. 144-5.

습들과 가장 유쾌한 장난을 벌이고 클리쉐라면 조금도 못 견뎌하는 흡혈귀 내러티브 〈미녀와 뱀파이어〉조차 고스 흡혈귀를 여럿 등장시켰다. 그리고 〈미녀와 뱀파이어〉가 수행성과 진정성의 이분법을 놓고 가장 씨름했던 순간 역시 바로 고스 옷차림을 어떻게 이용하는가 하는 부분에서였다.

버피와 고스

〈미녀와 뱀파이어〉는 과거 TV시리즈들에 비해 유례없이 큰 비평적, 학문적 관심을 받았다. 부분적으로 이것은 재치 있고 복잡하며 농축된 상호 텍스트적 내러티브들을 정교하게 풀어놓았다는 미덕과, 또 부분적으로는 캘리포니아의 평범한 십대들이 악의 무리로부터 세상을 구하는 존재로 선택되었다는 설정이 또래 세대의 상상세계를 정확히 포착한 듯 보였기 때문이었다고 볼 수 있다. 이 글을 쓰는 지금 시점에서 〈미녀와 뱀파이어〉시리즈는 시작된 지 채 십 년도 되지 않았지만, 이미 방대한 양의 학문적 연구성과를 축척했다. 〈미녀와 뱀파이어〉시리즈는 현대 고딕의 가능성을 다른 어느 작품보다 훌륭히 구현한 텍스트이다. 이것은 자신이 뿌리 내린 설화들과 장르적 관습에 끊임없이 질문을 던질 뿐 아니라('도플갱랜드Doppelgangland'(분신을 뜻하는 독일어 '도플갱어Doppelgänger'와 조직범죄자의 세계를 뜻하는 영어 '갱랜드gangland'를 합성한 말-옮긴이) 에피소드는 분신에 대해, 4시즌은 프랑켄슈타인 신화에 대해, '버피 대 드라큘라' 에피소드에서는 흡혈귀 역사에서 가장 위대한 그 인물에 대해 묻는다), 다른 장르들과의 게임도 서슴지 않으며('다정하게 한번 더Once More With Feeling'에서는 뮤지컬, '이야기꾼Storyteller'에서는 다큐드라마, '슈퍼스타Superstar'에서는 팬 픽션을 건드린다), 쉬지 않고 굵직한 윤리적, 존

재론적 문제들을 제기한다. 버피는 당연히 여기서 재기, 힘, 수완을 지닌 새로운 유형의 여성 아이콘으로 제시된다. 2004년 영국 교육기준청의 장학관 데이비드 벨David Bell은 버피를 학교제도에 적응하지 못한 여학생들을 위한 역할 모델로 삼자고 제안하기도 했다(여러 평론가들이 먼저 지적해 주었듯 이 장학관은 버피가 예전에 다녔던 학교에서 방화사건을 일으켰기 때문에 강제로 전학을 왔어야 했다는 사실을 깜빡했던 것 같다).31

〈미녀와 뱀파이어〉는 고딕을 십대들의 세계로 정확하게 옮겨놓았다. 소년 소녀들의 트라우마의 원형을 멀리 고딕 소설 속의 그것으로 거슬러 올라 찾음으로써 고등학교는 문자 그대로 지옥(또는 적어도 지옥문)이 된다. 별로 어울리는 것 같지는 않았지만 그래도 버피가 한때 사귀던, 별로 어울리지 않던 그 연상의 남자 친구는 진짜 흡혈귀였고, 시종일관 괴상하기만 했던 교환 여학생은 부활한 잉카 미라였다. 십대의 묵직한 존재감은 드라마의 성공을 견인하는 핵심이었기 때문에 제작진은 버피와 친구들이 대학 2학년이 되어버리자 버피의 여동생 던Dawn을 어린 예비 처단자군단과 함께 등장시키기까지 했다. 그럼에도 〈미녀와 뱀파이어〉시리즈와 고스 하위문화의 관계에는 다소 모호한 구석이 있다. 그리고 내가 좀더 심층적으로 살펴보고 싶은 부분도 바로 이것이다. 이 시리즈는 '십대 고딕'을 중심축으로 했으므로 고스 족은 이 드라마의 가장 중요한 그러나 거의 의식되지 않은 시청자이다. 하나의 드라마로서 〈미녀와 뱀파이어〉는 고스의 매력에 편승하고 몇몇 가장 인기 있는 배역들에 고스 도상학을 이용하지만, '고스' 드라마라는 평가를 내릴만한 가능성을 어느 정도 사전에 봉쇄시키고 만다.

31. Lucy Ward, 'Send in Buffy To Save Lost Girls—Ofsted Chief', The Guardian (6 March 2004), p. 12. Ofsted는 영국의 교육기준청Office for Standards in Education을 가리킨다.

공식적인 정보를 통해 밝혀진 것은 아니지만, 고스 족은 〈미녀와 뱀파이어〉에 대해 상반된 태도를 보이는 것 같다. 일부는 이 드라마를 불손하다는 이유로, 미국 고등학생 청춘물 장르에 노골적으로 영합한다는 이유로 이 드라마를 배척한다. 하지만 스파이크Spike, 앤젤Angel, 드루실라Drusilla 같은 배역을 추종하고 따라하는 십대들의 숫자도 만만치 않다. 이 점에서 〈미녀와 뱀파이어〉는 젊은 세대 사이에 고스에 대한 새로운 흥미를 불러일으킨 듯 보인다. 그리고 그 양극단 사이에는 다양한 종류의 반응들이 존재한다. 나는 여기서 이 드라마에 대한 실제 고스 족 시청자들의 의견을 꼼꼼히 살피지는 않을 것이다. 물론 나는 그 같은 시청자들이 분명히 있다고 믿는다. 영국 전역에서 지방 소도시나 대도시 어디를 가든 스파이크의 클론들이나 검정 의상에 금발 부분염색을 한 흡혈귀 추종자를 쉽게 마주칠 수 있기 때문이다. 하지만 나의 더 큰 관심은 〈미녀와 뱀파이어〉가 어떤 식으로 이 시청자들을 인정하면서 동시에 그들과 거리를 취하는가 하는 부분에 있다. 저스틴 라베일스티어도 주장했던 것처럼 〈미녀와 뱀파이어〉는 '슈퍼스타', 그리고 라베일스티어의 글이 출판된 이후에 방영되었던 '이야기꾼' 같은 자기 반영적 성격의 에피소드들 속에서 드문드문 그 시청자 팬들을 의식한다.[32] 확실히 이 드라마는 고스 문화와 손을 잡지만, 그러나 그 연대에는 마치 특정 유형의 시청자에게만 영합하는 것으로 폄하당할 것을 두려워하는 듯한 약간의 주저함이 동반된다. 고스 스타일은 드라마의 내러티브 속으로 조용히 눈에 띄지 않게 스며들어 자기 반영적인 언급과 재치 있는 대화를 탄생시키는 토내로 삭용한다.

32. Justine Larbalestier, 'Buffy's Mary Sue is Jonathan: *Buffy* Acknowledges the Fans', in *Fighting the Forces: What's at Stake in Buffy the Vampire Slayer*, ed. Rhonda V. Wilcox and David Lavery (Lanham, MC, 2002)/

'난 흡혈귀야, 내 옷을 보라구!' : 흡혈귀되기와 수행성

3시즌의 에피소드 '도플갱랜드'에서 버피의 가장 친한 친구 윌로우는 자신의 사악한 분신 뱀프 윌로우Vamp Willow와 대결을 벌인다. 한 번은 이 나쁜 윌로우로 가장한 착한 윌로우가 옷차림을 무기로 자신의 사악함을 증명해 보겠다고 떠든다. '난 흡혈귀야, 내 옷을 보라구!' 이 절규는 단순한 복장 따위로 윌로우가 진짜 흡혈귀라는 사실을 증명해줄 수는 없는 노릇이기에 시청자들의 웃음을 자아낸다. 외양은 내면의 악마성을 전달하기에는 충분치 못하다. 그럼에도 〈미녀와 뱀파이어〉는 인물의 사악함을 표현해야 할 때는 예외 없이 의상을 활용한다. 사악한 윌로우가 처음 등장하는 에피소드 '소원The Wish'에서도 이 소년 소녀들이 살고 있는 '진짜' 서니데일과 코딜리아Cordelia의 소원대로 버피가 사라진 서니데일의 차이를 나타내는 첫 번째 기표는 의상이었다. 이 또 다른 서니데일에서 최고의 멋쟁이들은 첨단 유행을 휘감고 다니는 인기 소년소녀들이 아니라, 아이로니컬하게도 이를테면 윌로우와 잰더의 약간 변형된 사도-마조히즘 '시크' 스타일 같은 옷차림을 꾸준히 고수하는 괴짜들, 곧 '긱'들이다. 괴짜들의 차림새는 학교의 공주 하모니Harmony와 그 친구들이 흡혈귀의 관심을 피하기 위해 입는 색 바랜 의상들과 대조를 이룬다. 〈미녀와 뱀파이어〉에 등장하는 모든 흡혈귀들이 고스 흡혈귀의 스테레오타입을 그대로 답습한 것은 아니지만, 사실상 주요 배역들은 대부분 어느 정도씩 그것과 연관을 맺는다. 흡혈귀 스파이크와 드루실라, 앤젤이 대표적인 예이다. 더욱이 악마 무리를 나타내는 의상을 입도록 설정된 배역에서는 그 의상이 의미하는 바에 대한 자의식과 자기 참조성이 어김없이 발견된다.

월로우를 수행성, 옷 입기의 문제와 결부시키며 내면과 외면의 분열이 주는 불안을 암시한 에피소드들은 이 외에도 많다. 이 연결은 그 자체로도 고딕의 관습을 흥미롭게 변형시킨 사례가 되지만 그보다 여기서 더욱 눈길을 더 *끄는* 부분은 월로우가 흡혈귀 타아를 수행하는 과정에서 어떤 식으로 흡혈귀 정체성의 수행적 성격을 보여주는가 하는 것이다. '도플갱랜드' 에피소드에서 착한 월로우는 자신의 사악한 분신으로 위장을 해야 했다. 곧, 복장을 갖춰 입고 흡혈귀 역할을 수행하며, 마치 주디스 버틀러가 젠더 정체성의 수행적 성격을 설명하며 예시했던 젠더 드랙과 유사하게 일종의 '흡혈귀 드랙' 쇼를 해야 했다. 버틀러는 '드랙이란 젠더 자체의 우연성뿐 아니라, 젠더의 모방적 구조를 함축적으로 드러낸다'[33]고 말한다. 흡혈귀 드랙 역시 마찬가지 방식으로 흡혈귀 정체성의 모방적 성격을 드러낸다. 그리고 이 역시 원본 없는 모방이다. 문자 그대로의 의미에서 놀랄 만큼 한치의 어긋남도 없이, 우리는 흡혈귀로 태어나는 것이 아니라 흡혈귀로 만들어지는 것이다. 진짜 흡혈귀의 신체적, 정신적인 상태는 생물학적 성별이 그렇듯 객관적으로 결정(앤젤과 스파이크는 예외이다)되지만, 흡혈귀의 정체성은 젠더에 관한 버틀러의 주장처럼 '시간에 걸친 행위의 양식화되고 시간에 걸친 반복'[34]을 통해 구성될 수 있다. 이 행위에는 패션의 실천, 다시 말해 흡혈귀 복장을 하는 것도 포함된다. 〈미녀와 뱀파이어〉의 경우, 원칙적으로 흡혈귀들은 얼굴이 변할 때만 자신의 정체가 드러난다. 흡혈귀 처단자들만 알고 있는 특별한 지식이 없으면 공격상태로 놀입하기 전의 흡혈귀는 누구도 알아보지 못한다. 그러나 이

33. Judith Butler, *Gender Trouble: Feminism and the Subversion of Identity* (London, 1990), p. 137.

34. Ibid., p. 141.

흡혈귀들 가운데 드라마의 고정배역이 되어 자주 출연하게 된 인물들은 흡혈귀로 변하기 전의 상태에서도 여전히 눈에 띠며, 여기에는 그들의 복장도 단단히 한 몫을 한다. 현재 유행하는 옷들을 각자 배역의 특성에 맞춰 입은 대다수 서니데일 주민들과는 달리, 주요 흡혈귀들의 복장은 언제나 똑같다. 어쩌면 그들의 외양이 지닌 이 무시간성이야말로 긴 세월을 살아남는 데 성공한 흡혈귀를 나타내는 표식일지 모르겠다. 실제로 1시즌의 에피소드 '지옥문에 오신 걸 환영합니다Welcome to the Hellmouth'에서 버피가 상대 흡혈귀를 보고, 좀 있으면 재로 변해 사라질 존재임을 눈치 챌 수 있었던 것도 그가 1980년대 복장을 했기 때문이었다. 이에 반해 스파이크와 앤젤, 드루실라의 복장은 역사적 고증은 다소 부정확할지언정(회상장면에서도 이 부정확함은 마찬가지이다) 일종의 시대의상이나 다름없다. 이것은 고스 하위문화 안에서도 공통적으로 그리고 다소 느슨한 형태로 발견되는 시대의상의 재활용과 일치한다고 해석할 수 있을 것이다.

오래 살아남을 흡혈귀들은 잠깐 등장해서 금방 처치되는 동료들과는 달리 각자 자신의 특성에 맞추어 함축성 강한 복장을 한다. 특히 스파이크와 드루실라의 화려함은 그들의 악마성을 표현하기 위한 연극적 장치이며, 이 악마들의 제복에 독특한 개성을 더한다. 작가이자 제작자로도 관여한 마티 녹슨은 스파이크와 드루실라의 복장에 대한 영감을 펑크아이콘 시드와 낸시Sid and Nancy로부터 얻었다고 말했지만,[35] 누가 보더라도 이 맥락에서 말하는 펑크는 고스 하위문화에 무척이나 근접한 것이므로 그들은 고딕화된 시드와 낸시이다. 두 사람

35. 〈Buffy the Vampire Slayer Season Two DVD Collection〉(2001)에 실린 마티 녹슨Marti Noxton의 인터뷰, 초기 고스 문화는 펑크의 마지막 세대와 겹친다. 1970년대 말의 펑크 문화에서 탄생한 수지 앤 더 밴쉬즈 같은 밴드들도 한참 뒤에야 고스 록 밴드로 분류되었다.

에게는 광기와 맹목적인 허무주의로 치닫는 자의식적이고, 바로크적 요소가 가득하다. 하위문화 저항아들, 그들은 권위와 전통을 빈정댄다. 하지만 그 반항 속에서 흡혈귀의 다른 스테레오타입들에 순응한다. 스파이크와 드루실라는 2시즌의 에피소드 '거짓말Lie to Me' 이 묘사했던 흡혈귀 추종자 군단들이 동경해마지 않았을 모습들을 판에 박은 듯 재현한다. 두 인물은 '흡혈귀적인 것' 을 수행한다고 할 수 있으며, 또한 이 흡혈귀적인 것 자체의 인공성 때문에 그들의 캐릭터는 더 효과적이 된다. 앤 라이스의 소설 『퀸 오브 뱀파이어Queen of the Damned』 (1988)에서 부활했던 고대 흡혈귀는 벨라 루고시처럼 옷을 입으면 훨씬 많은 수확을 올릴 수 있겠다는 것을 깨달았다. 기호로서의 흡혈귀가 보드리야르적인 전환을 거쳐 진짜 흡혈귀보다 더 실재적이 된 것이다. 스파이크와 드루실라는 수행적인 흡혈귀 자아의 정수를 보여준다. '잠 못 드는 밤Restless' 에피소드에서 자일즈Giles는 스파이크가 파파라치 무리 앞에서 포즈를 취하고 있는 꿈을 꾼다. 이 흡혈귀 보깅 voguing(양식화된 포즈들의 연속으로 구성된 춤 - 옮긴이)은 스파이크의 수행을 몇 개의 양식화된 몸짓으로 결정화시키고, 그럼으로써 버틀러의 '신체의 반복된 양식화' 를 노골적으로 연상시킨다. 유사하게, '거짓말' 에피소드에서 드루실라는 버피와 친구들을 처음 만나던 날 하얀색 엠파이어라인의 드레스를 입고 있었다. 18세기 말에 유행했고 특히 고딕 소설의 여주인공과 반反여주인공이 전형적으로 택했던 이 패션이 활용―이는 의심의 여지없이 고딕적인 자의식성의 일면이다―된 것이다. 물론 드루실라의 흡혈귀 연령을 따져본다면 이것은 분명한 시대착오적이었다. 그럼에도 따옴표 속의 흡혈귀, 스파이크와 드루실라는 매우 설득력―배우 줄리엣 란다우Juliet Landau의 런던 토박이 억양과 더불어―이 있다. 하지만 대다수의 흡혈귀들은 그렇지 못하다. 5시즌

초반에 버피는 드루실라에게 이렇게 말하지 않는가. '자기가 레스타라고 우기는 뚱땡이 흡혈귀들을 하도 봐서 말이야.'

'더 얼빠진 복장은 없나 보지?' : 복장과 하위문화 지위

앞서 캐서린 램슬랜드의 조사보고서가 보여준 바대로, 무엇이 진정한 흡혈귀를 구성하는가의 문제는 현대 고스 공동체에 대한 연구에서 중심을 차지한다. 램슬랜드의 설명이 미국의 흡혈귀 추종 하위문화를 대변한다고 단정하고 싶지는 않지만, 그녀의 묘사처럼 진정한 하위문화적 정체성을 둘러싸고 전개되는 주장들은 하위문화, 특히 고스 문화연구영역에서 흔하게 목격되는 특징이다. 〈미녀와 뱀파이어〉 시리즈 가운데 흡혈귀의 진정성과 화려한 복장 간의 줄타기를 직접적으로 다룬 것은 '거짓말' 에피소드이다. 이 에피소드에서 버피는 흡혈귀 추종자들에게 흡혈귀란 그들이 믿고 싶어하는 바처럼 낭만적이고 '고귀한' 존재가 아니라는 것을 보여줌으로써 그들의 환상을 깬다. 드라마에서 흡혈귀 추종자들의 구체적인 모습은 고스 족으로, 그리고 어떤 유형들—앤젤은 시청자들에게 '전에도 이런 유형을 본 적이 있지'라고 말한다—의 대표로 그려진다. 그들은 고스 나이트클럽처럼 꾸민 지하실에서 살고, 그 안에서 고스 음악을 들으며, 벽에 흡혈귀 영화를 상영한다. 의상 역시 추종자 무리의 여자 우두머리 샨타렐Chantarelle의 차림처럼 매력적이고 비교적 정상적으로 보이는 스타일에서 남자 우두머리의 우스꽝스러운 망토와 주름에 이르기까지, 다양하게 고스 언더그라운드 문화의 복장을 차용한다. 물론 버피는 그 망토와 주름을 보고서는 기가 막힌다는 듯 '더 얼빠진 복장은 없나 보지?'라고 비아냥거린다. 사실 이들의 의상은 좀 얼빠져 보이긴 한다.

하위문화 스타일의 정확한 재현이라기보다는 차라리 핼러윈 의상에 가깝다. 하지만 이 짧은 대화에서 버피가 유행하는 주류 스타일과 비주류 스타일에 영향을 미치는 이들 간의 관습적인 구분을 그대로 반복하고 있는 것은 흥미롭다. 흡혈귀로 '받아들여지기' 위해 고군분투했던 램슬랜드의 모습이 윌로우와 잰더가 흡혈귀 추종자 클럽에 들어섰을 때 느꼈던 불편함과 겹쳐지면서 다시 떠오른다. 윌로우는 이때 씁쓸한 아이러니를 담아 이렇게 말했다. '우리는 금방 묻히게 될 거야. 누가 우리더러 눈에 띤대. 절대 아냐.' 이 에피소드는 복장의 차이라는 수사를 동원하여 서로 다른 수준의 소속과 사회적 지위가 복합적으로 도전받고 강화되는 광경을 의도적으로 묘사한다. 하지만 드라마가 이렇게 복식을 통한 구별짓기를 극화하는 과정에서 고스 족은 최악으로 전락해버렸다. 고스 족은 다분히 부정적인 시각에서 묘사된다. 드라마는 시청자들을 묘한 위치에 놓는다. 한편으로 그들은 이 추종자집단을 자기 현혹에 빠졌고 '쿨' 하지 않은 아이들로 보도록 유도되지만, 다른 한편으로는 '알 건 알고 있는' 특권자 부류, 흡혈귀의 '진실' 을 인식하고 있는 부류라는 자리에 놓이기도 한다. 이 과정은 고스 족이 아닌 시청자들의 눈에는 아무런 곡해나 문제가 없이 진행된 것처럼 보일지 모른다. 하지만 고스 시청자들에게는 좀더 복잡한 파장을 미칠 것이다. 그들은 당연히 그럴 테지만, 완전히 소외당하지 않으려면 이 추종자 무리를 열등하거나 자격미달의 고스 족으로 간주하고 등을 돌려야하는 것이다.

　사실 이것은 하위문화가 작동하는 데 있어 없어서는 안 될 장치이다. 진정성에 대한 추구는 위계를 구축하고, 하위문화 자본이나 몰입도가 불충분한 성원을 퇴출시키는 것으로 귀결된다. 샨타렐과 그 친구들은 분명히 자신들의 하위문화 정체성에 누구보다 열심히 몰입했

지만, 우두머리의 핼러윈 스타일 복장이 시사하듯 사라 손튼Sarah Thornton이 부르디외Bourdieu를 따라 '하위문화 자본' —자신들의 하위문화 지위를 알려주는 내부자들의 지식—36이라 명명했던 것을 결여하고 있다. 그런가 하면 '진정한' 흡혈귀는 자의식을 결여했다는 이유로 은근히 조롱을 받는다. 흡혈귀 추종자들은 진짜 흡혈귀들이 어떤 옷을 입는지 전혀 모른다고 주장했던 앤젤은 자신과 똑같은 옷을 입은 한 젊은이의 반박에 금방 부딪힌다. 앤젤의 특징적인 검정 의상은 다소 고급스럽긴 하지만 여전히 고스다운 요소가 있다. 그런 의미에서, 이 에피소드는 이중적 담론을 가능케 한다. 한편으로 고스 족은

36. Sarah Thornton, *Club Cultures: Music, Media and Subcultural Capital* (Cambridge, 1995).

자기 현혹과 우스꽝스러운 패션에 빠진 존재들로 거부되지만, 다른 한편에서는 주요 흡혈귀 배역들의 매력과 카리스마를 통해 고스 문화의 위신이 회복되는 것이다.

'흡혈귀 변신이 왜 저 모양이야?' : 고스 스타일의 회복

회복의 과정, 다시 말해 〈미녀와 뱀파이어〉 속으로 고스가 다시 잠입하는 과정은 윌로우가 악의 세계를 여행하면서 신체와 의상의 극적인 변화를 겪는 6시즌의 마지막 세 에피소드 속에서 진행된다. 이 변화에 대해 잰더는 촌철살인 같은 한마디를 던진다. '흡혈귀 변신이 왜 저 모양이야?' 이 대사를 통해 잰더는 십대 영화에 흔히 등장하는 변신 모티브를 지시한다. 이는 '각' 들이 마침내 일반적인 세계로 입문하게 되는 것을, 반항적인 십대가 마침내 고상한 주류문화로 회군하는 것을 알리는 복장의 변화이다. 이를 말해주는 사례는 〈블랙퍼스트 클럽〉에서 〈쉬즈 올 댓*She's All That*〉(1999)에 이르는 십대 영화 속에 풍부하게 포진해 있다. 패션의 실천으로서의 변신은 궁극적으로 19세기 의학사진에서 그 뿌리를 찾을 수 있다. 당시 성형수술 '전'과 '후'의 사진들은 의학적으로 결핍된 주체가 정상적인 사회규범 속으로 조작 또는 회복되어가는 개선 내러티브를 생산하는 데 쓰였다. 의학적 명분까지는 없다 할지라도 십대의 변신 역시 매우 유사한 기능을 수행한다. 그것은 자아 개선이라는 주류사회의 윤리, 도덕적인 복장으로 외관을 갖추라는 패션의 정언명령을 쫓아 '더 나은' 자아, 함축적으로는 더 정상적인 자아를 만들어 가는 기회를 제공하는 것이다.

윌로우의 '흡혈귀 변신'은 지금껏 우리가 보아왔던 평범한 자기 개선과정과 반대이다. 윌로우의 변화는 그녀의 차이, 사회성 부족, 절

망을 강조한다. 평범한 십대 영화에서 고스 족 소년 소녀가 관습적으로 평범한 보통아이로 바뀐다면, 윌로우의 변신은 전혀 반대방향으로 진행되고 이것은 6시즌에서 의상이 보헤미안 시크 스타일에서 일종의 고스 파워드레싱(자신의 지위나 힘, 능력을 강하게 드러내는 옷차림-옮긴이)으로 바뀌는 것과 함께 한다. 개선의 내러티브가 퇴폐와 타락의 내러티브로 꼬이고, 또래끼리 힘을 합쳐 해내곤 했던 변신이라는 모티브가 내면적이고 유아론적인 변화로 추락한다. 관습적 의미에서 그 변신이 목표로 삼는 가장 바람직한 결과인 '마술적' 변신이 이번에는 문자 그대로의 의미에서 실현되어 버린 것이다. 앞선 다섯 개 시즌에서 그토록 유쾌하게 탐색했던 대상, 악마성과 그것의 성공적인 수행 사이의 구분은 갑자기 주저앉는다. '악몽Nightmare'과 '잠 못 드는 밤' 같은 이전 에피소드들에서 수행과 정체성에 대해 깊이 고민했던 윌로우는 이제 '진정한' 분노와 초자연적인 힘에 가까이 다가갈 수 있게 되었고, 그 힘과 차이는 윌로우의 피부, 머리카락, 의복의 표면과 그 깊숙이까지 각인된다. 피부를 통해 마술서적들의 내용을 흡수한 윌로우는 더 이상 마법을 수행하지 않는다. 그녀 '자체'가 마법이기 때문이다.

어느 정도 우리는 이처럼 다크 윌로우의 고스 정체성에서 수행성이 무너진 것을 퇴보적인 행보로 간주할 수 있을 것이다. 그것은 앤젤러스Angelus, 스파이크, 드루실라, 그리고 심지어 3시즌의 사악한 윌로우마저 지녔던 좀더 수행적인 고스 정체성의 전복성과 유희성의 위축일지 모른다. 그리고 '거짓말' 에피소드의 마지막 장면에서 자일즈가 위로 삼아 했던 거짓말, '나쁜 놈은 뾰족한 뿔과 검정 모자 때문에 항상 눈에 띄지' 라는 대사를 떠올리게 될지 모른다. '악당Villains'과 이후의 두 에피소드에서 〈미녀와 뱀파이어〉는 어느 때보다 이 거짓말을 확인시키면서 끝을 맺는다. 스파이크와 드루실라에게서 그랬듯, 고스

의상은 매우 '눈에 띄는' 악마, 쉽게 알아볼 수 있고, 친숙한 도상을 나타내는 표식이 된다.

그러나 이런 생각은 다크 윌로우의 모습이 사실 너무 멋져 보였다는 부정할 수 없는 사실 때문에 약간 복잡해진다. '거짓말' 에피소드의 '얼빠진' 추종자들이나 6시즌 '지옥의 종Hell's Bells' 에피소드에 나왔던 스파이크의 그 불유쾌한 데이트 상대와는 전혀 딴판으로, 윌로우의 의상은 힘과 성적 매력으로 충만하다. 그것은 현란한 언더그라운드 스타일이라기보다는 차라리 1990년대적인 디자이너 고스 룩이다. 윌로우의 의상은 알렉산더 맥퀸과 올리비에 데스켄스Olivier Theyskens 같은 디자이너들이 제시한 세기말적 고급 패션을 연상시킨다. '다크 윌로우'의 의상은 분명히 3시즌의 사악한 윌로우 의상을 재활용했지만, 그러나 성적 판타지나 하위문화 스타일의 세계로부터 조금 물러나 오히려 진지하고 세련된, 특히 성인의 힘을 보여주는 데 초점을 둔 형태로 재탄생했다. 드라마는 고급 패션의 렌즈로 걸러낸 고스 룩을 제시함으로써, 다시 한번 고스와 미묘하게 거리를 취하면서 고스를 이용한다. 〈미녀와 뱀파이어〉가 관습적인 변신 모티브를 비틀면서 회복시킨 것은 고스족이 아니라 고스 자체이다. 결국, 이 드라마는 '십대 고딕'의 스테레오타입에는 반기를 들지만 고스가 제공하는 생생한 복식 어휘는 받아들이는 방식을 통해 두 마리 토끼를 모두 잡는데 성공하는 것이다.

그러므로 〈미녀와 뱀파이어〉 안에는 대중오락으로서의 고딕과 하위문화 스타일로서의 고스가 서로 충돌을 일으킨다. 이 대립을 쉽게 해결할 수 있는 길은 없다. 의미를 비워버리는 충동과 싶이를 향한 투쟁 사이의 긴장은 현대 고딕의 특징적인 모습이다. 하지만 그 고딕을 소비하는 구체적인 양상 간에는 차이들이 존재한다. 그리고 다음 장에서 우리는 이 문제에 대해 접근할 것이다.

토드 브라우닝Tod Browning 감독의 〈드라큘라*Dracula*〉(1931)에서 주인공을 맡은 벨라 루고시의 스틸 사진.

4

고.딕.쇼.핑.

고딕을 소비하기 | 오싹한 설득자 | 고딕 지폐를 찾아서

4

고딕 쇼핑

고딕을 소비하기

고딕의 역사는 줄곧 소비의 역사와 결부되어 왔다. 그것은 고딕 소설을 전혀 본질적인 가치가 없는 창작물로 치부하며 사치와 결부시켰던 18세기부터, 1963년 벨라 루고시의 이미지를 두고 벌어졌던 법정공방에 이르기까지 한결 같았다. 당시 유니버설 스튜디오는 작고한 지 얼마되지 않은 이 〈드라큐라〉스타의 이미지를 수익 짭짤한 상업 활동에 사용할 수 있는 권리를 얻고자 고인의 가족을 상대로 소송을 벌인 바 있다. 결정적으로 법정은 유니버설 측의 손을 들어 주었고, 증인들은 논란이 된 문제의 사진에서 루고시가 거의 드라큘라 분장을 하지 않은 상태였음에도 불구하고 사진 속 배우가 루고시인지 알아보기 힘들었다고 주장했다. 배우 자신의 이미지가 아니라 마케팅 이미지가 더 '진정성' 있는 것으로 결론이 났다. 이 재판은 데이비드 스칼이 『할리우드 고딕』에서도 이야기했다시피 그 자체로 일종의 포스트모던 고딕 텍스트였다. '이미지가 드라큘라/도리언 그레이적인 분신처럼 배우를 고갈시키고, 그는 죽었다가 부활하며, 그의 혼령은 경제

적 착취를 목적으로 어린이들을 끌어들이고 현혹시키는 데 이용된다. 흡혈귀주의와 소비주의가 뒤섞인다. 하나가 다른 하나를 잉태한다.'1

그러나 21세기에 접어들면서 고딕을 직접 팔거나 다른 상품의 판매에 이용하는 수단들은 그 어느 때보다 다양화되고 복잡해진다. 거기에 미묘한 함축성까지 보태졌다. 그렇다면 고딕적인 쇼핑이란 어떤 것인가? 그저 고딕적인 제품을 사면되는 것인가 아니면 고딕 특유의 소비양식이 따로 있는가? 이것은 대답하기 쉽지 않은 문제이다. 공포영화의 대가 조지 로메로 감독의 〈시체들의 새벽〉(1979)은 뇌사상태나 다름없는 좀비들이 뮤잭 유선 음악방송을 배경으로 멍하니 쇼핑몰을 어슬렁거리는 모습을 보여줌으로써 넋 나간 소비형태를 희극적으로 표현했다. 그리고 롭 래섬은 우리의 '소비문화'가 일찍이 마르크스가 자본에 대해 묘사했던 내용, 곧 자본이란 그것을 생산하는 노동자들의 생명을 빨아먹는 흡혈귀라는 비유와 결코 멀지 않은 선상에 있음을 보여주었다. 래섬은 '문화적인 노동양식으로서의 청년소비'를 마르크스의 19세기 공장노동자의 위치에 놓는다.2 그는 21세기에서 '소비하는 청년'은 변증법적 이미지가 되었다고 주장한다. 그들은 끊임없이 소비를 재촉하는 명령 아래 있기도 하지만, 반대로 영화와 텔레비전, 패션과 광고 이미지를 통해 거듭해서 쾌락의 제물로 제공됨으로써 소비의 대상이 되기도 하는 것이다. 래섬에 따르면 현대 대중문화가 흡혈귀와 사이보그에 애착을 보이는 것은 실제로 마르크스적 논리의 무의식적인 표현이다.

1. avid J. Skal, *Hollywood Gothic: The Tangled Web of 'Dracula' from Stage to Screen* (London, 1992), p. 165.

2. Rob Latham, *Consuming Youth: Vampires, Cyborgs and the Culture of Consumption*(Chicago, 2002), p. 25.

흡혈귀 사이보그의 존재가 지닌 힘은 실로 엄청난 것이어서 사실상 현대 청년문화는 무의식적으로 그것을 그 자체의 견지에서 이해하는 단계에 이르렀다. 대중적인 흡혈귀와 사이보그 텍스트들은 마르크스가 자본주의의 자동화를 비판했을 때의 기본 틀을 효과적으로 구체화시킨다. 다만 그 자동화는 이제 공장이라는 공적영역에서 소비와 '라이프스타일'이라는 사적영역으로 옮겨온 것뿐이다. **3**

앞에서도 언급했듯 고딕과 포스트모던 사이에는 많은 유사성이 있다. 고딕은 후기자본주의의 조건에 훌륭하게 적응했다. 또한 나는 계몽주의적 자본주의가 고딕 소설의 창작을 가능케 했다는 클러리의 주장도 인용한 바 있다. 오직 미신을 내친 문화만이 그 미신을 대량소비에 걸맞은 오락형태로 전환할 수 있었다는 의미였다. 나아가 크리스 볼딕에 따르면, 마르크스가 부르주아에 대해 묘사했던 내용 역시 고딕 특유의 맥락과 조응하는 면이 없지 않아 보인다.

무언가에 시달리고 '사로잡힌' 계급, 잉여가치를 산출하는 노동력이 되기는커녕 잉여가치에 대한 갈망을 통제할 수 없게 된 계급, ……이 새로운 시각에서 본다면, 세계를 지배하는 부르주아는 자신이 탐닉하는 것에게 쫓기는 존재, 도망자— '방랑하는 유대인'(최후의 심판 날까지 정착할 수 없는 운명을 지녔다는 전설상의- 옮긴이) 또는 빅토르 프랑켄슈타인 자신과 같은—이며, 제 스스로 불러냈으나 자신보다 더 강한 악마의 손아귀에 붙들려 있다. **4**

3. Ibid.
4. Chris Baldick, *In Frankenstein's Shadow: Myth, Monstrocity and Nineteenth-century Writing* (Oxford, 1990), pp. 127-8.

2005년 4월 휘트비 고딕 주간 축제에서 만난 현대 고스 스타일.

모델 에이미 멀린스Aimee Mullins,
〈데이즈드 앤 컨퓨즈드*Dazed and Confused*〉
1998년 9월호.

거울 상자에 갇히다: 패션 속으로 들어온 고딕의 감금 모티브. 알렉산더 맥퀸Alexander McQueen의 2001년 런던 패션위크 쇼.

이 비유를 따르자면, 후기자본주의 문화는 노동자의 피를 빨아먹던 19세기 공장의 소유주들이 역시 흡혈방식으로 자기 복제되는 상품들에게 밀려남으로써 가능해진 문화이며, 또한 그것의 근본동력인 소비 강박은 서구의 소비자들이 집단적으로 어떤 것에 홀려있음을 보여주는 것이 된다. 그리고 고딕은 이러한 시대정신을 표현할 수 있는 매우 시사적인 양식을 제공할 수 있는 듯 보인다.

이번 장에서 우리는 몇몇 구체적인 사례를 통해 고딕과 소비주의의 상호교차를 가능케 하는 수단들을 살펴볼 것이다. 21세기에는 고딕을 주제로 한 상품들이 도처에 넘쳐나기 때문에, 고스 하위문화에 참여하던 하지 않던 우리는 고딕을 라이프스타일의 하나로 손쉽게 선택할 수 있다. 록 스타 셰어Cher는 다양한 고딕 가구를 디자인했고, 로렌스 르웰린 보웬은 BBC 2의 프로그램 〈취향〉에서 고딕 시리즈를 편성하면서 자신의 캠프 네오댄디즘은 월폴과 와일드의 의도적인 모방이라고 했다. 고딕 풍의 부엌을 꾸민 〈취향〉의 출연자들('매장에서 보자마자 당장 구입했답니다')은 주류, 부르주아, 상류사회에 속하는 사람들이었으며, 당연히 2002년 서독에서 유죄판결을 받은 소위 '흡혈귀 살인마들'이나 일 년에 두 차례 휘트비 고딕 주간 축제에 모여드는 고스 족과는 일말의 공통점도 없었다.[5]

그러나 휘트비 고딕 주간 축제의 참가자들에게는 그들만의 쇼핑방식이 있다. 영국의 지역 고스 문화를 연구한 폴 호드킨슨은 하위문화 소비자들이 구사하는 다양한 전략들을 소개한다.[6] 가장 흔하게 소비되는 품목은 의상, 분장도구, 장신구, 음악처럼 하위문화 지위를 부여하거나 높여줄 수 있는 것들이다. 조사대상이 된 젊은이 절대다수

5. Taste 1: Gothic, BBC 2, 2002년 1월.

6. Paul Hodkinson, *Goth: Identity, Style and Subculture* (Oxford, 2002).

가 전문매장에서 이 같은 용품들을 구입하고, 나머지는 우편주문이나 온라인 주문, 아니면 일반 상점에서 적당한 물건을 찾아 부분수정을 요구하거나 직접 수정하는 등의 방법으로 보충한다. 호드킨슨이 판단하기에, 고스 틈새시장은 자체 안에 포함한 내부 생산자들의 손을 통해 목표 소비자들의 구미에 맞도록 조정됨으로써 독립적이고 완전해졌으며, 이 완전성은 고스가 하위문화 집단으로서 응집력과 오랜 수명을 유지하는 데 중요한 요소가 되어왔다.

하지만 나는 고딕 제품의 시장은 이보다 좀더 복잡하며, 그 소비자 역시 서로 겹치면서도 동시에 매우 섬세하게 구분되는 집단들을 형성하고 있다고 주장하고 싶다. 테드 폴헤머스는 1994년에 쓴 글에서 고스는 음울하고 병적인 것에 대한 특유의 집착 때문에 결코 주류사회가 전유하지 못했던 몇 안 되는 하위문화 가운데 하나라고 말했다.[7] 하지만 그의 주장은 조금 성급했던 듯싶다. 주류문화 역시 고딕을 소비할 수 있는 준비를 점점 더 갖춰가고 있는 듯하기 때문이다. 1990년대 말이 되자 알렉산더 맥퀸이나 장 폴 고티에Jean-Paul Gaultier 같은 유명 디자이너들은 고딕 이미지를 디자인에 접목하기 시작했다. 그 중에는 고스 하위문화로부터 직접 영감을 받은 듯한 작품도 있었고, 고딕 담론에 대한 어느 정도 지적인 고찰을 통해 탄생한 작품들—특히 맥퀸과 그의 동료 보석 디자이너인 숀 리안Shaun Leane의 작업—도 있었다. 캐롤라인 에반스는 현대의 패션디자인이 어떤 식으로 과거의 파편들을 재활용하며 억압된 것의 귀환을 종용하는지를 다룬 바 있다. 현대 패션에서는 '역사의 편린들이 새로운 구성체를 이루고 표면화되어 현대적인 상징들로 작동하곤 한다'[8]는 것이다. 에반스는 맥퀸의 작품(그의 이름을 딴 브랜드뿐만 아니라 지방시가 디자인한 작품전체를 포함

7. Ted Polhemus, *Street Style: From Sidewalk to Catwalk* (London, 1994), pp. 97-9.

하여)을 이 과정의 전형적인 사례로 보며, 특히 맥퀸의 1999년도 봄여름 컬렉션에 흥미를 보인다. 당시 패션쇼에서는 미국의 장애인 육상 선수이자 패션모델인 에이미 멀린스가 맥퀸이 직접 그녀를 위해 디자인한 의족을 착용하고 나왔고, 모델 샬롬 할로우Shalom Harlow는 '갑자기 혜성처럼 패션쇼 무대에 등장한 험상궂은 공업용 페인트 분사기 두 대가 그녀의 하얀 드레스에 눈이 시릴 정도의 녹색과 검정색을 분무하는 동안 턴테이블 위에서 뮤직박스 인형처럼 뱅글뱅글 돌았다.' 9 비록 맥퀸의 몇몇 컬렉션들(이를테면 단테나 잔 다르크, 〈악마의 키스The Hunger〉와 〈샤이닝The Shining〉 같은 컬트 공포영화로부터 영감을 받았던)처럼 공공연히 고딕을 표방하지는 않았지만, 이 쇼에서 제시한 인체와 자동화의 자리바꿈은 현대적인 섬뜩함을 아주 구체적인 방식으로 불러일으킨다. 에반스는 이렇게 지적한다.

유기체를 비유기체와 병치(인형을 모방하는 모델, 인간의 동작을 모방하는 페인트 분사기, 인간의 수행능력을 높여주는 인공다리)시킨 이 컬렉션은 주체와 객체의 관계를 비틀고, 마르크스가 말한 19세기적 상품교환을 연상시킨다. '사람과 사물이 가상을 거래한다. 사회관계가 사물관계의 성격을, 상품이 인간의 능동적 행위능력을 띤다.' 두 젊은 여성의 모습 속에서 마르크스의 유령들은 날개를 퍼덕이며 소외, 물화, 그리고 상품물신주의의 구체화된 형태로서 20세기 말 다시금 생명을 얻는다. 10

8. Caroline Evans, 'Yesterday's Emblems and Tomorrow's Commodities: The Return of the Repressed in *Fashion Imagery Today*', in *Fashion Cultures: Theories, Explorations and Analysis*, ed. *Stella Bruzzi and Pamela* Church Gibson (London and New York, 2000), pp. 93-113 (p. 106).

9. Ibid., p. 107.

10. Ibid.

전체적으로 컬렉션은 인체의 구성된 성격을 겨냥했다. 맥퀸이 모델의 몸에 맞춰 형태를 뜬 가죽 '보철' 코르셋에는 그것을 입은 사람의 가슴과 유두를 대신한 듯한 형상을 지녔지만, 결코 이음새 하나 없는 매끈한 완성품이 아니라 프랑켄슈타인 박사의 괴물을 연상시키는 흉터와 바느질자국이 있었다. 이런 방식으로 제시된 신체는 인공적이지만 묘하게도 유기체적이며, 보호용 외피이면서도 그 용도에 어긋난 훼손의 표식을 지녔고, 절대 만질 수 없도록 해 놓은 순간에조차 강렬히 살의 감각을 환기시킨다. 무엇보다도, 맥퀸의 코르셋은 의복을 통해 표면으로서의 신체를 생산했으며, 그럼으로써 이브 세즈윅이 고딕의 가장 두드러진 특징으로 꼽았던 깊이에의 부정과 연루된다.[11]

맥퀸의 2001년 봄여름 컬렉션 쇼는 고딕 이미지를 새로운 극단으로 몰고 갔다. 모델들은 양면거울들로 둘러친 공간 내부를 걸어 다니도록 했고, 관객은 그들을 볼 수 있었지만 모델들은 자신들의 모습밖에 볼 수 없도록 무대를 디자인했다. 나르시시즘적인 분신과 관음증의 절묘한 결합이었다. 쇼가 막바지에 이르면 무대 한가운데 놓여 있던 유리상자의 두 면이 열리면서 나방 떼에 둘러싸인 가면 쓴 나체의 모델이 등장한다. 언뜻 조엘 피터 위트킨의 이미지가 떠오르지 않을 수 없는 장면이다. 휘트킨의 사진처럼 맥퀸의 이미지도 혼란스럽고 비분절된 욕망을 불러낸다. 맥퀸이 관객에게 제공한 것은 스러져가는 패션의 스펙터클이었다. 옷들은 이미 마모되어 바스러질 듯하고, 모델들은 패션을 소비하는, 살아 있는 행위자들이다. 상자의 열림은 또한 번데기에서 성충이 나오는 순간―그리고 무서운 비밀들이 담겨 있

11. Eve Kosofsky Sedgwick, *The Coherence of Gothic Conventions*, revd. edn (London 1986).

는 판도라의 상자가 열리는 것—을 은유한다. 멋진 여성이 상투적으로 나비에 비유된다면 나방은 그 클리셰의 더 어둡고 사악한 측면을 함축하는 것으로 볼 수 있으며, 사방을 둘러친 이중거울들은 패션 자체가 고딕적인 '감금'의 행위자가 되는 상황을 연출하는 듯하다. 맥퀸을 통해 패션은 숨은 의미를 향해 손짓하는 듯 보이는 한편에서 스스로를 자기 반영적으로 가리키는, 오직 완벽한 표면들만을 반사하는 고딕 스펙터클로서 제시되었다.

맥퀸의 의상과 같은 디자인들은 역으로 중저가 대중 브랜드에도 영향을 미쳤다. 그 결과 최신 유행 패션 상품을 구비한 영국의 전국 체인 매장 '톱숍Top Shop'에서 해적표시모양의 팔찌들을, 비슷한 유형의 '리버 아일랜드River Island'에서 해체된 빅토리아풍 블라우스를 사는 일이 가능해졌다. 개별 고스 족 소비자는 대중 패션에서 일어난 이런 추세를 무시함으로써 자신이 속한 하위문화의 굳건한 아성을 표현했을지도 모르고, 아니면 입맛에 맞는 대중 브랜드 매장을 발견하는 이 드문 기회를 열광적으로 수용했을지도 모른다. 그렇지만 막상 옷을 걸치고 난 뒤에는 이 두 가지 전략을 어떻게 구별할 수 있을까? 이 대중 패션 속의 고딕주의는 1970년대 후반 등장한 직후 곧바로 주류문화 안으로 편입되었던 펑크와는 조금 시나리오가 다르다. 물론 이론의 여지가 있을 수 있겠지만, 결국 펑크스타일은 말콤 맥클라렌Malcolm McClaren과 비비안 웨스트우드Vivienne Westwood의 합작품이었다. 펑크가 주류 패션으로 영입된 것은 거리에서 출생신고를 마친 뒤 채 18개월도 지나지 않은 시점이었다. 펑크 이후 4반세기가 조금 넘는 시간이 흐르는 사이 최신 유행의 흐름이 국제적으로 노출되는 양상과 빈도는 전례 없는 수준으로 가속화되었고, 이 같은 현상에는 유행을 찾아내는 전문 직업인과 이미지 데이터베이스뿐만 아니라 인터넷이라는

2000년 아카데미 시상식에서 베르사체 드레스를 입은 안젤리나 졸리Angelina Jolie.

존재의 힘도 컸다. 이제는 일단 거리에 새로운 룩이 거리에 보이면, 그로부터 몇 시간 뒤 디자이너들의 컴퓨터 스크린을 통해 전 세계에 공개되는 일이 가능해졌다. 그러나 이 같은 추세와는 사뭇 동떨어지게도, 고스 룩은 패션 세계에 모습을 보이기 거의 20년 전부터 확고한 존재감을 지니고 있었다. 하위문화의 역사에서 본다면 이것은 긴 시간이 아닐 수 없다. 게다가 고스 룩은 이미 자체가 다른 스타일—시대의상, 페티시 의상, (천사 날개라든가 사이보그 고글 같은) 가장 파티 복장, 그리고 펑크 요소까지도 포함한—의 재활용이다. 따라서 대중 패션이 고스 스타일을 전용하는 것은 새로움에 대한 욕구뿐만 아니라 지나간, 과거의 패션과도 관계를 맺는 것이 된다. 또 다른 종류의 복고, 또 다른 종류의 부활인 것이다. 고스 스타일은 하위문화 룩의 전용이나 재활용이 주는 공허한 반항이나 포장된 노스탤지어를 제공하지 않으며, 대신 의복에 관련된 일련의 다른 의미들을 끄집어내고 활성화시킨다.

수지 수 같은 1980년대 고스 슈퍼스타들이나 마릴린 맨슨 같은 유사 분위기의 록 스타들이 상당히 대중화된 고스 스타일을 퍼뜨린 장본인들이었음은 두말할 여지가 없다. 이들은 비평적이고 상업적인 성공을 모두 거두었지만 하위문화 자본으로 충만한 자신들의 정체성을 잃어버리지는 않았다. 그러나 2000년 할리우드 여배우 안젤리나 졸리가 〈처음 만나는 자유_Girl Interrupted_〉로 아카데미상을 받기 위해 새까만 붙임머리를 하고 베르사체의 고딕 드레스를 입은 모습으로 시상식장에 섰을 때는 사뭇 다른 상황이 벌어졌다. 할리우드 최정상급 배우로의 진입을 목전에 두었던 졸리는 이 날 그 드레스와 더불어 위험한 성향(당시 그녀는 칼을 수집하고 몸 곳곳에 문신을 새기며 웨딩드레스에 자신의 피로 남편의 이름을 써넣은 등의 사건으로도 유명했다)을 지닌 반항아로서의

명성도 함께 굳혔다. 졸리는 즉각 패션 관계자들로부터 〈아담스 패밀리The Addams Family〉의 모티샤Morticia를 모방했다며 조롱을 샀고, 영화에 함께 출연했던 (그리고 가끔 고스 사진모델이 되기도 하는) 위노나 라이더Winona Ryder의 '고상한' 검은 드레스와 극단적인 비교대상이 되었다. 이런 식으로 졸리는 명실상부한 할리우드 최고 스타 배우의 이미지와 전위적이고 반항적인 아웃사이더의 모습이라는 양면적인 이미지로 자신을 연출하는 데 성공했다. 전략적으로 디자이너 브랜드의 고딕 드레스를 선택함으로써, 그녀는 할리우드 주류명사의 담론 속으로 입성하는 것과 자신의 대중적 이미지에 포함되어 있던 어두운 측면을 적극 활용하는 것 두 가지를 동시에 해냈다. 이후로도 졸리는 작은 유리병에 둘째 남편의 피를 담아 목에 걸고 다니는 등 기이한 행적들을 잇달아 벌였지만, 그렇다고 하위문화 정체성이 가득한 고스 스타일의 추종자가 된 것은 아니었다. 아카데미상을 받던 밤 그녀가 고스 스타일을 선택한 것이 단순히 최신 룩을 소비하려는 해프닝이 아녔던 것은 분명하지만―그것은 특정한 정체성과 의미를 전달하기 위해 신중하게 선택된 것이었다―, 하위문화적 양식에 입각한 고딕 쇼핑이었던 것도 아니었다.

이번 장에서 나는 고딕 소비의 두 가지 대립적인 측면을 찬찬히 들여다보고자 한다. 첫 번째는 현대 광고 속에 드러난 고딕 이미지의 활용이며, 두 번째는 하위문화와 주류문화를 나누는 부자연스런 경계 위에서 양쪽 모두에 발을 걸친 고딕 상품의 마케팅이다. 이 두 구체적인 사례에 초점을 둠으로써 나는 현대문화에 곳곳에 고딕이 만연해 있음을, 그리고 고딕이 강력하면서도 동시에 역설적이게도, 불필요한 잉여로 비춰지는 방식을 조명할 것이다.

오싹한 설득자

1999년 말 영국의 영화관에서는 눈길을 끄는 스미르노프 보드카 광고 하나를 볼 수 있었다. 언뜻 악마를 연상시키는 외모의 한 젊은이 (어쩌면 아예 악마일지도 모른다)가 황폐한 도시 속을 성큼성큼 걷고 있다. 검은색 긴 머리와 검은색 가죽 트렌치코트, 검은색 지팡이 등 온통 검정 일색인 그의 모습은 마릴린 맨슨의 영향을 강하게 받은 1990년대 고스 스타일이었다. 사내는 문신 제거를 하는 수술실로 들어서고, 두피에 새겨놓은 '666' 문신을 보여주며 험악하게 생긴 사디스트 간호사를 한번에 주눅들게 만든다. 여기서 화면은 파스텔 색조의 초원으로 건너뛴다. 같은 젊은이가 이번에는 말끔히 삭발을 하고 수도사 복장을 한 채 어느 매력적인 수녀로부터 의미심장하게도 (처녀성을 상징하는-옮긴이) 버찌를 건네 받는다.

스미르노프는 판타지와 현실을 오가는 기발하고 전위적인 광고로 잘 알려져 있다. 일상의 모든 것이 스미르노프 보드카 병의 왜곡 렌즈를 통해 보면 충격적일 만큼 달라진다는 메시지의 텔레비전 광고와 광고판 시리즈가 대표적일 것이다. 하지만 새 천년을 바로 앞두고 내놓은 이 극장판 광고는 악마주의와 신체변형, 고스 도상학이 매우 노골적으로 동원되었다는 점에서 단순히 웨이터가 펭귄으로 변하는 것 정도와는 비교할 수 없을 만큼 당혹스럽다. 사실 이것은 매튜 루이스의 소설 『수도사』를 산업사회와 테크노 사운드트랙을 배경으로 바꾸어 놓은 것이다. 광고의 스타일과 기지는 충분히 높이 살만하지만, 광고 제작진이 이 심란하고 음침한 고딕 소설과 고딕 미학을 보드카를 팔기 위한 최선의 수단으로 결론 내리게 되기까지의 과정은 여간해서 상상하기 힘들다. 어째서 유쾌하지 못한 함축들(폐소공포, 공포, 부패, 도

덕적 타락)로 가득한 장르가 주된 판매의 수단으로 부활해야 했을까?

그러나 스미로노프 광고는 대략 지난 십 년에 걸쳐 발전된 소수취향의 한 뚜렷한 경향을 가리키는 두드러진 사례에 불과하다. 고딕 이미지가 가장 흔하게 등장하는 곳은 술 광고—자메이카 산 커피 리큐르 '티아 마리아'의 '악마여인The Princess of Darkness' 시리즈와 보드카 '메츠'의 스웨덴 얼음괴물 '저더 맨Judder Man'이 가장 기억에 남을 만하다—이지만, 세탁세제, 음료수, 컴퓨터게임, 선글라스, 가스중앙난방, 심지어 마마이트Marmite(빵에 발라먹는 스프레드의 종류 - 옮긴이) 광고에도 쓰인다. 이런 이미지들의 목표 소비자는 정확히 어떤 사람들일까? 이것은 광고가 포스트모던 시청자를 겨냥하여 점점 아이로니컬하고 도덕적으로 모호해져 가는 추세의 일부이거나, 아니면 항상 새로운 것을 찾아헤매는 이 업계가 내놓은 최신상품의 사례인 것일까? 그렇지만 고딕이 소비주의의 최첨단분야에 전용되었다는 사실에서 다른 문화적 함의들을 찾아보는 것도 매력 있는 작업이 될 것이다.

'오싹한 설득자'라는 제목은 미국 광고의 이면을 파헤친 신랄한 연구서 반스 패커드의 『숨은 설득자』를 응용한 것이다. 이 책은 1957년에 처음 출판된 당시에도 엄청난 인기몰이를 했을 뿐 아니라 지금까지도 출판이 이어지고 있다. 아마도 이것은 이 책의 충격적인 표현방식이 독자들에게 익숙한 고딕적 음모이론 이상의 무언가를 지녔기 때문일 것이다. 지금 이 자리에서 패커드의 주장을 하나하나 검토해볼 시간은 없지만, 그가 그 주장들을 표현하는 방식만큼은 관심을 기울여 볼 가치가 있다. 패커드가 말한 '숨은 설득자'들이란 '지하공작', 다시 말해 소비자 개개인—주로 '최면상태의' 가정주부로 묘사되는—의 은밀한 정보를 수집하여 그들의 두려움과 욕망을 조작하고 나아가 지갑과 정신까지도 지배하는 일을 일삼는 사악한 무리들이

다.[12] 일종의 고딕화된 감시 메커니즘이라 할 이 설득자들은 셰리던 르 파누의 악당 사일러스 아저씨를 떠올리게 만든다. 정말 조지 오웰 George Owell이라면 사일러스 아저씨를 그렇게 불렀을지 모른다.

패커드의 책이 출판된 이후 광고는 서구문화에서 점점 모호한 위치를 갖게 되었다. 광고 자체의 효과가 의심을 사는 와중에도 광고의 파급력은 오히려 확대되어 가고 있다. 그레그 마이어스가 주장했듯이 광고는 서구문화 어디에나 편재하지만 그렇다고 전능하지도, 획일적이지도 않다.[13] 마이어스에 의하면 오히려 광고는 서로 어긋나고 삐거덕대는 무수히 다양한 세계들로 구성된다. 설득자들은 이제 더 이상 숨어 있지 않다. 대신 소비자들 사이를 성공적으로 파고든 사례만큼이나 빈번하게 그들로부터 분석 당하고, 비판 받고, 외면 당하는 세계 안에서 점점 더 목청을 높이며 관심을 촉구한다. 그래서 광고업자들은 자신들의 메시지가 들리도록 하기 위해 계속해서 새로운 수단을 개발해오지 않을 수 없었다. 이 수법들은 이루 헤아릴 수 없이 많지만 그 안에는 스스로에 대한 지지, 다시 말해 제품을 넘어서는 상표의 우위와 자기 반영적인 광고도 포함된다. 광고업자들은 더 이상 사악한 인물로 구성되지 않는다. 사악하거나 충격적일 수 있는 것은 차라리 광고 자체이다.

광고에서 고딕 이미지가 활용되기 시작한 것은 제품을 소비자가 얻는 만족감이나 쾌감과 결부시켰던 전통적인 소구방식이 점차 외면되어 가고 있는 보다 일반적인 추세와 함께 한다. 점점 더 영리하고 냉소적인 광고전문가로 변해가는 대중에게 광고는 무수한 전술을 동원하여 구애를 펼친다. 이 전술에는 워렌 버거가 광고를 뜻하는 영어

12. Vance Packard, *The Hidden Persuaders* (London, 1957), pp. 8,4.
13. Greg Myers, *Ad Worlds: Brands, Media, Audiences* (London, 1998).

단어 '애드버타이징advertising'에 충격과 기이함을 뜻하는 단어를 각각 합성하여 만든 신조어 '쇼크버타이징Shockvertising'과 '오드버타이징 Oddvertising'도 포함된다.**14** 쇼크버타이징, 곧 충격요법광고는 1980년대 말에 처음으로 등장했으며 폭력, 성을 노골적으로 다루거나 정치적 문제의 소지가 있는 이미지들을 내세워 의도적으로 사회적 파장을 일으키는 것을 목표로 했다. 이 기법은 소비자를 양극화시키겠다는 의도 하에 대부분의 현대 광고에 기본틀을 제공하는 '긍정적인 문체'를 우롱하며, 이후 뒤따르는 비난 여론을 타고 자유롭게 대중에게 노출될 수 있는 기회를 더 많이 얻는다. 이런 전략을 가장 탁월하게 구사했던 상표가 베네통Benetton으로, 에이즈 환자와 사형수를 광고판에 이용한 광고들은 좌파와 우파 양쪽의 비난을 한꺼번에 받았다.

반면, '오드버타이징'은 1990년대 말에 등장했고, 현재 가장 눈에 띄는 광고 경향 가운데 하나이다. 이 광고들은 기묘하고, 극단적이며, 간혹 이해가 불가능할 때도 있다. 이들은 '당신은 이 물건을 사고 싶어질 거예요, 왜냐하면……' 식의 관습적인 논리를 버리고 대신 비논리적인 부분에 호소한다. 하지만 역설적이게도 이때의 비논리는 매우 자의식적이며 또 즉각적인 해독이 가능하다. 만약 패커드의 숨은 설득자들이 무의식적 욕망을 착취했다면, 이 광고업자들은 그것을 단지 양식화되고 자의식적이며 불경한 방식으로 행하는 것뿐이다. 실제로 이런 유의 광고들은 초현실주의와 카니발리즘의 범주를 통해 들여다보면 쉽게 이해되는 경우가 많다. 초현실주의는 담배와 술 광고에 가장 흔하게 등장하면서 1980년대 이후 비교적 주된 광고기법으로 자리 잡았다. 초현실주의는 번드르르한 표면을 제공하면서도 소비자가 충분히 알아볼 수 있는 문화적 틀에 담아낼 수 있는 비논리의 형식이

14. Warren Berger, *Advertising Today* (London, 2001).

기 때문에, 비교적 '안전'할 뿐 아니라 소비의 역학과 완벽하게 연동시킬 수 있는 위반의 형태를 제공한다.

이에 비해 광고 속에 들어온 카니발리즘은 약간 더 전복적인 성향을 띤다. 1990년대의 탄산음료 탕고Tango 광고 시리즈가 이 범주에 해당한다. 어디선가 난데없이 나타나 탕고를 마시는 사람의 뺨을 후려치고 달아나는 뚱뚱한 '오렌지 맨'(온몸이 오렌지색인 캐릭터- 옮긴이)은 바흐친이 카니발과 연결시켰던 그로테스크한 신체 코미디와 거침없는 웃음을 연상시킨다(흥미롭게도 이 이야기는 결국 '오드버타이징' 유형의 광고가 지닌 매력을 설명하는 것이 완전히 불가능하지만은 않다는 뜻이 된다). 물론 탕고 광고는 아무리 상상력을 발휘해 봐도 고딕적인 광고는 아니었다. 하지만 2002년도 나온 마마이트 광고에는 고딕화된 그로테스크함이 있었다. 마마이트를 먹고 있는 멀쩡한 사람이 세기말적 형태의 괴물 쇼에 전시되고 있었기 때문이었다. 게다가 '마마이트가 싫어요' 광고는 토스트에 발라먹는 이 스프레드 자체의 다소 비합리적인 매력을 의도적으로 활용했다. 소비자들을 마마이트를 좋아하거나 싫어하는 사람의 두 종류로 양분시킴으로써 광고는 오드버타이징과 쇼크버타이징의 전술을 성공적으로 융합했다. 마마이트의 강한 맛과 중독성 때문에 이미 호불호로 나뉘어 있던 기존의 양분현상을 자체적으로 인식하고 나아가 그것을 조장한 과정을 생각해볼 때, 사실상 마마이트 광고는 후기 쇼크버타이징으로 불려도 손색이 없을 것이다.

고딕 광고는 흔히 이 두 범주 중 하나에 해당하거나 둘 다가 되기도 한다. 앞에서 악마주의를 떠올리게 만드는 사례로 들었던 스미르노프 보드카 광고처럼 고딕 수법의 광고들은 흔히 부정적인 문체를 활용하면서 기존의 광고 관행을 거스른다. 또한 비합리와 기이함을 철저히 자의식적으로 이용하기도 한다. 뻣뻣하게 경직된 시체마냥 몸

을 홱홱 꺾으며 뛰어다니는 이 심술궂은 악귀를 조심하라고 경고하는 메츠의 '저더맨' 광고는 루이스 캐롤Lewis Carroll의 부조리 시 '재버워키Jabberwocky'와 독일의 동화작가 하인리히 호프만의 운율동화 『더벅버리 페터Struwwelpeter』뿐 아니라, 팀 버튼 그리고 좀더 구체적으로 언급하자면 얀 슈반크마이어Jan Svankmajer 감독의 고딕 애니메이션 등이 선례를 보였던 이른바 기이함의 미학에 탐닉한다. 이런 광고들은 전혀 논리적 근거가 부재해 보임에도 불구하고 거의 전 세계적인 인기를 끌고 있다. 그리고 2003년 영국의 채널4 시청자가 선정한 가장 무시무시한 TV 장면들로 뽑히기도 했다.[15]

이즈음에서 우리는 광고 이미지와 관련하여 고딕이란 단어의 쓰임을 명확하게 한정시킬 필요가 있을 듯하다. 내가 이 글을 쓰는 목적은 이미 고딕 성향을 띤 이 광고들의 대다수, 또는 부득이하다면 그 일부의 위상을 높이려는 데 있지 않다. 내가 주장하고픈 바는 몇몇 현대 광고들이 드라큘라와 프랑켄슈타인 박사의 괴물 같은 유형적 인물에서부터 사악하거나 오싹한 플롯과 시각적 지시물에 이르는 다양한 고딕 미학의 이미지들을 전용 또는 도용하고 있다는 사실이다. 새로운 맥락으로 자리를 옮긴 이 이미지들은 흔히 '탈고딕화' 되어 공포나 두려움, 숭고 등의 연상작용을 탈취당하고 건전한 것들로 바뀐다. 하지만 그럼에도 그것들은 자신들이 태어난 장르와 대화를 나누며 생명력을 유지하고, 대중들이 고딕을 현대적으로 이해할 수 있도록 돕는다.

고딕 이미지를 광고에 활용하는 가장 흔한 수법은 이미 유명해진 이미지들에 의존하는 것이다. 이런 광고들은 대개 벨라 루고시의 드라큘라나 보리스 카를로프Boris Karloff의 프랑켄슈타인 같은 도상적 이미지를 끌어들여 고딕 내러티브를 패러디하거나 고딕 관습을 희극적으

15. 100 Scariest Moments, Channel 4, 2003년 10월 26일 방송.

로 전환시킨다. 2002년 영국의 이동통신서비스업체 오렌지Orange가 자사 주간요금이 저렴하다는 사실을 알리기 위해 백주대낮에 대로를 어슬렁거리는 흡혈귀를 등장시켰던 만화 광고는 이렇게 해서 태어났다. 휴대폰 사용자들은 주간요금이 저렴하다고 생각지 않는다. 마찬가지로 드라큘라가 낮에 돌아다닐 것이라고도 생각지 않는다. 이런 광고는 반反고딕 유형을 이룬다고 할 수 있는데, 제품이 당신의 삶을 더 낫게 만들 것이라는 전통적인 광고 전략에 순응하는 측면이 크다. 이제 드라큘라는 오렌지 사의 휴대폰을 사용함으로써 관습이라는 반복적인 주기 속에 갇히는 운명을 벗어나게 된다. 장르의 관습으로부터 해방되는 것이다. 이렇게 희극적으로 격하된 고딕은 사람들을 불안하게 만드는 것이 아니라 오히려 안심시킨다. 원래 자신이 가지고 있던 높은 인지도 때문에 드라큘라는 위협적인 존재가 아니라 편안한 존재로 다가가게 되는 것이다. 드라큘라 자체가 일종의 상표이며, 그리고 모든 광고회사 임원들이 잘 알고 있듯, 소비자는 쉽게 알아볼 수 있는 상표를 좋아한다. 고딕의 대표적인 특징 가운데 하나이자 가장 당혹스러운 효과 가운데 하나, 그리고 그 주된 즐거움 가운데 하나인 반복성이 여기서는 스스로를 무화시키는―그리고 물론 휴대폰을 파는―기능을 하게 된 것이다. 최근의 많은 광고들이 이와 유사한 줄거리를 취했다. 미니Mini 자동차 광고 중 하나에서는 좀비 떼가 한참 동안 지루해하다 결국 집으로 돌아간다. 무슨 수를 써도 미니 자동차 안에서 구애 중인 연인을 공격할 수 없기 때문이었다. 기억에 남는 또 다른 기발한 광고는 교외에 있는 악마의 집에서 설비공이 서버러스Cerberus 사의 탐지장치를 옆에 두고 브리티시 가스British Gas 사 설비를 설치하는 설정이었다.

프레드 보팅에 의하면, 고딕의 유형적 인물들이 이처럼 즐겨 활용된다는 것은, 그들이 롤랑 바르트Roland Barthes가 『신화학Mythologies』(1973)

에서 설명했던 의미의 '신화'가 되었음을 시사한다. 바르트에게 있어, 대상은 그것이 형성된 사회, 역사, 정치의 맥락으로부터 유리되어 누구나 보편적으로 알아볼 수 있는 개념이나 이미지가 되는 순간 신화가 된다. 신화는 이데올로기적인 단순화 또는 정화작용을 하며 복잡한 쟁점들을 자연적인, 또는 영원한 차원으로 결빙시킨다. 보팅은 역시 희화화된 프랑켄슈타인을 내세웠던 1990년대 초 영국의 전력산업민영화광고를 언급하며 이렇게 이야기한다.

> 수많은 논의와 재해석 끝에 프랑켄슈타인은 전혀 딴판으로 변신했고 그 위협적인 의미는 모조리 제거되었다. ……영화 〈몬스터 가족〉〈아담스 패밀리〉, 그리고 심지어 〈고인돌 가족 플린스톤The Flintstones〉마저도 카를로프의 이 두려운 괴물을 온화하고 무능하며 우스꽝스러운 인물로 바꾸었다. 괴물을 길들임으로써, 위협적인 타자는 안전하고 낯설지 않은 한계 안으로 통합되었다.[16]

하지만 보팅은 이 광고가 매우 특수한 정치적 의제를 수행하기 위해 프랑켄슈타인 신화를 이용했다고 덧붙인다. 광고는 웃음을 이용하여 국가와 노동이라는 낡은 이데올로기를 '과잉된 ……비자연스러운 괴물'로 재현하고 광고 수용자를 사유화라는 새로운 신화에 적응시키는 과제를 이행했다는 것이다.[17] 따라서 여기서 고딕의 원형이 사용된 과정에는 복잡하고 정치적 함의가 개재되었다. 물론 이것이 고딕 광고의 일반적인 상황은 아니다. 오렌지 휴대폰 광고는 그 유령흡

16. Fred Botting, *Making Monstrous: Frankenstein, Criticism, Theory* (Manchester, 1991), pp. 192-3.

17. Ibid., 192-3.

혈귀가 현대 세계를 받아들였기 때문에 살아남았다고 속삭이면서 브램 스토커의 『드라큘라』역시 현대 테크놀로지를 수용했음을 은근히 상기시켰다고 주장할 수도 있겠지만, 이러한 연결은 극히 미미한 수준이며 대부분의 광고수용자들도 눈치채기 힘들다.

만약 이 광고들이 드라큘라나 프랑켄슈타인 같은 고딕의 '신화' 또는 전형적인 내러티브 관습이 지닌 인지도를 희극적인 범위 안에서 허용했다면, 고딕 이미지가 환기시키는 불가사의함, 위험, 예기치 못함 등의 특성을 적극 활용하는 반대전술을 취했던 광고들도 있다. 이런 광고들은 '오드버타이징'의 비합리적인 매력과 환상적이고 초자연적인 것에 내포된 성적 매혹을 결합한다. 가령 1999년에 나왔던 티아 마리아의 '악마여인' 광고는 피클 단지를 열기 위해 마력을 발휘하여 근사한 미남배우를 자신의 은신처로 불러들이는 여자의 모습을 보여주었다. 다소 진부한 결과, 그리고 피클용 오이가 갖는 성적 함축 등이 실망스럽기는 해도 이 광고에는 숨은 그러나 어쩌면 존재하지 않을지도 모르는 의미를 향해 손짓하는 듯한 당황스럽고 설명 불가능한 무언가가 있다. 그런 의미에서 광고는 '악마여인'을 일종의 숨은 (오싹한 것이 아닌) 설득자로 제시하는지도 모르겠다. 하지만 티아 마리아의 광고들에는 훨씬 더 관습적인 요소가 있다. 이것들은 고딕을 불가사의한 성적 매력으로서만 제시한다. 전형적인 1990년대 여성인 '악마여인'은 피클 단지를 못 열었다 해도 (또는 열려고 애쓰지 않았다 해도) 자신이 원하는 것을 얻고 그것을 마음대로 할 수 있다. 비록 상품의 슬로건은 '당신은 악마여인을 만난 적이 있습니까?' 이지만, 정작 이 광고가 소구하는 대상은 이 악마여인을 만나고 싶어 하는 남성들이 아니라 그녀처럼 되고픈 여성들인 것 같다(리큐르 제품의 주요 소비자는 여성으로 알려져 있다). 한 남성이 바에서 악마여인을 만난 뒤 입

고 왔던 옷가지만 남긴 채 홀연히 사라졌던 이전 광고 역시 유사한 방식으로 신비, 위험, 성을 연결시킨다. 이것은 2003년 보디스프레이 브랜드 임펄스Impulse의 '사이런Siren' 광고와 매우 흡사하다. 카메라가 나무에 줄줄이 붙어 있는 '실종' 전단지를 죽 따라가는 동안 다소 불안하고 음침한 느낌의 문구가 반복해서 뜬다. '남자들이 다 어디로 갔을까?' 다음 장면에서 우리는 카페에 혼자 있던 청년 하나가 갑자기 사라진 뒤 강가에서 어느 젊은 여성과 만나고 있는 것을 본다. 광고가 표면적으로 말하는 메시지는 그가 도저히 저항할 수 없는 향수냄새에 이끌려 그녀에게 갔다는 것일 테지만, 자막은 마치 그녀가 초자연적인 존재이거나 연쇄살인범(혹은 어쩌면 둘 다)인 듯한 암시를 풍기기 때문에 일반적인 향수광고에 비해 어두운 느낌을 주지 않을 수 없다. 특히 끝도 없이 반복되는 '실종' 전단지가 등장하는 첫 장면은 섬뜩함과 오싹함 자체이다.

데미언Damien의 모험을 그린 스미르노프 광고는 티아 마리아와 임펄스 광고의 남성판이라 할 수 있다. 이 광고는 공개 즈음에 대중들 사이에 퍼져 있던 밀레니엄증후군을 이용했다. '666' 문신은 요한계시록에 나온 '짐승의 숫자'를 가리킨다. 언뜻 보기에 이것은 교양 있는 시청자들을 겨냥한 대담하고 위반적인 텍스트처럼 느껴진다. 광고는 선과 악, 성과 속, 순수와 경험, 전원과 도시 등과 같은 고정된 이분법을 따라 작동한다. 이 이분법은 주인공에 의해 붕괴되는데, 그는 표면적인 상징들을 조작함으로써 광고가 구축한 상반된 두 세계를 무단으로 가로지른다. '순수한 스미르노프'라는 카피도 함께 역전된다. 이 보드카는 겉으로는 순수해보일지 몰라도 사실은 아찔한 매력의 사악함이 있음을 보여주기 위해서이다('못마땅하지만 괜찮은naughty but nice' 또는 '악랄하게 좋은devilishly good' 같은 반어법의 변용이다). '순수'는 여전히

'깨끗함' '절대성' '참됨' 등을 연상시키면서도 대신 덜 매력적인 도덕적 함축은 벗어던졌다.

또한 이 광고들은 위장 그리고 자신과 관계맺기라는 고딕의 주제들에 관해 놀라울 정도의 해박함을 보여준다. 스미르노프는 원래의 정체성이 위장 가능한 것임을 암시한다. 신분증명표식(두피의 666 문신)을 지움으로써 주인공의 '진짜' 정체성, 곧 사악한 자아는 순수라는 가면 아래 감춰진다. 데미언은 '하얀 악마'가 된다. 이 날조된 새 정체성은 시청자들에게는 통용되지만 물론 그가 갈망하는 성스런 대상에게는 아니다. 만약, 이브 세즈윅의 주장처럼 살갗에 무언가를 기입하는 고딕의 관습이 어느덧 반복됨으로써 그것이 나타내는 정체성을 끝없이 되풀이하도록 만든다면, '666' 광고는 현대의 레이저 테크놀로지가 이 과정을 역전시킬 수 있는 위력을 지녔으며 악마의 상징 역시 단순한 패션 오류 정도로 강등시킬 수 있다고 말한다. 그것은 한편으로는 정체성의 본질주의적 개념―데미언은 수도사일 때도 고딕 의상을 입었을 때처럼 사악한 복장을 했다―을 옹호하지만, 다른 한편으로는 '짐승의 숫자'처럼 돌이킬 수 없는 상징조차 바꿀 수 있을 만큼 정체성의 기호들이 유동적이고 조작 가능해졌음을 시사한다.

하지만 이런 고딕적인 장치들에도 불구하고 이 광고가 궁극적으로 따르는 것은 1990년대 후반의 '신세대New Lad' 정서이다. 이 악마는 세계를 파멸시키거나 대혼란과 혼돈을 낳기 위해, 또는 심지어 (그 첫 단계로) 영혼을 타락시키기 위해 위장을 하는 것이 아니다. 그저 더 많은 상대와 잠자리를 하기 위해서일 뿐이다. 현대의 시청자들에게 악마성은 관능적이고 유쾌한 것으로 제시된다. 사실은 절대 사악하지 않으며, 조금 음란할 따름이라는 것이다. 게다가 이 광고는 부옇게 초점 흐린 '피에르와 질Pierre et Gilles' 스타일의 목가적 풍경이나 키치적 감

수성이 주는 캠프적 요소를 품고 있음에도 불구하고, 이 음란함이 조금이라도 표현되는 순간에는 철저히 이성애적인 것으로 그려진다. 위반적인 성격이 드러나는 부분이라고 해봐야 이제는 현대 서구문화에서 더 이상 높이 칭송받는 미덕이 아닌 순결을 양보한다는 설정 정도가 전부이다. 상황이 이렇기 때문에 이 광고는 어느 모로나 객관적으로 훨씬 '더 안전' 했던 아처스Archers의 복숭아 슈냅스(과일을 증류해서 만드는 독주의 일종 - 옮긴이) 광고와 다를 바 없는 기능을 수행한다. '신세대' 젊은이의 표상으로 등장한 인기배우 제임스 랜스James Lance가 밤늦게 집에 살짝 들어와 여자 친구를 깨우지 않으려고 소파에서 잠이 들고, 그래서 시청자들은 그 뒤로도 여자 친구가 까치발걸음으로 남자 친구 옆을 지나 계단으로 올라가는 장면밖에 보지 못했다. 두 광고는 동일한 메시지를 전달하고 있다. 곧 아처스 슈냅스/스미르노프 보드카를 마시면 평소에는 절대 도달할 수 없었던 더 나은 자아가 될 수 있다는 것이다. 분위기와 미학을 수단 삼아 두 광고는 각각 자사제품만의 뚜렷한 정체성을 확립하고자 할 뿐이다. 아마도 이것은 왜 고딕 작품들이 특히 주류 광고에 잘 이용되는가를 설명하는 이유가 될지 모른다. 일반적으로 사람들은 '선' 해지기 위해, 인생을 개선시키기 위해 술을 마시지는 않는다. 위반적인 행위는 소비자가 이 상품을 사용한 다음 얻고자 하는 효과와 정확히 맞아 떨어진다.

그러므로 스미르노프 광고는 혁신적인 시각성, 웅장한 음향효과, 아마적인 함축에도 불구하고 결국 매우 '안전한' 위반을 제공한다. 그것은 제품에 잠시 위험한 날을 세우기 위해 악마주의를 가볍게 다루었다가 곧 이성애화된 캠프로 후퇴함으로써 공격력을 급감시킨다. 나아가 영리하게도 광고는 이것을 수용자의 입장에서 볼 때 두 가지 방향으로 행한다. 곧 빌어다 쓴 하위문화 이미지는 (고스와 성, 위험,

위반 사이의 연결고리를 유지하면서) 그대로 유지하되, 주류문화의 수용자들을 위해 그것의 시각적 현란함만을 전용하는 것이다. 스미르노프 광고는 신중하게 계산된 공격적인 광고이지만, 역설적이게도 가능한 많은 사람을 공격하는 것은 피하려 든다. 오렌지 휴대폰의 만화 흡혈귀보다 좀 더 진지하게 교란행위를 벌이는 것이다.

광고는 본질적으로 기생적인 형식이다. 그것은 오직 자신의 목적을 위해 대중문화의 피를 무차별적으로 빨아먹으며 그 과정에서 숙주의 생명을 앗아가는 일도 허다하다. 그러므로 광고가 대상을 사용하는 방식에는 일관성도, 정해진 유형도 없다. 하물며 고딕처럼 다양한 담론의 집합체인 경우는 더욱이 말할 것도 없을 것이다. 1990년대 말 고딕 이미지가 광고에 유입되기 시작한 현상은 음악과 패션, 영화에 불기 시작한 현대적 추세의 소극적인 반영이다. 이것은 광고가 자신의 의제를 제시하는 데 있어서 만큼은 적극적인 성향을 띠는 것과 상당히 대조적이다. 개별 광고들은 자사제품에 대한 각자의 언급을 하기 위해 또는 다른 유사상품과의 차별성을 부각시키기 위해 고딕을 사용할지 모르지만, 궁극적으로 이것은 특정시장을 소구목표로 삼으려는 것이 아니라 자사상품만의 색깔을 만들어내는 과정과 더 관련되어 있다. 스미르노프 (혹은 티아 마리아, 혹은 오렌지) 같은 상품을 구매하는 시장의 규모가 틈새 하위문화 소비자들의 힘만으로 크게 확대되거나 하지는 않을 것이기 때문이다. 차라리, 광고에 고딕 이미지가 도용되는 이유는 그것이 주류문화 소비자들에게 갖는 특유의 친숙성 때문이다. 반면 시각적인 충격과 극단적인 주제라는 고딕의 또 다른 얼굴 역시 고딕을 독특하고 절대 잊을 수 없는 것으로 만든다. 그리고 이 역시 광고에서 바람직한 요소인 것은 물론이다.

고딕의 지폐를 찾아서

그에 비해 지금부터 우리가 살펴본 것들은 그 틈새시장 소비자들을 직접적으로 겨냥하고 나온 제품들이다. 1987년 고스 록 밴드 시스터스 오브 머시는 '이 침식This Corrosion'이라는 곡으로 영국 음악순위 상위 10위 안으로 진입했다. 이 곡은 미국 출신 록가수 미트로우프Meatloaf와의 공동작업으로 더 유명해진 짐 스타인먼Jim Steinman이 제작을 맡았으며, 시스터스 오브 머시 특유의 음산한 보컬과 묵직한 베이스 라인을 날카로운 사운드, 고음역의 성가대 합창, 그리고 힘찬 여성 보컬이 뒤에서 받쳐주는 웅장한 합창과 결합시킴으로써 상업화했다.

종말론적 고스 사운드를 공식 음악순위에 오르내릴만한 거리로 탈바꿈시킨 아이러니도 놀랍지만, 무엇보다 이 곡은 타자, 하위문화적 차이를 일반소비자에게 팔아야한다는 인식의 등장을 가리킨다는 점에서 눈길을 끈다. 보컬 앤드류 엘드리치Andrew Eldrich는 '이질감을 팔아Selling the don't belong' **18**라고 노래한다. 아마도 이 표현이야말로 판매개념에 대한 보다 영리한 접근일 것이다. 곧, 돈을 위해 생각을 파는 것보다는, 국외자의 정체성을 팔고 타락과 퇴폐는 계속 신봉하는 것이다. 엘드리치는 이 노랫말을 통해, 살아남기 위해 점점 더 상업화되는 대항문화와 협상하는 방법을 찾아야 했던 1990년대 이후 고스 하위문화의 중심 화두를 미리 예시하는 듯하다.

하위문화는 근본적으로 주류소비문화에 대립한다든가 저항한다는 주장은 순진한 생각이다. 이에 대해서는 이미 많은 하위문화 이론가들이 거듭 반론을 제기해왔다. 이를테면 안젤라 맥로비Angela McRobbie

18. The Sisters of Mercy, 'This Corrosion', on *Floodland* (Merciful Release, 1987), lyrics by Andrew Eldritch.

는 하위문화들의 버팀목이 되는 경제활동(구제의류 판매 등)의 존재를 인정해야 한다고 주장했다.[19] 폴 호드킨슨의 『고스: 정체성, 스타일 그리고 하위문화』 역시 이런 주장에 동의를 표한다. 호드킨슨은 예컨대 음반이나 의류, 화장품, 장신구 등을 파는 다양한 상거래 활동 속에 이미 고스 하위문화가 침투해 있다고 말한다. 그럼에도 이것은 여전히 주류시장과 확연히 구별된다. 고스 족을 겨냥한 상품 마케팅은 마케팅업자가 생각한 비주류정체성을 판매의 초점으로 하여 하위문화 구성원들이 지닌 차이를 강조한다.

그렇지만 최근 몇 년 사이 고스 미학에 기반한 상품 가운데 기존의 하위문화 시장을 넘어서거나 벗어나는 사례들이 속출하고 있다. 가장 두드러진 제품 가운데 하나는 여성용 스케이트 복 상표인 에밀리 더 스트레인지Emily the Strange이다. 이것은 앞머리를 일자로 자른 음침한 소녀 에밀리와 검은 고양이 네 마리가 등장하는 섬뜩하면서도 재치 있는 만화를 티셔츠를 비롯한 각종 의류제품에 인쇄한 상품이다. 에밀리 더 스트레인지는 대단한 성공을 거두었고 장난감, 도시락통, 향수, 심지어 욕실용 매트와 샤워커튼 등에 이르는 부가제품들로 분야를 확장하기까지 했다. 그런가 하면 〈더 페이스The Face〉 〈엘르Elle〉 같은 패션 잡지들과 〈더 가디언The Guardian〉의 스타일 면을 장식하기도 했고, 그런지 록 스타에서 할리우드 아이콘으로 변신한 커트니 러브 Courtney Love가 직접 구매해서 입었던 것으로도 유명하다. 그밖에도 주홍머리 소녀를 주인공으로 한 루비 글룸Ruby Gloom이나 로만 더지Roman Dirge, 메리 메리Mary Mary처럼 고스 캐릭터를 전면에 내세운 유사상품들이 인기를 끌며 엄청난 매상을 올렸다.

19. Angela McRobbie, *Postmodern and Popular Culture* (London, 1994).

앞서도 이야기했던 것처럼 고스 하위문화는 독특한 음악과 복장 스타일을 가능케 해주는 제품들의 제작과 판매에 의존하고 있다. 에밀리 더 스트레인지와 루비 글룸은 어느 정도까지는 기존의 이 하위문화적 소비양상과 부합하는 면이 있다. 전문 의류매장이나 인터넷 쇼핑 사이트를 통해서만 구매가 가능한 에밀리 더 스트레인지와 루비 글룸은, 비록 주류 미디어에 오르내리면서 그 배타성이 조금씩 허물어지고는 있지만 여전히 내부자들 사이에서만 공유되는 정보가 어느 정도 필수적이다. 더욱이 판매된 제품에서 압도적인 비율을 차지하는 품목은 의류이며, 이것은 음악과 더불어 하위문화 시장의 기둥을 이룬다. 스타일과 음악적 취향은 언제나 특정 하위문화에 소속되어있는가 아닌가를 나타내는 두 가지 결정적인 지표였으며, 주류와 하위문화 상품제작자들은 전통적으로 이런 요구들을 만족시켜왔다.

하지만 더욱 재미있는 사실은, '고딕'을 주제로 한 제품이면서도 이 하위문화 구성원들의 요구를 충족시키지 않는 유형들이 속속 등장하고 있다는 사실이다. 대표적인 상품이 리빙 데드 돌Living Dead Dolls로, 얼굴 찢긴 졸업 파티 여왕, 구속복을 입은 정신병자, 미치광이 광대 등과 같은 오싹한 외모의 인형들을 개별적으로 제작된 관 속에 넣어 파는 성인용 장난감 시리즈이다. 장난감 박람회에 출품할 수제인형을 만드는 데서 출발했던 상품개발자 에드 롱Ed Long과 데미언 글로넥Damien Glonek은 2002년 미국 장난감회사 메즈코Mezco과 계약을 체결하고 2006년 현재 아홉 개의 중심 캐릭터 인형과 네 개의 소형인형을 비롯하여, 다양한 캐릭터의 후속 시리즈 그리고 유럽 한정판 살인마 잭과 미국 한정판 걸스카우트(이름도 이 인형에 어울리게 쿠키Cookie라고 지은)를 비롯한 여러 한정판 세트를 내놓았다. 인형들은 보기 드문 판매고—새로 등장하는 시리즈마다 매번 이전 판매기록은 갈아 치웠다—를 올

렸지만, 배급을 제한함으로써 컬트적 성격, 구하기 힘든 '한정판'으로서의 배타성, 그리고 에드 롱과 데미언 글로넥이 구축한 독자적 노선의 창조성이라는 아우라를 잃지 않았다. 두 사람은 팬들과 인사를 나누기 위해 주기적으로 장난감이나 만화박람회에 모습을 보인다. 최근에는 비슷한 아류작들이 줄줄이 쏟아져 나와 이 상품의 시장지배력을 방증하기도 했다.

분명한 고딕적 주제와 고딕 소비자들을 염두에 두고 디자인되었을 것 같은 리빙 데드 돌은 구매자 개개인이 하위문화적 스타일 또는 음악적 지식을 구성하거나 축적하도록 돕는 역할을 하지 않는다. 사회적인 활동을 통해 하위문화 공동체가 형성되는 데 기여하는 것도 아니다. 인형을 산 팬들이 인터넷상이나 장난감박람회에서 다른 팬들을 찾게 되는 경우도 있겠지만, 이것은 인형을 구매하고 수집하는 목적에 비하면 부차적일 것이며 더욱이 구매자 전부에게 해당되는 이야기도 아니다.

게다가 리빙 데드 돌의 수집가들이 부담하는 경제적 지출도 만만치 않다. 신상품 인형 하나의 소매가가 (출시된 시점을 기준으로) 20파운드(한화 약 4만원) 가량이며 시리즈 하나를 통째로 사면 적어도 100파운드(한화 약 20만원)를 지불해야 한다. 하지만 많은 팬들이 이 인형이 첫선을 보이고 난 뒤 비교적 늦게 수집을 시작했기 때문에 처음 판매되었던 세 가지 시리즈들에 유독 집중적인 수요가 몰리고 있다. 가장 희귀하고 인기가 높은 인형들은 인터넷 경매 사이트들에서 지금 어마어마한 가격을 기록하고 있다. 더욱이 인형 수집가들은 흔히 같은 인형을 두 개씩 구입하여 하나는 소장용으로, 나머지 하나는 가지고 노는 용도로 쓰는 경우가 많지만, 리빙 데드 돌의 구매자들은 인형 하나만을 구입하여 자신의 취향에 맞게 변형을 시킨다. 롱과 글로넥

2003년 출시된 리빙 데드 돌 한정판 세트, '노스페라투와 희생자'.

은 돈이 아니라 사랑 때문에 인형을 디자인하며 그래서 본업도 계속 놓지 않고 있다고 말하지만, 의상, 문구류, 보드게임, 색깔전구 등은 물론 계속해서 출시되는 인형 디자인의 다양한 범위와 종류를 고려할 때 하위문화적 진정성에 관한 두 사람의 이야기와 기회주의적 자본주의의 담론이 서로 겹쳐지지 않을 수 없다. 이는 공식 게시판을 이용하는 천 명 이상의 많은 팬들이 한마디씩 거들었던 바이기도 했다.

이러한 일련의 정황들은 의상을 갖춰 입고, 음악을 듣고, 고스 행사에 참여하는 등의 전통적인 고스 하위문화 활동과는 일치하는 바가 적다. 차라리 이것은 '팬' 문화에 가깝다. 팬 문화는 주로 컬트 영화, 컬트 TV프로그램, 컬트 만화 등을 그 기반으로 하며, 관련 물품들

을 수집하는 활동을 포함한다. 리빙 데드 돌은 특히 미국 체인매장 핫토픽Hot Topic 같은 몇몇 전문 의류매장 그리고 좀더 최근에는 HMV 나 타워 레코드Tower Record 등의 음반매장에서 판매되지만, 팬 문화용 수집품들은 만화상점 또는 컬트 장난감이나 수집품을 취급하는 온라인 사이트에서 더 쉽게 찾아볼 수 있다. 가령, 이런 소비자들을 대상으로 각종 피규어, SF물, 판타지물, 만화, 애니메이션 등을 판매하는 전문점 포비든 플래닛Forbidden Planet의 영국 우편주문 카탈로그를 보면, 리빙 데드 돌은 〈미녀와 뱀파이어〉〈반지의 제왕Lord of Rings〉〈스타워즈Star Wars〉〈심슨가족The Simpsons〉 등의 관련 상품들과 어깨를 나란히 한다. 카탈로그 상에서 리빙 데드 돌은 특정 영화 또는 텔레비전 프로그램과 연계하여 판매되는 소수상품 군이 아니다. 더욱이 의미심장한 것은 롱과 글로넥이 이 수제인형을 최초로 선보인 때는 1998년으로, 〈미녀와 뱀파이어〉 시리즈가 미국의 텔레비전 전파를 타기 시작한지 1년 뒤였다는 사실이다. 이 두 가지 사실은 서로 영향을 주고받았다는 차원보다는 시대적인 추세의 일부로 보는 것이 맞겠지만, 롱과 글로넥이 이 TV시리즈 때문에 형성된 시장의 혜택을 본 것만은 분명하다. 〈미녀와 뱀파이어〉(그 자체로도 상업적 파급력이 대단했던) 이후, 십대와 이십대 소비자를 대상으로 고딕을 재치 있게 재가공해서 판매하는 것은 고수익 사업전략으로 자리 잡았다.

원래 컬트 수집품은 특정한 목적을 충족시키기 위한 것이다. 즉 팬들로 하여금 자신이 애정을 기울였던 특정 영화나 TV프로그램을 시청하는 최초의 경험을 넘어서 그것과의 관계와 밀착을 좀더 확장할 수 있도록 해주는 것이다. 영화와 TV 관련 상품들의 가장 성공적인 사례는 슈퍼맨 로고나 디즈니의 미키마우스 캐릭터처럼 궁극적으로 최초의 시청경험과 분리되어 단독으로 존재할 수 있게 된 것들이다.

하지만 이것들은 이 글에서 내가 컬트 수집품이라고 부른 범주에 해당하기는 힘들다. 기본적으로 컬트 수집품은 관련된 영화나 TV프로그램에 대한 특수한 사전지식이 없다면 무의미한 것들이다. 이러한 상품들을 소지하고 과시하는 것은 해당 영상물에 대한 전문지식을 드러내고 자신이 어느 팬 공동체의 일원임을 나타내기 위한 수단이다. 이것은 의상을 통해 집단적 소속을 표시하는 통로를 갖지 못한 팬 문화—팬 집단은 고스 족 같은 현란한 하위문화와 달리 자신들만의 독특하고 통일적인 스타일을 갖추지 못하는 경향이 있다—에 있어 특히 중요하다. 컬트 수집품구매자의 압도적인 절대다수를 차지하는—유일하지는 않지만—남성 소비자들은 이런 식으로 최초의 미디어 소비 경험을 라이프스타일의 표현으로 전환시킨다.

그러나 여기서 주목해야 할 현상은 리빙 데드 돌이 지금까지 컬트 수집품 시장이 끌어안지 못했던 여성인구집단 속으로 파고들었다는 사실이다. 리빙 데드 돌의 캐릭터는 괴물이나 외계인 캐릭터를 제외한다면 대개 여성이다. 이 상품은 자기인형이나 바비 인형 같은 전통적인 인형을 모으는 수집가들 사이에서는 흔히 무시되고 경멸받는 대상이지만, 컬트적 매력과 전통적인 여자아이 인형형식의 특수한 조합 때문에 소년(리빙 데드 돌에는 남자아이 캐릭터 역시 많다는 것을 강조해야 할 것 같다)뿐만 아니라 소녀에게도 인기 있는 대상이 될 수 있었다. 인형들 가운데 여자아이는 대략 80퍼센트를 차지하며 각 시리즈마다 가장 인기 있는 인형들도 역시 여자아이들이다. 확실히 이것은 인형과 여성성 사이에 존재하는 기존의 문화적 연결 때문일 것이다. 물론 여자아이 인형옷이 더 예쁘기 때문이라는 간단한 이유 때문일 수도 있을 것이다.

헨리 젠킨스가 자신의 저서 『텍스트 밀렵자들』을 통해 충분히 설

명해주었듯, 팬들은 단순히 수동적인 소비자가 아니라 미디어로부터 긁어모은 조각과 단편들로 새로운 문화와 공동체를 만드는 능력을 지니고 있다. 젠킨스는 이를 '텍스트 밀렵' 과정이라고 불렀다.[20] 특히 리빙 데드 돌은 매우 특수한 유형의 팬 '밀렵' 행위를 이끌어 낸다는 점에서 흥미롭다. 구매자들은 자신의 인형을 소재로 새로운 캐릭터를 만들거나 원래 인형의 패션과 외모를 자신의 취향대로 변화시킴으로써 인형을 말 그대로 재창조한다. 리빙 데드 돌 공식 홈페이지의 게시판에 올라온 소위 이런 '커스텀 돌custom doll' 가운데는 브라이언 드 팔마Brian De Palma 감독의 캐리Carrie와 비틀주스 같은 공포영화 주인공을 참조하여 변형시킨 인형도 있었고, '날카로운 바위에 머리를 처박고 익사한 서퍼' 아나칼리아Anaiklia처럼 직접 만들어 낸 캐릭터—내가 제일 좋아하는 캐릭터이다—도 있었다.[21] 고스 족과 더욱 닮아 보이도록 변형된 인형도 많았고, 문신과 피어싱이 추가되어 하위문화 스타일을 연상시키는 것들도 꽤 되었다. 리빙 데드 돌이 구현한 캐릭터의 범위는 고스 스타일을 추종한 캐릭터들을 반영하는 경향이 없지 않으며, 이는 이 인형들이 직접적으로 고스 족들에 의해 소비되지 않는다 하더라도 고스 정체성이 모방된다는 것을 보여준다. 팬들은 또한 인형들의 사진을 찍어 십대 잡지들이 관습적으로 구축하는 이른바 십대 연애담 '포토 스토리'를 아이러니컬하게 재연하기도 한다. 소비자들의 손에서 재창조된 연애담은 살인무기 같은 소품을 기발하게 활용하는 등의 블랙 유머가 가득한 교묘한 비틀기로 주를 이룬다. 따라서 우리가 만약 고스 문화자체를 현란한 하위문화와 팬 하위문화의 혼합으

20. Henry Jenkins, *Textual Poachers: Television Fans & Participatory Culture* (London and New York, 1992).

21. www.livingdeaddolls.com에 게시됐던 글.

로, 연극적인 복식 스타일뿐 아니라 고딕 문학이나 고딕 영화 같은 다른 원천에 속한 내러티브들을 '밀렵' 하거나 다시 쓰는 것에도 의존하는 문화로서 이해한다면, 리빙 데드 돌 인형의 수집을 굳이 고스 하위문화에서 예외적인 것으로 간주할 이유가 없다. 리빙 데스 돌의 인형 하나하나는 소 내러티브이며, 다양한 고딕 전통들의 정점이자 동시에 팬들이 자신만의 새로운 내러티브를 만들 수 있는 출발점이다.

엘렌느 식수는 호프만E.T.A.Hoffman의 소설 「모래요정Der Sandmann」을 재해석한 논문에서 만약 프로이트의 유명한 주장처럼 섬뜩함의 실체가 거세에 대한 공포라면, 여성의 경우 그것은 호프만의 올림피아Olympia처럼 자신이 인형으로 변할지 모른다는 두려움이라고 주장한다.[22] 식수의 말처럼 섬뜩한 인형이 객관화되는, 곧 '타자' 가 되는 공포를 상징한다면, 리빙 데드 돌의 인형을 가지고 노는 팬들의 모습은 이러한 독해에 대한 매우 흥미로운 반응이 될 것이다. 리빙 데드 돌의 사악함은 의식적이다. 따라서 그 인형들의 섬뜩함은 사전에 정해져 있던 것이다. 그런 의미에서 그것들은 전혀 독특한 방식으로, 곧 전통적인 인형에 결부된 관습적인 '착한' 여성성의 스테레오타입을 거부하는 수단으로 기능하면서 팬들을 편안하게 느끼도록 만들어준다. 리빙 데드 돌의 많은 인형들은 간호사와 수녀, 치어리더에서 심지어 부활절 토끼에 이르기까지 '착한' 여성의 관습적인 스테레오타입들을 희화화시킨 것들이다. 그 외의 것들은 아담에게 복종하기를 거부했다는 유대교 성경의 악녀 릴리스Lilith나 부친과 계모를 살해한 희대의 폐륜녀 리지 보든Lizzy Borden 같은 반항적인 원형들이다. 게다가 팬들이 자신의 인형을 수정하고 극화하는 것은 객관화에 저항하면서 자신들만의 내

22. Helene Cixous, 'Fiction and its Phantoms: A Reading of Freud 's *Das Unheimliche*', *New Literary History*, VII (1976), pp. 525-48.

러티브와 아이콘을 이어 붙여 완성하는 방식을 보여준다. 공식적으로 판매된 것이든 변형된 것이든, 이런 인형들의 대다수가 기존의 여성성 이미지를 기초로 했다는 사실 때문에 이 인형들이 팬들에게 제공하는 힘과 기쁨이 반감될 것이라 보는 것은 잘못된 생각이다. 이 인형들이 제공하는 유희와 자기창조의 판타지는 피상적인 스테레오타입을 넘어서 있다.

　인형과 아동기를 기계적으로 연결짓는 것 역시 문제의 소지가 많다. 할리우드적인 주제로 디자인된 리빙 데드 돌의 5시즌이 출시되자 많은 팬들은 그 인형들이 지나치게 '어른' 같으며 어린아이에 더 가깝던 이전 시리즈들이 좋았다는 불만들을 토로했다. 이런 시끄러운 공방은 가장 인기 있는 몇몇 인형들을 좀비 패션모델로 탈바꿈시켜 다시 내놓은 시리즈 '패션의 희생자Fashion Victims'가 나오자 다시 한번 되풀이되었다. 단정하기 힘든 부분일 수는 있겠지만, 이 인형들이 가진 매력의 일부는 그것들이 '나쁜' 여성들뿐 아니라 '나쁜' 아이들도 닮았다는 데 있다고 볼 수 있다. 나쁜 아이들이란 곧잘 까불고, 반항적이며, 말도 잘 듣지 않고 고분고분하지 않은 아이들이다. 리빙 데드 돌의 인형을 관습적인 의미의 '깜찍한'—그렇지만 굳이 말하자면 '이미 죽은'—모습으로 개조한 '커스텀 돌'을 홈페이지 게시판에 올린 사람들은 한번씩 게시판을 뜨겁게 달구는 해프닝을 연출하곤 한다. 어떤 팬들은 이 인형들로부터 위악성, 곧 자의식적인 불안유발요소를 없애면 역설적으로 인형들에게 더 큰 불안함을 느끼고, 그 모습에서 순응의 상징과 아동기에 대한 감상적인 태도로의 귀환을 발견하는 것도 같다. 현대 미국 문화가 아동기 트라우마의 내러티브—억압된 트라우마의 기억이 만든 결과인 성인기의 문제—에 대한 집착을 보인다면, 리빙 데드 돌은 이런 내러티브에 대한 저항의 형식을 구현하는 것

으로 볼 수 있다. 이 인형들은 까불기 좋아하면서도 순수하지 않은 아동기를 재현한다. 인형들은 저마다 트라우마를 경험한 것으로 표현되어 있지만—각각의 인형들에게는 사망 당시의 정황을 말해주는 엉터리 시들이 헌사된다 —, 이것은 으스스해도 즐길만한 내러티브, 그리고 명목상 그 인형이 다시 되풀이할 운명일 수밖에 없는 내러티브의 원천으로 제시될 뿐이다. 그리고 자신이 구입한 인형을 소재로 새로운 내러티브를 만드는 팬들은 그 인형을 이 예정된 역할로부터 구출해 내는 것이 된다. 가령, 죽은 (여자)애인 미저리Misery와 절대 헤어질 수 없는 운명으로 설정되었던 남자인형 트레저디Tragedy가 출시된 이후 홈페이지 게시판에서 가장 시끌벅적하게 오갔던 이야기는 사실 트레저디가 게이냐 아니냐를 둘러싼 익살맞은 공방이었다.

에드 롱과 데미언 글로넥은 여러 인터뷰에서 인형은 인형일 뿐 죽은 아이들의 재현이 아니라고 강조한 바 있다. 이제껏 두 사람은 대외적으로 단 한 통의 항의 서한을 받았을 뿐이다. 대부분의 소비자들은 인형을 판타지로 보는 능력만은 탁월한 듯싶다. 여러 가지 정황으로 미루어보건대 리빙 데드 돌의 인형에 열광하는 소비자 층은 십대 초반까지도 아우르는 것이 분명하지만, 판매되는 인형들에는 '15세 이상'이라는 꼬리표를 붙여놓아 명백히 성인소비자를 대상으로 한 상품임을 표시하고 있다. 그렇지만 롱과 글로넥의 발언들에는 다소 신의가 부족해 보인다. 리빙 데드 돌의 인형수집가들을 그토록 흥분시키는 것은 순수와 경험, 귀여움과 끔찍함의 조합이라는 생각을 부정하기는 힘들다. 반어법적인 상품명이 말해주듯, 그 인형들은 본질적으로 역설적이다. 그 아이들은 살아 있으면서 동시에 죽었고, 전형적인 고딕 패션의 경계선들에 아슬아슬하게 위치하고 있다. 인형들 자체의 모순적인 성격은 반항하는 소비자라는 인형수집가들의 위치, 곧

소비과정에 참여하는 동시에 자신이 관습적인 라이프스타일과는 차이를 갖는다는 것 역시 보여주고 싶어하는 모순성을 상징적으로 해결하도록 도와준다. 인형을 통해 수집가들은 고딕을 라이프스타일로서 구매하고 '고스를 소유' 할 수 있게 되며, 한편으로는 자신의 개성적인 정체성을 주장할 수 있는 일련의 표현활동들에도 참여하게 된다. 앞 절에서 인용했던 시스터스 오브 머시의 노랫말 '이질감을 팔아' 로 돌아가 보자. 이질적인 것은 익숙하지 않은, 편치 않은 것이기도 하다. 다시 말해, 섬뜩함이다. 섬뜩한 인형들을 구매함으로써 고스 소비자들은 편안한 익숙함을 느끼고, 자신의 정체성 선택과 관련된 안도와 안정감을 구축한다.

리빙 데드 돌은 고딕 쇼핑의 새로운 유형을 예시한다. 이 인형들은 미국 전역을 비롯하여 서유럽과 일본 등지에서 이미 살 수 있지만 여전히 컬트적 신뢰성의 아우라는 잃지 않는다. 그것들은 언더그라운드 문화에의 참여와 지구화된 시장이 주는 즐거움이 무엇인가를 동시에 알려준다. 그런 의미에서, 리빙 데드 돌은 새로운 고딕의 구현이다. 순수한 상품성, 순수한 사치, 순수한 과잉으로서의 고딕의 구체화인 것이다. 이 새로운 고딕은 18세기의 조상들과 동일한 속성을 지니지만 한편으로는 그 이상이기도 하다. 고딕 판타지는 이제 책이나 스크린 속에만 안주하지 않고 자유로이 시장 안을 떠돌고 있다.

결론

고 . 딕 . 의 . 종 . 말 ?

결론

고딕의 종말?

만약 고딕 담론이 현대문화 속에서 전례 없는 수준의 편재성을 획득했다면, 그것에서 일부 비평가들은 고딕의 고갈이 임박했음을 알리는 징조를 읽기도 한다. 특히 프레드 보팅은 현대 고딕의 중심에 존재하는 거대한 공백에 대해 묘사하면서, 소비라는 형태로 나타난 공포의 양식을 일컫기 위해 캔디고딕Candygothic이라는 용어를 만들어 냈다. 현대의 고딕은 궁극적으로 충족되지 않는 오싹한 전율을 파는 흥청망청한 사탕가게이다.

'캔디고딕' 은 (서구) 문화 안에서 공포의 기능을 재평가하려는 시도를 가리킨다. 서구문화에서 위반, 금기, 금지는 더 이상 감당 불가능한 과잉, 절대적 한계를 지시하지 않으며, 따라서 사회적, 도덕적 경계들을 충분히 교란하거나 규정하는 것에 대한 강렬한 욕망도 존재하지 않게 되었다. 현대의 소설과 영화들은 가공할 존재들, 곧 프레디 크루거들, 처키들, 핀헤드들, 한

1. William Blake, *The Marriage of Heaven and Hell*, in *Complete Writings*, ed. Geoffrey Keynes (Oxford, 1966), pp. 148-58 (p. 150).

니발 렉터들을 수없이 많이 배출했지만 그들의 유효기간은 더 큰 공포에 대한 요구 앞에 제한될 수밖에 없어 보이며, 그들이 야기하는 공포는 특수효과, 시각 테크놀로지 그리고 양식화된 살인이 제공하는 신상품 목록에 하나씩 기입될 뿐이다.[2]

다른 곳에서 보팅은 '초기 근대의 블랙홀로 기능했으며, 불안을 두려움으로 구체화시키는 고딕 소설은 다양한 인물과 대상을 제시했으며 두 세기에 걸친 반복된 변형을 거치며 지나치게 친숙해졌고, 새로운 충격을 주기에는 이제 역부족이 된 듯하다'고 지적한다.[3] 고딕은 분명 부활을 자양분삼아 번성하는 담론의 집합체이지만 그 과정은 포스트모던 맥락에 들어선 이후부터 단축되었고, 저항을 최소화시킨 통로를 통해 과잉을 전달하는 제약 때문에 의미 있는 공포를 생산하는 일 역시 좌절을 겪게 되었다. 한때 고딕은 계몽의 어두움 꿈들이 현실화될 수 있는 공간을 제공했으나 지금은 다만 발달된 소비문화의 한가운데에 있는 공허를 드러내는 데 그칠 뿐이다. '근대의 어두운 이면이었던 고딕적 공포는 이제 포스트모던 조건이 지닌 어둠의 윤곽을 그린다.'[4]

보팅의 분석은 예리하지만 정도 이상으로 비관적인지도 모른다. 오싹한 전율과 공포에 관한 한 고딕은 언제나 궁극적으로 신뢰할 수 있는 것이었고, 비단 이것은 장르적 의미에서만이 아니다. 확실히 고

2. Fred Botting, 'Candygothic', in *the Gothic*, ed. Fred Botting (Cambridge, 2001), p. 133-51 (p. 134).

3. Fred Botting, 'Aftergothic: Consumption, Machines and Black Holes', in *The Cambridge Companion to Gothic Fiction,* ed. Jerrold e. Hogle (Cambridge, 2002), pp. 277-300 (p, 298).

4. Ibid., p. 281.

딕은 우리에게 즐거운 서스펜스, 흐드러진 공포와 사악한 유머를 제공한다고 믿어도 좋다. 더불어 고딕은 시대를 막론한 어떤 형태의 어떤 문화적 또는 비평적 요구도 만족시킬 수 있다고 믿어도 무방할 것이다. 흔히 초기 고딕 비평들은 폐허의 성, 초자연적인 사건, 고통 받는 여주인공 등의 '빈약한' 요소들을 통해서만 고딕을 정의하곤 했다. 내가 이 책에서 그 일부를 언급했던 최근의 몇몇 평론가들은 고딕에 대한 보다 간결하고 응축된 설명, 곧 구성요소들로 나열된 도식적인 '쇼핑 목록'에 의존하지 않아도 될만한 설명을 제시하고자 노력해왔다. 그들의 주장에 따르면, 아마도 고딕은 억압된 것의 귀환, 또는 회귀하는 역사와 지리적 수축의 결합, 또는 깊이에 대한 표면의 우위, 또는 현재 속으로 비집어든 과거의 무질서한 생존일지 모른다. 또는 어쩌면, 고딕이란 사실 그 구성요소들을 무한대로 조합하고 재배열할 수 있기 때문에, 또는 수백 가지 다른 목적에 전용 가능한 어휘를 제공하기 때문에, 또는 수만 가지 다른 방식으로 꿰매 이을 수 있는 신체부위들의 저장고이기 때문에 방금 말했던 그 이론들에, 그리고 현대의 수많은 해석 전체에 그토록 순순히 따르는 지도 모른다. 궁극적으로, 고딕이 현대문화의 이처럼 다양한 영역에서 소생한 것은 다른 모든 필요를 압도하는 단 하나의 필요 때문이 아니라, 무수히 많은 상이하고 국지화된 필요 때문일 것이다. 고딕은 진보와 보수, 향수와 근대성, 희극과 비극, 정치와 비정치, 여성과 남성, 해박함과 하찮음, 초월적인 영성과 움쩍 않는 물질성, 사악함과 어리석음 등을 아우르는 모든 짝패의 어느 것도 될 수 있다. 고딕은 이 온갖 것들을 너무도 살해내기 때문에 겉으로 어떻게 보이든 '존재한다.' '고딕'이라는 꼬리표는 셀 수 없이 다양한 문화적 생산물에 적용될 수 있다는 이유에서 편리하지만, 고딕 자체가 편리하다는 주장도 가능하다. 그것은 쉽게

이용할 수 있으며, 광범위한 종류의 소비자들의 요구에 간단하게 적용이 가능한 그 자체로 완벽한 제품이다. 클러리가 고딕의 18세기 조상들에 대해 묘사했던 표현처럼 이 궁극의 사치품인 현대의 고딕은 우리를 즐겁게 만드는 데 실패하는 일이 거의 없다. 고딕은 심장박동을 빠르게 하고 감각을 예민하게 소생시킨다. 그것은 시각적인 볼거리와 대단한 화젯거리를 원하는 현대인의 욕망에 소구한다. 그러나 이것 때문에 고딕이 세계에 대한 예리하고도 진심어린 언급을 할 힘이 없는 것은 아니다. 가장 최근에 우리에게 모습을 보인 고딕은 생활방식의 한 종류, 소비자가 여러 개 중 택하는 하나가 되었다. 그러나 개인의 소비는 고딕의 정치학이 개입되지 않은 상태로 이루어지지 않는다. 개별 소비자의 선택은 미시수준에서 벌어지는 정체성 정치의 재협상이다. 예컨대 리빙 데드 돌 현상은 특정 소비자집단이 현대의 아동기와 관련하여 구축한 구성물의 아주 흥미로운 단면을 보여준다. 마찬가지로, 고딕 희극의 후예들 역시 의미의 부재로 특징지어지지 않는다. 그것들은 새로운 의미의 집합체들, 포착하기 더 어려울 수는 있으되 그럼에도 틀림없이 그 안에 존재하는 그러나 분명한 의미임에는 틀림없는 무언가를 전달한다. 게다가 현대 고딕 소설에서는 거시수준의 정치학이 그 어느 때보다 중요해졌음을 말해주는 풍부한 증거들이 있다. 현재 안에서 반복되는 과거를 가장 큰 특징으로 하는 장르로서의 고딕은, 포스트모던 조건들 속에서 더욱 활성화된 특유의 자의식성 때문에 다양한 종류의 정치적 발언을 할 수 있는 독특하면서도 유연한 도구를 제공한다. 토니 모리슨의 『빌러비드』(1987)는 이 도구가 어떻게 기능할 수 있는가를 보여주는 가장 탁월한 사례이다. 이 소설은 노예제의 트라우마에서 헤어나지 못하는 19세기 미국 흑인사회의 이야기를 다룬다. 살해당한 아이의 영혼이 씐 듯한 수상쩍은 젊

은 여인 빌러비드는 노예제라는 역사적 공포를 불러내는 창구 역할을 하며 결코 그것을 떨쳐버리지 못하도록 한다. 빌러비드는 등장인물들이 결코 떠올리고 싶어 하지 않은 그러나 현실의 질곡에서 한걸음이라도 나아가려면 반드시 꺼내놓지 않을 수 없는 과거의 사건들을 소환한다. 그러므로 그것은 망자에게 바치는 일종의 기념비이며, 묘비가 아닌 서약이다. 크리스 볼딕의 말처럼, '고딕의 존재론적 두려움이 우리가 자신의 죽은 육신에서 벗어나지 못하는 무능과 관련된 것이라면, 고딕의 역사적 두려움은 과거의 압제로부터 벗어났음을 스스로에게 확신시키지 못한 무능과 관련된 것이라고 결론내릴 수 있다.'[5]

고딕은 언제나 정치적인 차원을 지녀왔다. 18세기의 혁명담론에는 고딕이 깊숙이 침윤되어 있었다. 에드먼드 버크가 자신의 저서 『프랑스 혁명론』(1790)에서 프랑스 혁명군이 마리 앙투아네트를 공격한 대목을 묘사하며 고딕 어법을 구사했던 것은 아주 오래 전부터 고딕의 공포와 정치적 공포가 톱니처럼 맞물려 있었음을 증명한다.[6] 특히 로널드 폴슨은 『혁명의 재현들』을 통해 당대 사건들이 18세기와 19세기 고딕 소설 속에서 어떻게 형상화되었는가를 자세히 추적한 바 있다.[7] 가령 루이스의 『수도사』에서 폭도로 변한 군중이 수도원을 불태우는 장면은 바스티유의 소요를 연상시키며, 조금 더 심층적인 수준에서 본다면 주인공의 변화과정—억압상태에서 시작하여 다음 이어 억압을 분출하고, 마지막에는 최초의 억압자보다 더 악한이 되어가는—자체가 혁명과정의 반영이다. 하지만 폴슨 자신의 주장처럼, 『수도사』는

5. Chris Baldick, ed., *The Oxford Book of Gothic Tales* (Oxford, 1992), p. xxii.

6. Edmund Burke, *Reflections on the Revolution in France*, ed. Cornor Cruise O'Brien (Harmondsworth, 1986).

7. Ronald Paulson, *Representations of Revolution, 1789-1820*(New Haven, CT, 1983).

어떠한 분명한 정치적 메시지도 전달하지 않으며, 혁명과 관련된 사건들은 주로 충격적인 효과를 주기 위해 도용되기만 할 뿐이다.

　서문에서 나는 아즈텍 전에 대해 이야기하면서 고딕 담론은 고딕 전통과 완전히 동떨어진 맥락에서도 지배 이데올로기와 관계를 맺으며 일종의 문화적 작용을 수행한다고 말한 바 있다. 또한 마르키 드 사드의 생각처럼 공포가 횡행하는 시대의 작가들은 지쳐 널브러진 대중을 자극하기 위해 '지옥에 도움을 요청'한다고도 말했다. 하지만 정작 진정한 공포의 시기가 도래하면 고딕은 불필요해진다—가령 두 차례 대전이 벌어지는 동안 유럽에서 고딕 문학에 대한 흥미가 급감했던 것을 주목할 필요가 있다—는 주장도 마찬가지로 가능할지 모른다. 이 책은 미국의 911사태가 벌어진 직후 기획되었고, 이 사태 이후 얼마 동안은 쌍둥이 빌딩의 붕괴가 고딕—또는 적어도 새 천년을 즈음하여 그것이 가장 풍미했던 한 시기—의 종말을 의미하는 것처럼 보였다. 그러나 새로운 세기로 접어든 다음 몇 년이 지난 지금에도 고딕에 대한 사람들의 욕구는 아직 삭아들지 않았고, 다만 시대적 감수성을 포착하는 방향으로 그 형태만 바뀐 듯 보인다. 요한 회글룬트는 현대 할리우드에서 19세기 후반 제국주의 고딕의 소재들이 다시 유행하기 시작한 것은 미국 제국주의의 발전이 초래한 결과라고 주장한다. 예컨대 영화 〈반 헬싱Van Helsing〉(2004)은 드라큘라를 오사마 빈 라덴Osama bin Laden의 이미지로 재창조했다.[8] 고딕은 또한 크리스 볼딕이 '동종요법' 기능이라고 일컫은 측면도 지녔다.[9] 고대문서와 구약의 상징암호를 연구하여 종교적 음모와 비의집단의 숨겨진 비밀을 밝혀

8. Johan Hoglund, 'Gothic Haunting Empire', in *Memory, Haunting, Discourse*, ed. Maria Holmgren Troy and Elisaberh Wenno (Karlstad, 2005), pp. 233-44 (p. 241).

9. Baldick, *The Oxford Book of Gothic Tales*, p. xiii.

낸다는 줄거리의 소설, 댄 브라운Dan Brown의 『다빈치 코드The Da Vinci Code』(2003)의 놀랄만한 성공이 여기에 해당한다. 하지만 음모의 원천으로서의 가톨릭 교회도 테러를 다루는 미디어의 선정적인 보도행태와 나란히 놓으면 금세 하찮은 것이 되고 만다.

『섬뜩함The Uncanny』에 대해 누구보다 탁월한 분석을 제시한 바 있던 니콜라스 로일Nicholas Royle이 볼 때, 쌍둥이 빌딩의 붕괴는 복합적인 방식으로 모습을 드러내는 섬뜩함의 실체를 가장 극명하게 보여준 사례였다.

> 비행기가 마천루로 돌진하는 가공할 사건이 발생하고 몇 분 뒤 다시 섬뜩한 반복이 재연되면서 또 한 대의 비행기가 다른 마천루를 들이받았다. 이로써 그것은 단순한 '우연'일 수 있는 가능성은 즉각적으로 (그리고 당시로서는 여전히 믿기지 않게도) 봉쇄되었다. 쌍둥이 빌딩이 텔레비전 상에서 '실시간으로' 무너지면서, 그리고 이 붕괴장면이 그 후 몇 시간 동안 되풀이되어 방송되면서 '섬뜩함'은 도처를 장악한 듯 보였다. 이것이 실재인가? 실제 일어나고 있는 일이 맞는가? 혹시 영화는 아닌가? 이것이 '우리의' 종말인가?[10]

로일은 또한 사망자들이 남긴 전화 메시지들 속에서도 섬뜩함을 발견한다. 그리고 참사가 발생한 날짜와 미국 응급구조요청 전화번호의 일치, 과거의 군사 및 경제정책들의 (이제는 공공연한 사실처럼 알려진) '역류', 빈 라덴이 미국 정부로부터 군사훈련과 지원을 제공받았다는 설 등에서도 마찬가지였다. 물론 나는 섬뜩함의 존재가 그 자체로 고딕을 보증하지는 않는다고 주장할 것이지만, 911사태 이후 서

10. Nicholas Royle, *The Uncanny* (Manchester, 2003), pp. vii-vii.

구사회와 공포를 야기하는 담론 간의 관계가 어떤 변화를 겪은 것은 분명하다. 이를 서로 다른 방식으로 보여준 사례가 2005년에 나온 두 작품이다. 하나는 크리스토퍼 놀란Christopher Nolan 감독의 할리우드 영화 〈배트맨 비긴즈Batman Begins〉이고 다른 하나는 패트릭 맥그래스의 중편소설 3부작 『유령도시: 과거와 지금 맨해튼의 이야기Ghost Town: Tales of Manhattan Then and Now』이다.

〈배트맨 비긴즈〉는 2005년 평단의 호평을 받았던 성공적인 블록버스터 영화 중 하나로, 고딕적인 필치의 한 만화영웅을 소재로 꾸준히 제작되어 왔던 연작들의 전편前篇이라 할 수 있다. 배트맨과 고딕 전통의 관계는 이미 여러 지면에서 고찰된 바 있다. 비록 〈배트맨 비긴즈〉는 이 시리즈에 고도의 양식성으로 공헌했던 팀 버튼 감독의 〈배트맨Batman〉(1989)과 〈배트맨2Batman Returns〉(1992)에 비해 표면적으로는 고딕의 느낌이 덜하지만, 영화의 내용만큼은 트라우마, 억압된 것의 귀환, 광기, 비밀조직과 지하공간 등을 적극 활용함으로써 고딕의 관습을 비중 있게 다루었다. 평론가들의 관심은 배트맨 역을 맡았던 크리스천 베일Christian Bale의 연기력과 크리스토퍼 놀란 감독의 대담한 감수성에 집중되었으나, 사실 이 영화의 가장 인상적인 측면 중 하나는 테러라는 현대의 신화를 재활용했다는 점이다. 이 신화가 배출한 인물 브루스 웨인Bruce Wayne은 동아시아 산악지대에 기지를 세우고 은거하는 어느 비밀집단으로부터 훈련을 받았다. 이 집단은 엄격한 명예규율에 따라 행동하고 고담 시로 대표되는 퇴폐적인 자본주의 문화를 소탕하는 것에 모든 것을 바친 사람들이다. 하지만 이들의 강경한 도덕규율에 반감을 느낀 브루스 웨인은 조직을 떠나고, 비밀조직은 고담 시(이미 오랫동안 관객들에게 뉴욕의 판타지로 이해되어 온)의 공격을 감행한다. 끔찍한 환각증세를 유발하는 화학무기가 살포

정신적 회귀와 지하공간. 크리스토퍼 놀란 감독의 〈배트맨 비긴스〉(2005).

되고, 궤도를 이탈한 전철은 도시의 가장 높은 건물이자 자본주의 제국건설의 궁극적인 상징인 웨인 엔터프라이즈 사와 충돌하기 위해 돌진한다. 이것은 같은 해에 있었던 런던 지하철 폭발 테러 사건보다 몇 주 일찍 개봉되었다면 엄청난 반향을 불러일으키지 않을 수 없었을 장면이었다.

그러나 〈배트맨 비긴즈〉에서 더 의미심장한 부분은 테러리스트들과 이들을 격퇴하는 가면 쓴 십자군 용사들 간의 도덕적 구별이 자꾸 모호해진다는 점이다. '그림자동맹'의 사람들은 처음에는 브루스 웨인의 구원자처럼 그려진다. 그들은 동양의 어느 잔혹한 감독으로부터 웨인을 구하여 영웅이 되는 길로 인도한다. 부패와 사악함을 척결하겠다는 명분 역시 웨인의 목표와 동일하다. 실제로, 웨인의 연인인 자유주의 성향의 검사 레이첼 도스Rachel Dawes는 범죄에 대한 웨인의 다소 우익적인 접근과 사적인 복수논리에 도덕적 의문을 제기한다. 더욱이 웨인의 어린 시절의 트라우마들, 곧 부모의 죽음과 빈 우물 속으로 추락하여 박쥐 떼가 가득한 동굴에 갇혔던 기억이 되풀이하여 등장함으로써 배트맨의 영웅성에는 심각한 결함이 있는 것처럼 묘사된다. 곧, 그것은 정신적 장애와 여러 가지 억압된 것의 회귀에서 시작된 영웅성이기 때문이다. 웨인이 화재로 전소된 자신의 저택을 예전과 똑같은 형태로 재건하겠다고 결심하는 장면은 관객에게 안심을 주기는 하지만—배트맨은 죽지 않았다—, 웨인의 감정선이 흐르는 방향과는 어떤 식으로든 충돌을 빚지 않을 수 없다는 점에서 당혹감을 준다. 그는 과거의 흔적이 너무도 깊이 각인되어 있는 사람이므로 끊임없이 그것을 바꾸려는 욕망에 사로 잡혔기 때문이다. 영화는 다소 환원론적이며 대중적인 프로이트주의—웨인은 자신이 두려워하는 대상처럼 되고자 박쥐 복장을 한다—를 따르는 듯하지만, 사실 이것은

일반 할리우드 영화에서 가능했던 것 이상의 복잡한 도덕성을 표현하기 위해서이다. 고딕 담론은 여기서 테러에 대한 현대인의 우려를 담아낼 매체를 제공했다기보다는(이 영화를 본 사람들이 테러에 대해 진지하게 걱정을 하게 될지는 의문이다. 〈배트맨 비긴즈〉의 테러는 철저한 판타지로 그려지며 장르적 관습에도 충실하다), 오히려 선과 악, 빛과 어둠, 동양과 서양, 테러주의자와 자경단이라는 마니교적 이분법에 대한 질문을 대중적인 주류형식에 담아 제기하는 수단이었다.

이와 대조적으로, 패트릭 맥그래스의 『유령도시』는 911사태에 대해 직설적이면서도 '매우' 문화적인 성찰을 보여준다. 블룸즈버리 출판사의 호평 받은 시리즈 '도시와 작가'의 일부인 이 중편모음집은 특히 고딕적 감수성이 어떻게 변했고 또 어떻게 변하지 않았는가를 생생하게 증언한다. 맥그래스의 이전 일곱 편의 소설과 단편집들 역시 작가 스스로도 고딕의 특징으로 꼽던 '위반과 영락decay'이라는 고딕의 익숙한 주제들을 신선하게 재해석했던 바 있다.[11] 『유령도시』역시 계속해서 이 두 가지 주제를 다루지만 대신 강하게 뉴욕을 상기시키는 배경 속에서 그것들을 버무렸다. 그리고 이 과정을 통해 그는 세계무역센터 빌딩이 붕괴된 자리, '그라운드 제로Ground Zero'(세 번째 중편의 제목)뿐만 아니라 이 도시의 파란만장한 역사 전체가 만들어낸 잠들지 못한 유령들을 불러낸다.

「교수형의 해The Year of the Gibbet」에서 미국 독립전쟁을 언급하며 출발하는 맥그래스는 1777년의 뉴욕을 영국군이 점령한 전쟁지대로 표현했고, 그럼으로써 간접적으로 현대 이라크의 이미지들을 떠올리지

11. Patrick McGrath, 'Transgression and Decay', in *Gothic: Transmutations of Horror in Late Twentieth Century Art*, ed. Christoph Grunenberg (Boston, MA, 1997), pp. 158-53 (이 책은 페이지가 거꾸로 매겨짐).

않을 수 없도록 만든다. 맥그래스는 미국이라는 나라가 반제국주의 이데올로기로 정당화된 테러 행위를 토대로 이루어졌다는 사실을 독자에게 환기시킨다. 동시에, 소설의 첫 문장은 911사태 이후의 뉴욕을 묘사한 것이라 해도 전혀 이상하게 들리지 않을 정도이다. '시내에 다녀왔다. 끔찍한 경험이었다. 뉴욕은 죽음보다는 차라리 죽음의 공포에 대한 장소가 되어 있었다.' **12** 하지만 곧 이것은 1832년도의 이야기이며 집단사망의 원인도 콜레라였음이 밝혀진다. 『유령도시』는 도시의 아픔과 고통이 풍경 속에 아예 각인되어 있기라도 한 것처럼, 마치 도시전체가 제 자신의 유령에 시달리며 폐허와 상실로 거듭 쓰인 양피지이기라도 한 것처럼, 몇 세기가 흘러도 여전한 메아리들로 가득하다. 「그라운드 제로」의 화자는 무너진 쌍둥이 빌딩을 뉴욕 트리니티 교회의 비뚤어진 묘비에 비유하며 '어느 거대한 현대적 성당의 잔해'라고 표현한다.**13** 그리고 그 과정에서 그녀는 독자들로 하여금 첫 번째 중편의 화자가 묘사했던 트리니티 교회의 화재장면을 연상하도록 만든다. '화염에 싸인 배처럼 타오르더니 ……지붕이 엄청난 소리를 내며 내려앉았고 몇 분 뒤 첨탑이 불구덩이 속으로 뒤따라 꺼져버렸다.' **14** 참혹한 파괴의 두 장면은 사실 같은 장소에서 벌어진 것이며, 이 두 참사는 역사를 관통한 트라우마의 섬뜩한 반복으로 그려진다.

　미국의 고딕에 대한 비평적 논의들은 흔히 그것을 자유와 초월이라는 '아메리칸 드림'의 어두운 이면을 파헤치는 것으로 특징지어 왔다. 예컨대 레슬리 피들러Leslie Fiedler가 볼 때 미국 문학은 고딕 문학 '자체'이다.**15** 맥그래스는 영국 작가이지만 정확히 이런 전통에 속해 있

12. Patrick McGrath, *Ghost Town: Tales of Manhattan Then and Now* (London, 2005), p. 1.
13. Ibid., p. 195.
14. Ibid., pp. 13-14.
15. Leslie Fidler, *Love and Death in the American Novel* (New York, 1966)

다. 그의 텍스트는 심오한 양가성으로 파열된다. 「교수형의 해」에서 죽음을 앞둔 화자는 이렇게 생각한다.

> 나중에, 심야의 감상에 빠진 날, 사우스 가의 술집 뒤에서, 그리고 술기운을 빌어 나는 여전히 독립전쟁을 명분이 지배한 투쟁이라고 말할 수 있었다. 우리의 운명이 그렇게 하도록 요구했기 때문이었다. 그렇다, 우리의 '운명'이었다. 살을 에는 여명 속이지만 내 환상은 멀리 부둣가의 안개처럼 사라지고, 나는 완전히 다른 이야기, 훨씬 더 어두운 이야기를 떠올린다.[16]

맥그래스의 화자는 전쟁이나 병 때문에 도시를 떠나는 일 따위는 절대 하지 않음으로써 뉴욕에 대한 긍지를 누구보다 열렬히 구현한다. 그러나 이 긍지는 개인적인 죄의식과 실패, 거듭 나타나는 모친의 유령, 페스트에 감염된 도시의 쇠퇴로 인해 무효화된다. 「그라운드 제로」에서 화자는 부시 대통령이 소위 애국법에 서명하고 버지니아 권리장전이 침해당한 것에 대해 생각하다가, 과거에는 자신도 그것 때문에 걱정을 했었지만 '이제는 아니다. 내 눈으로 그 일을 본 다음부터는 아니다'라고 말한다.[17] 소설 전체에서 자유와 독립이라는 미국적 수사는 항상 위협을 당하고, 첫 번째 이야기에서 자신의 아이들이 지켜보는 앞에서 반역죄로 교수형을 당했던 그 어머니는 유령이 되어 주변을 맴돈다. 어떤 대가를 치른 자유인가? 어머니의 꿈은 이루어졌지만—미국은 전쟁에 승리하고 독립국가가 된다—「교수형의 해」의 화자와 그 연장인 뉴욕은 계속 유령의 시달림을 받는다.

이 양가성은 두 번째 이야기 「줄리어스Julius」에서 다른 모습으로 변

16. McGrath, *Ghost Town*, p. 4.
17. Ibid., p. 240.

주된다. 19세기과의 성공한 사업가이며 뉴욕의 경이적인 경제적 성공을 상징하는 인물 노아 반 혼Noah van Hom은 아들 줄리어스와 아일랜드 이민자 여성과의 결혼을 반대함으로써 가정의 파멸을 몰고 온다. 이 신생 대도시는 초월주의자 제롬 브룩 프랭클린Jerome Brook Franklin이 그린 풍경화와 대비된다. 그는 '누구의 손도 닿지 않은 광활한 황야의 거대한 장엄함 속에는 미국의 참된 정신이 깃들어 있다' **18** 고 믿는다. 그러나 뉴욕이라는 도시가 황야의 특성을 띠는 데 반해 캐츠킬 산맥은 한층 아늑하고 온화한 곳—줄리어스 반 혼이 자기 치유의 일환으로 풍경화를 그리게 되는 따뜻한 정신병원이 있는 곳이다—으로 묘사된다. 또한 나중에 반 혼의 사위가 되는 맥스 린더Max Rinder는 '이 도시를 극악무도, 속력, 교활함이 판을 치는 무법천지, 야생의 상태라고 생각한다.' **19** 자유기업권이라는 미국적 권리는 린더가 애니 켈리Annie Kelly의 실종을 뒤에서 조종하고 그로 인해 줄리어스의 광증을 유발시키면서 반 혼 일가를 일군 주춧돌이 아니라 그것을 궁극적으로 파괴시키는 원흉이 된다. 소설의 말미에서 '매독에 걸린 고무사업가, ……애꾸눈의 화가 그리고 정신병원에서 막 나온 한 사내' 가 반 혼가의 세 자매를 잇는 무언의 연결고리를 통해 하나가 되는 모습은 자본주의의 탐욕이 동반하는 부패와 몰락의 상징이다.**20** 반 혼의 증손자이며 소설의 화자인 앨리스Alice는 호손의 소설에 나오는 가문의 마지막 혈통처럼 홀로 남아 가족의 초상화를 들여다보면서, 선조들의 죄와 편견이 낳은 폐해, 억압이 가져온 참담한 결과에 대해 생각한다.

18. Ibid., p. 75.
19. Ibid., p. 117.
20. Ibid., pp. 155-6.. Ibid., p. 117.

폭력성과 정신이상 내력이 있는 집안이 비단 우리만은 아니며 또 후손에게도 그것이 퍼질 수 있다는 것을 알았다. ……줄리어스 할아버지에게 찾아온 사랑을 부인했던 사람은 노아 중조할아버지였다. 하지만 왜였을까? 두려움이 만들어 낸 편견 때문이었다. 사랑은 무슨 일이 있어도 부인되어선 안 된다. 무슨 일이 있어도![21]

앨리스의 격분은 비록 앨리스 자신의 인생에 숨은 비극이 암시됨으로써 다소 효과가 반감되기는 하지만, 자신의 가족사에 대한 해석을 통해 현대를 사는 미국인들에게 일종의 경고를 보내고 있다.

맥그래스의 소설에서 고딕은 9·11사태가 남긴 고통과 아픔에 대해 이야기할 수 있는 언어를 제공한다. 그것은 과거로 인한 시달림, 죄책감, 정신이상, 직무유기를 담는 언어이다. 「그라운드 제로」의 어쩐지 믿음이 안 가는 화자, 자신의 환자에게 확실히 지나친 감정이입이 되어 있는 그 정신의학자는 에드거 앨런 포의 주인공들처럼 냉담하고 자의식이 없다. 그러나 그녀의 정서적 불균형과 혼란은 실재하는 역사적 트라우마를 소설 속으로 불러들인다. 의사로서 환자 댄[Dan]과의 관계를 분명하게 매듭짓지 못하는 그녀의 무능이 9·11사태 희생자들의 친지들이 보이는 무능 속에 그대로 반향되었기 때문이다. '배터리 공원에서 왔다는 여자가 궁금하네요. 남편 장례를 치르고 싶어 했지만 관에 넣을 시체를 찾지 못했다구요. 그 남자가 그녀 장례를 치러 주었을지 궁금해요. 잘 매듭이 지어졌나요? 그랬나요, 댄?'[22] 맥그래스의 이야기는 전체적으로 모든 종류의 초기 고딕 내러티브를 상기시키지만 특히 이 부분에서 그것은 역사적, 지리적으로 아주 구체

21. Ibid., pp. 172-3.
22. Ibid., p. 243.

적인 하나의 사건을 환기시키는 데 동원된다.

에이버리 고든Avery Gordon은 이렇게 말했다. '유령은 자신이 출몰하는 장소나 영역에 강한 낯설음을 부여하고 그럼으로써 행위와 앎의 지대를 규정짓는 적정선과 경계선을 동요시킨다.'[23] 그러므로 유령은 사회적 관계에 의해 그리고 그것을 통해 구성되는 '사회적 인물'이다. 『유령도시』에서 동요된 행위지대는 뉴욕만이 아닌 미국 전체이며, 동요된 앎의 지대는 미국인의 자기 앎이다. 맥그래스에게 있어 유령은 어느 면에서 망자를 기리는 일이 되는 사회적 비판을 가능케 해준다. 고딕이 지금도 여전히 타당하다는 것을 증명하는 이보다 더 강력한 주장을 없을 것이다.

23. Avery Gordon, *Ghostly Matters: Haunting and the Sociological Imagination* (Minneapolis, MN, 1997), p. 63.